香如故——

南海十三郎戲曲片羽

南海十三郎 著

朱少璋 編著

香如故——南海十三郎戲曲片羽

作　　者　南海十三郎

編　　著　朱少璋

責任編輯　張宇程

封面設計　涂　慧

出　　版　商務印書館（香港）有限公司
　　　　　香港筲箕灣耀興道三號東滙廣場八樓
　　　　　http://www.commercialpress.com.hk

發　　行　香港聯合書刊物流有限公司
　　　　　香港新界大埔汀麗路三十六號中華商務印刷大廈三字樓

印　　刷　中華商務彩色印刷有限公司
　　　　　香港新界大埔汀麗路三十六號中華商務印刷大廈十四字樓

版　　次　二〇一八年五月第一版第一次印刷
　　　　　© 2018 商務印書館（香港）有限公司
　　　　　ISBN 978 962 07 5760 0

五十歲的南海十三郎，攝於香港。
（圖片由吳貴龍先生提供）

南海十三郎與朋友合照
右一汪石洋（《華僑日報》採訪主
任）、左一劉耀泉（？）、左二黃
墅。
（圖片由劉乃濟先生提供）

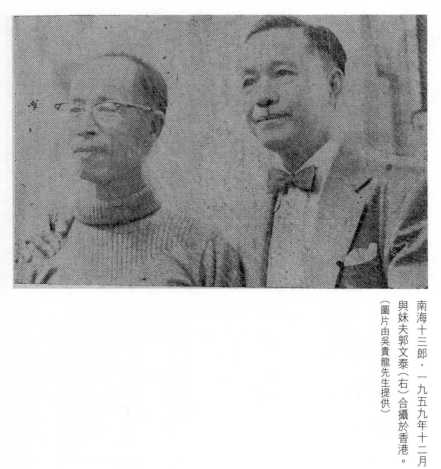

南海十三郎，一九五九年十二月
與妹夫郭文泰（右）合攝於香港。
（圖片由吳貴龍先生提供）

十三郎觀賞字畫，時為一九六二年三月。
（圖片由吳貴龍先生提供）

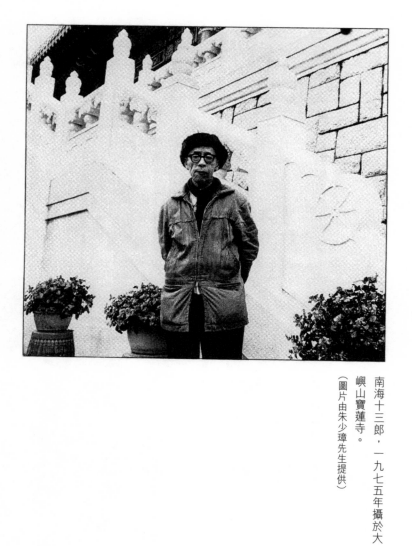

南海十三郎，一九七五年攝於大嶼山寶蓮寺。

（圖片由朱少璋先生提供）

十三郎手跡（一九五九年）

月明何事證香衾，
鏡裏紅氊影幔尋。
恰笑深閨人困阨，
水晶簾下白頭吟。

〈題文泰弟舊作《水晶簾下碰崩頭》〉譽鏐

（圖片由吳貴龍先生提供）

南海十三郎毛筆簽名
（約五十年代）
（圖片由朱少璋先生提供）

「南海十三郎」朱文印
（圖片由朱少璋先生提供）

目錄

一

朱少璋

　南海十三郎（一九一〇年三月三日至一九八四年五月六日），原名江譽
鏐，別字江楓，廣東南海下塱人，江孔殷太史第六夫人杜秀蘭所出，子女合
排排行十三，故取藝名為「南海十三郎」，人稱「江十三」或「十三哥」。十三
郎於上世紀二十年代入讀香港大學醫科，輟學後一度浪跡上海，後投身梨
園編劇，先後效力「覺先聲」、「錦添花」、「義擎天」、「興中華」等名班，一
生編撰戲曲劇本、電影劇本及廣播劇本過百部，《心聲淚影》、《梨香院》、
《七十二銅城》、《女兒香》、《五代殘唐》、《燕歸人未歸》及《花落春歸去》等
均為江劇中代表作品。

十三郎為人性格傲岸，做事強調原則，抗戰時期不辭艱險，攜筆從戎，在軍中撰寫劇曲，以愛國戲劇勞軍。戰後復員，遭際大變，上世紀五十年代流寓香港，在街頭半瘋流浪，曾多次入住高街、青山精神病院。在港流浪期間幸得居港親友或有心人多方關照，未陷絕境。可惜十三郎始終無法適應現實生活，精神問題日益嚴重。晚年他在寶蓮寺度過了幾年安穩歲月後，又復街頭流浪，最後入住青山醫院，一九八四年五月六日病逝於瑪嘉烈醫院，終年七十四歲。

二

自舞台劇《南海十三郎》（杜國威編）搬演以來，南海十三郎，這位上世紀的天才編劇家再一次引起各方關注，有關他的傳奇生平，觀眾無不津津樂道。近年，舞台劇《南海十三郎》不單在港粵一帶搬演，還在大陸各地巡迴演出，想不到大江南北各地的觀眾對這位南方編劇家的傳奇生平一樣起

共鳴，「十三郎」之名不脛而走，認識他、關注他、談論他的人越來越多。

二〇一六年我把四百多篇十三郎親撰的專欄文章合輯成《小蘭齋雜記》，讓十三郎得以在千禧年代以其文辭字句直接面向所有關注他的人。

十三郎是上世紀三、四十年代的重要編劇家，他自謂「少時編劇，隨筆所之，月編數部，而又從事編導電影」，按理作品應該不少。據搜尋所得，十三郎的劇作有百部之多，當中包括少量電影劇本及電台廣播劇本。可惜這批劇作中，只有極少量的電影作品如《最後關頭》、《花街神女》尚存香港電影資料館。一九五九年八月「大龍鳳」（陳錦棠、鳳凰女擔綱）搬演的《花落江南廿四橋》，是潘一帆改編自十三郎《江南廿四橋》的作品，至今尚偶爾搬演。《花落江南廿四橋》在一九六〇年拍成電影，由蔣偉光導演，羅劍郎、鄧碧雲主演。又十三郎在一九六四年的《小蘭齋主隨筆》（七五）中說「至余戰中寫作之粵劇《孔雀東南飛》與《紅線盜盒》，今尚演於大陸，且已為別人竄改」，有人與關德興商，將余在曲江所編之《關雲長月下釋貂蟬》、《千里送嫂》搬上銀幕，拍為彩色片」，《關公月下釋貂蟬》（一九五九年十二月二十九日首映）和《關公千里送嫂》（一九五七年十月三十一日首映），現存香港電影資料館。

復如一九六五年「慶新聲」搬演的《龍飛鳳舞喜迎春》，乃改編自十三郎的《誰

是負心人」，這齣戲後來甚少重演。一九七二年三月「錦添花」也搬演過《夜盜紅綃》（未知有否改編），自此已幾乎再沒有重演。此外尚有一九七四年「大龍鳳」（麥炳榮、鳳凰女擔綱）搬演的《燕歸人未歸》，乃經潘一帆改編，戲甄雖然相同，但內容與唱詞已非十三郎的原編原貌。

十三郎的劇作，至今多只留下劇目，劇本大都散佚無存。六十年代十三郎流寓香港期間撰寫的《小蘭齋主隨筆》，曾多次提及劇本散失的憾事，當時「捷聲劇社」的嚴丹鳳曾向他打聽抗戰時劇本的下落，十三郎說：「惜余一無存稿，有負所望。」又「導演李鐵曾向余索舊作《趙飛燕》劇本，擬拍為電影，惜余無底稿存在，有負雅意。余在戰中，所寫之劇本，並無一本存稿，笙歌文字，飽經消磨。」十三郎又說：「舊作又無存稿，最多存稿者為陳錦棠，惜盡留在廣州，現在港者無一，誠憾事也。」可見十三郎的劇作，在上世紀六十年代已是幾乎散失殆盡。

要了解或評價一個劇作家，最好又最直接的方法就是讀他的作品。只可惜，十三郎的劇作大部分已不知下落，在缺乏文本材料的情況下，要評價十三郎的劇作藝術，十分困難。有見及此，在《小蘭齋雜記》出版之後，尚有《香如故》的出版計劃，我希望盡力把整理好的相關材料公開，為評價十三郎戲曲成就提供最起碼的文字依據。

《香如故》是一部與南海十三郎戲曲作品有關的專書。本書據早期「覺先聲」抄本首度校訂出版十三郎的世紀名劇《女兒香》，又據六十年代舊報上的罕見材料，重刊十三郎珍貴的「口述回憶」《梨園二三事》。書中同時收錄了由我整理的《小蘭齋唱詞摘抄》及《小蘭齋劇作總目提要》，均具參考及研究的價值。

《香如故》的第一卷「世紀流芳」收錄了《女兒香》完整劇本以及一篇分析《女兒香》的長文。我在搜集材料的過程中發現一個《女兒香》的早期抄本，這抄本固然殘爛漶漫，但劇本的主體內容還是保留得頗為完整的，只是手抄字體不易辨識，而抄本用字也非完全規範統一，倘不加以整理校訂，對一般讀者而言，絕對是「不能卒讀」的。《女兒香》是十三郎成名之作，是世紀名劇，亦同時是「覺先聲」的鎮班戲寶，在十三郎劇作已幾近完全散失的今天，這個上世紀三十年代的早期手抄劇本就顯得異常珍貴。讀者可以透過這個完整的抄本，窺見上世紀初的編劇風貌與特色，也可以藉此直接認識、了解十三郎的編劇特色與藝術水平。這抄本可以說是十三郎直接向讀者展示編劇

實力的重要文本。有見及此，我盡最大努力把這個僅存的抄本過錄、還原、整理並點校，希望讀者可以對這個世紀名劇有更具體、更真確的認識和了解。至於有關此劇的一些個人體會與看法，都聯綴成長文一篇，置於原劇本之前，本意是讓讀者對《女兒香》的來龍去脈先有點概略的認識，然後再行細讀原劇原文，說到底其實就是為劇本正文先跑跑龍套，潛台詞是：「十三郎好戲在後頭。」

《香如故》的第二卷「前塵影事」收錄的是六十年代香港《工商日報》上南海十三郎的《梨園二三事》。這二十三篇約共二萬四千多字的材料，是十三郎在香港報章上發表的「梨園口述回憶錄」，主題非常集中，內容講的都是他所熟悉的梨園往事。這輯埋封在舊報中的材料，經校訂整理出版，用饗關注十三郎的讀者。這輯新發現的材料既可突顯、呼應本書「劇曲」這個總主題，又可視為補充《小蘭齋雜記》的「前編」，相信重視十三郎的讀者一定都能明白箇中的補遺意義與價值。

《香如故》的第三卷「法曲飄零」收錄了《小蘭齋唱詞摘抄》及《小蘭齋劇作總目提要》。事實上，編錄、保存十三郎僅存於世的唱詞，對了解十三郎的創作水平和撰曲特色，甚有幫助。在十三郎劇作大都散失的情況下，《小蘭齋唱詞摘抄》中廿多段過錄自唱片、舊報章的唱詞數量雖不算多，卻更見

四

珍貴。讀者嚐鼎一臠，可以知味；吉光片羽，尚希知音人珍惜欣賞。至於部分略具爭議的唱詞如十三郎與梁以忠合撰的名曲《明日又天涯》，經仔細考慮後選輯入集，相關的種種論證，亦作必要的交代，方便讀者了解。此外，十三郎的戲劇作品，散失的非常多，能力所及，我只能以目錄提要的形式，盡力保存其劇目及劇作本事情節之概略；目錄或尚欠完整，提要也並非都詳盡，但起碼讓後世讀者知道：十三郎由成名起至復員後輟筆為止──約十五年間──他創作過一百個劇本。

潘步釗說得好：「閱讀十三郎，我的焦點就是十三郎，清楚觸動我的是戰前名重一時的粵劇編劇家，戰後在香港潦倒失意，半瘋半隱地度過一生，世人或忘記、或唾棄、或蔑笑，如果將他放在過去百年中國知識分子史來思考，這是哪門的歷史，怎樣的滄桑！」（《帶着十三郎去俄羅斯》《香如故》

的出版目的，正是要再一次邀請、再一次引導讀者，把焦點放回十三郎身上：看這位曾經當時得令的名編劇家的劇本與唱詞，看他潦倒香江後對梨園的種種回憶與評價。他的早年劇作也許簡約通俗未合時宜，他的中年回憶也許模糊隱約不夠趣味，但始終是十三郎心靈與思想的直接流露。

畢竟，十三郎生命的主旋律，自始至終，都沒有離開過他熱愛的戲劇。

二〇一八年一月
寫於香港浸會大學東樓

卷一 世紀流芳

世紀名劇《女兒香》

<div style="text-align: right">朱少璋</div>

能存片羽亦因緣，流水高山付此編。

掩卷夜涼鑼鼓歇，一簾疏影暗香傳。

南海十三郎編撰的《女兒香》，又名《雪擁藍關》，由當年名噪一時的粵劇班霸「覺先聲」開山排演，為「薛派」戲寶之一。十三郎與薛覺先一編一演，名編名角攜手合作，哄動一時。一代名劇，允為傑作。

《女兒香》的作者

關於《女兒香》的作者問題，本來就簡單直接，就能觸能見的舊報、劇本以及劇刊等材料，凡提及此劇作者，都是「南海十三郎」，但廖雲的《南海十三郎正傳》卻說《女兒香》是由十三郎的姊姊江畹徵捉刀的，說法與江沛揚

<div style="text-align: right">2</div>

的說法大致相同。江沛揚〈我的堂叔南海十三郎〉：

他的十一姐畹徵，喜歡創作粵劇，但那個時代女人不能拋頭

露面，薛覺先的首本戲《女兒香》，就是江畹徵創作，經十三郎

潤色，而以「南海十三郎撰劇」問世。

類似的捉刀傳聞時有所聞，二〇一六年七月二十一日的《佛山日報》重提舊

事，在〈南海十三郎：世人笑我太瘋癲〉中重提這段上世紀的捉刀傳聞，細

看報導的文句與內容，大部分是照搬廖、江的舊文。引述傳聞的文章或書籍

倒沒有提出根據，卻講得有如鐵一般的事實，三人成虎，以訛傳訛，不少人

信以為真，連二〇一六年十二月出版的《香港史新編》（增訂版）（王賡武編）

都有類似說法。筆者為此翻查材料，在一九五六年十二月二十九日的《大漢

公報》上讀到汪希文的〈薛覺先與南海十三郎〉，汪希文就是江畹徵的丈夫，

他在文章中說，三十年代薛覺先的不少名劇都是出自江畹徵的手筆，只因江

畹徵「不願與伶人往還」，因此把作品當作是十三郎的創作。江沛揚等人的說

法很可能就是根據汪希文的文章而來，江沛揚還進一步說「那個時代女人不

能拋頭露面」，因此江畹徵託名十三郎為薛覺先編劇；可是類似的說法，卻未必站得住腳。當年江太史家的女眷並非全是寂寂無聞的，比如一九二九年廣州的《畫風》（第一期）雜誌就刊登了江畹徵的菊花圖，還有「江畹徵南海人江霞公太史女公子也花卉學宋人法」的介紹文字。翌年，《畫風》（第三期）刊登了江太史的〈蘭齋題畫詩〉五首：〈題長女畹徵畫牡丹蝴蝶〉、〈題次女畹貽畫菊花雞〉、〈題嗣女任群畫歲朝圖〉、〈題九兒婦綺媛畫牡丹鵪鶉石〉、〈題八姬湘紈畫桃花鳴鳩〉，各道詩題都明確提及作畫的江家女眷的名字，絕無所謂「拋頭露面」的顧慮。一九三六年江畹徵病逝，六月二十四日的《華字日報》就有「江畹徵逝世之輓章」的報導，可見她在當時是頗有名氣的才女。

更何況，江太史素重梨園中人，與梅蘭芳、薛覺先亦有私交，而江家上下都熱愛戲曲，似乎不會以為薛氏編劇為恥，熱愛戲曲的江畹徵又怎會「不願與伶人往還」呢？一位有名氣的才女，生長在熱愛戲曲的家庭，倘真的為當時的名班編撰劇本，會否需要借用胞弟之名而免罹所謂「拋頭露面」之譏呢？

這點值得各評論者按常理作深思。編劇家靳夢萍在抗戰時期認識十三郎，他在〈曾經閃爍的殞星南海十三郎〉中明確反對捉刀之說，他認為：

4

世上確有些淺薄卑鄙之徒，專從雞蛋裏挑骨頭的。記得有一段謠傳，說他的作品，並非出自他的手筆，幕後創作者，卻是他的一位姊姊……筆者對粵劇、粵曲編撰有年，雖說是業餘玩票性質，但其中的技巧，難度甚高。先以作曲而論，其實比作詩填詞尤更艱深（原注：當然以詞藻華麗而又合於規格者而言），蓋詩詞用聲，只平仄二聲已足夠，但粵曲的平聲，需要用到陽平和陰平，仄聲則上、去、入六聲，也要用得很分明。不過，以上的用法，在梆、簧方面，並不那麼嚴格，只是填入小曲，才受限制而已。說到編劇，則又另有規範，因為編撰粵劇，必須深通場口、排場、鑼鼓和文場、武場的運用才可，以上這些規格，都是很專業的，如一個只是戲迷的大家閨秀，即使看上十年二十年，恐怕也難領悟箇中三昧。非要學過演粵劇的人，或長期領教棚面師父（原注：即戲班的音樂家和敲擊樂家），恐不易為功。只這一點，已可知十三叔的劇本，絕非他的才女姊姊所代撰作。

江獻珠是十三郎的姪女，在《蘭齋舊事》中也反對捉刀之說，她的意見結合了個人兒時在江家生活的珍貴回憶，講得更為具體：

又有一說謂十三郎不是甚麼天才，所編曲本，全由他的十一姊畹徵捉刀。此說殊為無稽。我父親排行第九，是我畹徵姑姐同母兄長。她不僅詩詞翰墨俱佳，且醉心粵劇，是名伶薛覺先的戲迷。每有新戲上演，必偕同十二姑姐畹貽前往海珠戲院捧場，包下對號位第四行中央四個位子，例不缺席，直至收鑼為止，十三叔亦時有參加。我小時跟姑姐們看了不少大戲，只貪間場時有可口的零食。記得十一姑姐的房間置有留聲機，十三叔終日躲在那裏聽戲，耳濡目染，想興趣由是培養。姊弟二人互相研究戲曲則有之，若說捉刀，根本談不上了。十一姑姐在二十九歲時方嫁汪精衛之姪汪希文，一年餘後患淋巴癌，不治逝世。當時十三叔聲名日盛，我姑姐一死，豈非捉刀無人？可見傳言不足置信。

《香港戲曲通訊》第四十四期的〈南海十三郎逝世三十週年紀念專輯〉也談

到這段捉刀公案；始終言人人殊，莫衷一是。事實上，上面列舉各種「正」「反」的說法，均未曾參考過十三郎親筆撰寫的回憶文字，以下略作補充，看真相水落石出。

查十三郎被指「請槍」尚不止《女兒香》一劇，他在《小蘭齋主隨筆》（一）就說過：

余少時，每試及格，人皆謂余有槍手相助，港大初級試自修生曾以首名及格，人又謂倩人作槍，及入學試得華仁書院第七名，全港一百六十五名，位次不高，而妒余者，仍稱余有別人為作槍手，及後余寫作文章，及編撰舞台劇，均被人竊笑另有大作真筆……。

十三郎《小蘭齋雜記》中大凡提及《女兒香》這個戲，都認定是自己的作品，絕不含糊。十三郎為人個性耿介率直，十分強調原則，例如他在《浮生浪墨》屢被流言中傷，而後人又不加查究便以訛傳訛，當事人真是百詞莫辯。查

（八二）中提及電影劇本《寂寞的犧牲》，都清楚說明是「莫康時、李穆龍及

余合編」，絕不會掠他人之美。又《浮生浪墨》（一〇九）對胞姊在戲曲方面的提點也是交代得清清楚楚的：

余昔曾編《燕歸人未歸》一劇，先姊亦口授余佳句，語為「清明節駕聲切往事已隨雲去遠，幾多情無處說落花如夢似水流年」，其傷春之意，見諸詞章。

其實，十三郎在《浮生浪墨》（一六）早已直接明確地否定捉刀之說：

余嘗從事編寫粵劇，以先姊（原注：畹徵）文學修養比余佳，亦時到厚德園請先姊助撰一兩段曲詞，故後來或傳余早年寫作，多出先姊手筆，實則先姊不諳音樂，只善於推敲詞句，指點余一二而已。

由當事人現身說法，說明事實，有關江畹徵為十三郎捉刀的誤傳，大概自此可以得到澄清了。那是說：《女兒香》的作者，就是南海十三郎。

8

《女兒香》的首演年份

《女兒香》首演於二十世紀三十年代，具體查考內容如下。

查一九三六年的《華字日報》有「高陞戲院演《女兒香》」的報導，當中有「即晚再點演唯一猛劇《女兒香》」之語，可見此劇在此之前已經搬演過。

查「海珠戲院」一九三五年六月八日的劇刊，有《女兒香》上演的記錄。這頁「海珠戲院」劇刊是為「覺先劇團」的演出做宣傳的，「覺先劇團」是「覺先聲」短期班常用的班牌。這份劇刊上，有「注意是晚新劇大王出世」、「夜演薛覺先新戲《女兒香》」、「因度新戲日場停演即晚開台」以及「編排者盡屬簇新劇本」等與「首演新劇」有關的信息。劇刊上又附錄與《女兒香》有關的「序」、「劇采撮要」、「索隱」及「本事標點」，倘是重演，似乎沒有必要交代得如斯詳盡；那是說，《女兒香》很可能在一九三五年首演。但若據十三郎的回憶，則又尚有商榷餘地。十三郎在《後台好戲》（三一）說：

時薛在香港拍製電影，對粵劇則只有抽閒演出，因組「覺先聲」十日短期班，武生新周瑜林、小武薛覺先、花旦嫦娥英小珊

珊，小生陳錦棠，丑生葉弗弱，以「覺先聲」最盛時原班人馬上陣，薛覺先使黃不廢與余商，為其編撰新劇四本，其中只一本有愛國意義，餘三本則有言情俠義題材，以迎合觀眾心理。余以薛既允演一本愛國劇，乃許以合作。

當時的短期班一般演出八至十天，隔日換戲，對新劇本之需求甚殷，而是次十三郎為薛覺先編的四個戲，就是《銅城金粉盜》、《誰是負心人》、《惜花不護花》及《女兒香》。依據十三郎在《浮生浪墨》(一一二)的回憶片段上溯，這四個戲該約為一九三三年的作品。無獨有偶，一九三九年八月十九日香港《工商晚報》電影《女兒香》的廣告上，有「南海十三郎名不虛傳」及「舞台連演六年萬人讚絕」的話，倘據廣告提及的「舞台連演六年」前推上溯，則《女兒香》的「舞台版本」乃首演於一九三三年；說法與十三郎在六十年代的回憶非常吻合。

筆者至今尚未能掌握《女兒香》在一九三三年演出的具體證明（如劇刊、演出廣告或劇評），目下只能較保守地說：《女兒香》成劇、首演於一九三三

年至一九三五年之間。

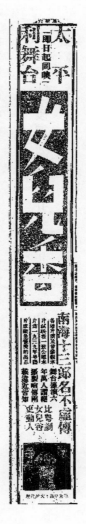

一九三九年八月十九日香港《工商晚報》上電影《女兒香》的廣告

《女兒香》的故事情節

《女兒香》的故事其實頗為「傳統」，並不複雜，但由於原劇已很少重演，原本的劇情到底如何，不容易說得明白，幸好十三郎在《後台好戲》（三一）中對此劇的本事有詳細的說明：

劇中敍一女子梅暗香，本為宦門女兒，其兄逃軍，乃喬妝男子，效花木蘭事蹟，惟助就一刻苦子弟魏昭仁在陣上立功，以己身為女子，有委身事魏昭仁之意，而昭仁則因郡主招親，竟負義

另娶，並誣暗香以女混男，柳營滅跡，天子追責，而暗香之知己溫明奇，力陳戰績，功在暗香，求天子免暗香之罪，後暗香之母病重，暗香求明奇請昭仁歸慰其母，勿說婚姻破裂，俾其母死得安心，而昭仁過府，暗香母促婚，昭仁乃直白已婚郡主，暗香不過自作多情，已為郡馬爺身分，看小暗香，其母以女受欺，大慟而亡，時適敵兵入寇，昭仁奉命出征，不敵，暗香帶孝提師，力退敵人，昭仁戰死。

劇情既有兒女情仇，又涉及國族爭戰，「場口」有文有武，是一齣情節豐富、頗具視聽之娛的好戲。

《女兒香》的續編

十三郎《後台好戲》（三九）有「其後譚玉蘭、廖俠懷、黃千歲等又在香港高陞戲院演出，點演余編撰之《女兒香》，並浼余編續集，以劇本適合抗戰，而譚玉蘭之唱做，實為當時數一數二之花旦，故甚為旺台」的話，可證

《女兒香》曾編續集。查一九三八年十月一日《南中報晚刊》的演出廣告上確有《女兒香》續集的廣告，並標榜此續集為「鑽石招牌萬劇王上王」，可見此劇在上世紀三十年代風頭之勁。十月三日的《大公報》（香港）也有提及這齣戲，劇名是「《女兒香》下卷」。只可惜筆者尚未能找到《女兒香》續集的劇本，因此無法了解具體劇情。

《南中報晚刊》的廣告上在「《女兒香》續集」之旁附錄了一段「曲選」，與《女兒香》中梅暗香的經典唱段「滾花」極為相似，應是續集中的唱詞，茲錄如下：

黯自傷，語不祥，底是聰明原是苦，人前不願訴淒涼。

卻萬種悲思撩恨想，不思量惹思量。

笑人生，罵不祥，庸夫也是俗毀，顧曲豈盡是周郎。此曲少

知音，不與鄭聲同響。

語不祥，豈不祥，古來多少興亡事，一片都是剩粉殘香。任

得枕畔淚珠和淚滴，壯心爭與柝聲長。

一九三八年十月三日《大公報》的遊藝一覽表有高陞戲院上演《女兒香》下卷的消息（表格最左欄）

一大公報遊藝一覽表一

皇后(西)	平安(西)	東方(西)	大華(西)	景星(西)	旺角(中)	九如坊(中)	長樂(中)	西園(西)	普慶(西)	中央(西)	娛樂(中)	新世界(中)	香港(中)	油蔴地(中)	九龍(中)	砵崙(中)	文明(中)	官涌(中)	東樂(中)	北河(中)	利舞台(中)	太平(中)	高陞(中)
棠樣樣歌聲		海底電國謀局	浪漫夫人	御妻新衛	禍城外史	揀于幸站	大鬧八	怒海鴛鴦生	武潘安中卷	火燒芝加高	桃色間諜	苦盡甘來	梅知府	三娘汲水	三盞九龍杯八本	正一孤寒種	正一孤寒種	紹女歌姬	炒妹番夫	正一孤寒種	三盞九龍杯八本	金葉菊全卷	女兒香下卷

14

以之對比《女兒香》的經典唱段：

> 女兒香，斷人腸，莫怨催花人太忍，癡心贏得是悽涼，想必
> 是五百年前冤孽賬。
>
> 最不祥，也是女兒香，一自落紅成雨後，更無人問舊瀟湘。
>
> 女兒香，惹思量，一任花傭培植苦，春來你依舊過東牆，也
> 不過供人玩賞。

對比之下不難看到，兩段唱詞由運意、用韻以至曲式安排，都確是同一機
杼，可信為南海十三郎的手筆。

《女兒香》的重訂與改編

《女兒香》故事雖然簡單、傳統，但極富戲劇衝突，尤其當中「薄倖男兒
負女兒」的主題，一直都能引起觀眾的共鳴，也同時引起撰曲者及編劇者的注
意，以下臚列簡介各種重訂或改編《女兒香》的相關材料：

1. 戲曲劇本

香港中文大學的戲曲資料中心藏《女兒香》劇本四種（館藏編號：LCI-03-0025-V1-V4），即朱秀英捐贈的泥印本、油印本、打印本，以及署名「葉紹德劇本」的《女兒香》。由於戲曲資料中心自年前關閉至今尚未開放，筆者無法看到朱秀英捐贈的幾種劇本，但估計朱秀英捐贈的泥印本及油印本應是「覺先聲」時期搬演的版本，因朱氏早年曾與薛覺先演過這個戲，上世紀五十年代她又曾在越南與羅家寶合演過《女兒香》（見《平民老倌羅家寶》），她捐贈的泥印本與油印本也許就是這段時期所用的劇本。至於電腦打印本則極有可能是朱氏於一九九八年九月四日在香港新光戲院重演時的修訂整理版本。

筆者當年看過朱氏的重演，現在只能憑記憶作粗略的比較。記憶中該次重演的《女兒香》與原抄本出入不大，重演版本中少量唱詞及音樂安排或經修訂，如第二場梅母的口古「乜你不聞不問太過糊塗」，原抄本是「乜你不聞不問烏厘單刀」；第四場魏昭仁出場鑼鼓是「鑼邊花」，抄本是「沖頭」。二〇〇九年十一月「東昇粵劇團」重演《女兒香》強調採用朱秀英重演的版本，理由是

16

該版本最「傳統」（《文匯報》二○○九年十月二十七日），這個版本還加上了一段新撰寫的「主題曲」；這個修改版本筆者未見。至於由葉紹德改編的《女兒香》則筆者有幸循另一途徑看到劇本，葉本《女兒香》在唱詞、韻轍及曲式安排上雖然作了頗大程度的增刪改動，但劇情主線與人物形象倒與十三郎原著（抄本）十分相近。

事實上，第一個改編《女兒香》的人，正是十三郎本人。十三郎在一九三四年投資成立以陳錦棠為首的「大江南劇團」，不久即因過度虧蝕而改組成「新宇宙劇團」，亦苦無盈餘，及後陳錦棠另組「玉堂春」，十三郎為編《血染銅宮》一劇，觀眾反應熱烈，十分成功。是時薛覺先乃再商聘陳錦棠重新加入「覺先聲」，《女兒香》首演，名劇一炮而紅，一九三五年七、八月間十三郎為「新生活劇團」編就一部《銀鎧半脂香》，此劇就是以《女兒香》故事框架為藍本的一齣「改編戲」。《銀鎧半脂香》借用了《女兒香》的故事框架，但《女兒香》的負心漢在《銀鎧半脂香》裏頭則改為「被迫負心」的「有情人」。《銀鎧半脂香》仍舊以梅暗香及魏昭仁為主角，魏昭仁與皇姑訂婚姻，只因王上強行賜婚，而魏昭仁又為了要隱瞞代梅暗香兄長從軍的事實，只好

暫時啞忍接受。

遞至上世紀六十年代，潘焯以《女兒香》為藍本改編成《慧劍續情絲》，為名伶麥炳榮、鳳凰女的首本。此劇是在《女兒香》的基礎上深入刻畫了一段三角戀愛。故事說上官志明與東方劍英均鍾情於師妹西門玉貞，唯芳心歷亂，尚未認定花落誰家。適值外敵入侵，玉貞之父以女許配劍英，志明失意情場，仍不忘救國，與劍英及改扮男裝的玉貞同赴沙場。三人於戰亂救了公主玉華，公主愛上了改扮男裝的玉貞，欲招為駙馬，劍英竟忘恩負情，揭破玉貞真正身分，自薦為駙馬之餘，更氣死玉貞之母。適值外敵再次入侵，朝廷命三人再上戰場，劍英在陣中身受重傷，志明與玉貞則成功退敵，皇上為媒撮合志明與玉貞。《慧劍續情絲》另有唱片版本，故事結局改為由玉貞之母撮合女兒與志明，自此一家和樂。

上世紀八十年代陳自強把《女兒香》改編成《血洗定情劍》，又名《定情劍底女兒香》，魏超仁（「昭」字已改成「超」）變成了與梅暗香早有婚約的世家子弟，故事說魏超仁家道中落，卻沒有見嫌於梅家，及後魏超仁忘情忘義，金殿上誣告梅暗香淫亂軍營，暗香為此與超仁打賭，押上性命，看誰能

在前線殺敵。超仁最終在戰陣上向敵人乞饒，梅暗香出手相救，為踐金殿前的賭約，超仁以定情劍自刎身亡。

二〇一五年龔孝雄的《鴛鴦劍》同樣是改編自《女兒香》，劇中的魏超仁本是將門之子，但貪生怕死作了逃兵，他重遇與自己已有婚約的梅暗香時卻偽稱為國家通報軍情，取得了暗香的信任和好感。劇中的梅母是勢利之人，見逃軍回來的超仁衣着寒酸便即打發他離開，後來卻因家中沒有合適人選應皇詔入伍當兵，只好重認超仁為婿。超仁最終在戰陣上向敵人乞饒，梅暗香再次出手相救，超仁無地自容，以鴛鴦劍自刎身亡。

2. 電影劇本

一九三九年由十三郎自編自導的電影《女兒香》由胡戎、譚秀珍主演，但電影的劇情故事卻與戲曲版的《女兒香》完全不同。故事說抗戰時期一對青年男女相遇，男的是個革命家，女的是個富家千金。女方仰慕男方英雄氣概，二人相戀起來。可是二人身份懸殊又性格不同，感情上產生了不少矛

盾。婚後富家女漸漸變得鬱鬱寡歡，更怪責丈夫過份投入於抗戰事業而冷落妻子。

一九五〇年由龍圖編導的《薄命女兒香》，由羅品超、銀劍影主演，時裝演出，仍以負心男兒薄命女兒為全劇主線，講述兩名女子在感情上的悲慘遭遇。

一九五三年由陳皮導演的《新女兒香》，由陳錦棠、任劍輝主演，劇情與原劇大致相同，並由吳一嘯撰曲。

一九五九年由黃鶴聲導演的《女兒香》，由羅劍郎、芳艷芬主演，李願聞及潘焯撰曲，劇情與原劇大致相同。一九五八年五月二十五日的《工商晚報》上有《女兒香》開鏡拍攝的報導，報導強調：「《女兒香》是覺先聲劇團黃金時代最賣座名劇之一，由南海十三郎編劇，當年演出此劇，曾經哄動一時，現由植利公司改編搬上銀幕，去蕪存菁，當更精彩……。」

此外還須作一點補充：一九五一年另一齣由黃鶴聲編導的《女兒香》，由余麗珍、上海妹主演，故事主要反映女伶的生活，只不過劇名剛巧相同，這齣電影與十三郎的原著並無改編上的關係。

一九三九年由十三郎自編自導的電影《女兒香》

一九五〇年由龍圖導演的電影《薄命女兒香》

一九五三年由陳皮導演的電影《新女兒香》

一九五九年由黃鶴聲導演的電影《女兒香》

3. 戲曲唱片

上世紀六十年代由潘一帆撰曲的《女兒香》是完整的「唱片版」，由陳錦棠、梁素琴、林家聲主唱。潘氏在原劇的唱詞上作增刪或潤色，盡量保留原劇的經典口白和唱段，且原則上保留原劇的情節。劇情唯一不同之處是潘氏把劇中的溫明奇改寫成暗戀梅暗香，而魏昭仁戰死後，皇上賜婚，把梅暗香許配給溫明奇，有情人終成眷屬。

此外尚有由文千歲、陳好逑、羅舜琴灌錄的《女兒香》，潘焯撰曲，唱片內容只有「賣劍」、「反目」、「探病」及「永別」四段，基本上以十三郎的唱詞為藍本進行改編。

《女兒香》的演出

筆者在二〇一六年七月的「香港書展」與阮兆輝公開對談十三郎，談話中當然談及名劇《女兒香》。據阮兆輝說，朱秀英晚年在香港重演《女兒香》

二十世紀六十年代由潘一帆撰曲的《女兒香》。圖為唱片中夾附的唱詞。

【第七場】喪母

（陳錦棠飾‥魏昭仁）

陳錦棠飾‥魏昭仁
梁素琴飾‥梅暗香
林家聲飾‥溫明奇
潘小桃飾‥梅夫人
施達通飾‥梅春
合唱

（本事）梅夫人以親兒逃亡，愛女出征，久無音訊，倚閭盼望，苦憶成病，枕席纏綿。而梅暗香以慘遭婚變，難堪打擊，傷心吐血，病態懨懨，幸得明奇俠骨柔腸，伴隨返里，沿途照料。比抵家門，不敢以真情告母，強顏歡笑，豈母氏病危已渴欲一見愛婿昭仁一面，冤亦難目。暗香顧全孝道，急遣明奇促請昭仁到來，以慰親心。並堅懇昭仁勿將真情洩露，將婚變之事全盤托出。昭仁與梅母晤面之時，病懨立加沉重。吐血身亡，彌留之頃，猶盼昭仁面拂袖而去，梅夫人驚聞惡耗，彌留之頃，猶盼昭仁面頭之日，用心良苦，明奇兵作亂，夜襲京師，情生，適遇家人稟報胡兵作亂，夜襲京師，情勢危急，明奇立即出變，重提軍旅，戮力勤王。

（梁氏長花）慈母倚閭閻，為將冤女望，兄上沙場，快婿昭仁亦臨陣上，閨得已凱旋歌奏，何以女兒能不倚閭盼望。（一才）憶念女兒，

（梅奉閨目口古）老夫人，你睇吓落雨番風，奴才怕你嚐感冒風寒，不若快返閨房免添病狀。

（梅慈花一才口古）好啦，可憐我朝夕倚閭空等待，一點慈祥母愛，只贏得失望淒涼。（花）縱使還累燕子歸來日，我已是將殘燭淚狂○○（介）

（暗香長花上句）男人臭，女兒香，你地咁男人真係累人不淺咯。

（明奇長花上句）唔怪得有咁多香師姑，臭和尚，臭和尚，香具臭具，念一句戒定真香○○

（暗香花上句）女兒腸，斷人腸，莫恐摧花人太忍，痴心贏得是淒涼，想必是

五百年前冤孽賬，

（明奇白）世妹，若果你話你亞媽見倒就嚇壞佢哦○○（介）

（暗香快云云與明奇上介嘆白）阿爸，不覺經已返到喉添，嗱世妹，你真好喊咯，

一陣見倒你亞媽，你重要咪咁對住佢笑至得㗎。（扶香介）（介）

（梅奉卸上介口古）哦，你亞媽兒以至染下沉沉病狀，我番咗嚟

咐媽。
（重一才）

（暗香口古）此際驚聞母病，暗香不孝，未能侍奉高堂○○（介白）亞媽，我番咗嚟咐媽。

（上世紀九十年代），原因是香港的演員已經不懂得演《女兒香》了，所以很

少重演，朱秀英在個人劇藝回顧演出時重演這齣戲，目的是要演給後輩看。

可見能欣賞《女兒香》的機會，並不常有。

十三郎在他的文章中，偶爾會談及《女兒香》的演出情況，回憶雖然零

碎，但作為追憶名劇的片段，值得留意。十三郎在《後台好戲》（三二）談及

這個戲的角色安排：

由陳錦棠飾反派之魏昭仁、薛覺先反串梅暗香、葉弗弱飾溫

明奇、嫦娥英飾暗香母、小珊珊飾郡主。

這個安排是頗為特別的。薛覺先是班中的正印文武生，嫦娥英是正印花旦，

陳錦棠是小生，小珊珊是二幫花旦，葉弗弱是正印丑生。由於薛氏反串演梅

暗香，因此花旦就只能派演梅母一角，陳錦棠的行當卻等同了正印文武生，

溫明奇一角就由丑生葉弗弱擔演（查《女兒香》「劇刊」（一九三五年），則葉

弗弱飾衛妒人，王中王飾溫明奇）；這完全是配合薛氏反串的安排。後人重

演此劇，則多由正印文武生飾魏昭仁，由正印花旦飾梅暗香，由小生飾溫明

奇；角色安排已是大不相同。

《女兒香》一雙主角的演出效果又如何呢？十三郎在《小蘭齋主隨筆》

（二二）中就談及薛氏演梅暗香的效果：

由薛伶反串女角，恰以前身如好女，撲朔迷離，在紅氍毹

上，不負盛譽。

那應該是演到「安能辨我是雄雌」的境界了。又《梨園趣談》（二一）中談及

陳錦棠的演出：

至演《女兒香》，則表演「鯉魚反水」，幾場武場精彩萬分，

其「武狀元」之名，誠非虛譽。

「鯉魚反水」是武場功架，是有難度的表演程式，陳錦棠身手矯捷，武場功架

固然到家，其演技也極為精湛，《梨園趣談》（二一）就談及陳氏如何演得「奸

相畢露」……

26

因憶陳錦棠素以演反派戲見長，如演《女兒香》之魏昭仁，負義誣告梅暗香一幕，踭（端）花面台步，而說出口白「恩怨何需顧，不毒不丈夫」，演得奸相畢露，為劇中生色不少。

「花面」分「大花面」和「二花面」。「大花面」多演反派角色，「二花面」多演忠烈豪爽或暴躁乖戾的角色。陳氏當年「踭（端）花面台步」應是「大花面」的台步，大有趾高氣揚、不可一世的囂張意味，台步配合劇中人忘恩負義的性格，帶戲上場，再輔以「恩怨何需顧，不毒不丈夫」的精彩口白，觀眾一定看得咬牙切齒、異常投入的了。一九五三年電影《新女兒香》改由任劍輝飾梅香，仍由陳錦棠飾魏昭仁，報上的廣告除了標榜陳氏為「正武狀元」外，更刻意標榜他的反派演技：「特煩陳錦棠破例做反骨仔成個薄倖郎王魁」。可見陳氏所演的魏昭仁已是深入民心，已使角色成為了藝術的典型。

《女兒香》抄本及其「原版本價值」

《女兒香》抄本別具「原版本價值」，對了解這齣戲的本來面貌以至十三

郎的編劇藝術與表達心思，都極有幫助。

1.《女兒香》抄本內容

《女兒香》存世抄本，據筆者所知有兩種，其一藏廣東省立中山圖書館（省圖本），其一藏廣州文學藝術創作研究院（文研院本）。「省圖本」筆者未見，筆者所見乃「文研院本」，這是上世紀三十年代的抄本。為便行文，以下凡提及「抄本」即指「文研院本」，不重複說明。

抄本是接近原版本的重要材料，要了解作品的原貌，若單靠二三手的間接材料，信息往往「失真」。筆者翻查其他材料，發現不同的間接材料對《女兒香》劇情的描述都有或多或少的出入。例如《粵劇大辭典》介紹此劇的內容為：

《女兒香》寫的是魏昭仁欠債受舅父冥落，欲賣家傳寶劍還債，偶遇梅暗香買劍，暗香介紹昭仁到其兄梅懦夫軍營任職。時胡漢戰事緊張，梅懦夫怕死辭職，參將溫明奇同意暗香女扮男

裝，代兄赴戎，並薦昭仁為副將。親王衞妒人臨陣被困，得暗香、昭仁救助脫險，二人斬敵首建奇功。親王宴請梅、魏二人，有心在筵前選婿，暗香愛昭仁拒絕親王，且自己是女兒身，不能當婿。但昭仁利慾薰心，垂涎郡馬名位，竟答應親王。梅母病危，暗香解甲歸鄉，梅母欲見昭仁，昭仁竟拋前盟，氣死梅母。溫明奇斥昭仁不義，昭仁先發制人，誣暗香女扮男裝，擾亂軍營。親王判暗香有罪。時西遼兵犯，王命昭仁出戰，許暗香戴罪立功，昭仁戰死。暗香破遼兵，後上朝奏明昭仁奸險，自己亦不願置身於險惡之官場而辭官歸家。

辭典的描述與上世紀六十年代成書的《粵劇劇目綱要》所記相同，可以看成是同一個材料來源。香港中文大學戲曲資料中心有關此劇的本事描述卻略有不同，資料中心的網頁資料如下：

將門之女梅暗香武藝非凡，其兄梅生卻生性膽小，武功平庸。一天，暗香遇上家道中落的魏昭仁沿街賣劍，對他一見傾

心，擬招為婿。此時胡邦犯境，邊關告急，梅生雖世襲將軍之

職，卻無力領軍，更落荒而逃。暗香惟有喬裝代兄掛帥，與表兄

溫明奇及昭仁共同抗敵。

暗香與昭仁凱旋而歸，王爺賈懷義宴請二人，並欲筵前選

婿。昭仁利祿薰心，拋棄前盟，答應成賈家郡馬，暗香傷心不

已。昭仁恐暗香阻撓其婚事，故先發制人，控告暗香女扮男裝，

淫亂軍營。暗香被貶為庶民，吐血當場。梅母病危，知昭仁始亂

終棄，氣●身亡。胡兵再犯邊境，昭仁屢戰屢敗，最後竟向敵求

饒。暗香、明奇領兵再戰番邦，收復失地，最後昭仁自刎謝罪，

暗香襲承父職繼續保家衛國。

《粵劇大辭典》提及的「西遼」在戲曲資料中心的描述中變成了「胡」，又《粵

劇大辭典》提及女主角梅暗香「自己亦不願置身於險惡之官場而辭官歸家」的

結局，與戲曲資料中心的「暗香襲承父職繼續保家衛國」又不相同。就連魏

昭仁的下場也不同，《粵劇大辭典》描述的是「昭仁戰死」，戲曲資料中心的

描述卻是「最後昭仁自刎謝罪」；這可能是在多次搬演過程中增刪修訂的結

果。張敏慧在〈老「戲」橫秋新面孔〉（《信報》二〇一二年十月二日）寫當年

粵劇新秀搬演的《女兒香》，已發現「場刊本事」上的信息跟現場演出有出入：

一者溫明奇現場叫世兄不是表兄，二者現場王爺叫衛妒人不叫賈懷義，三者現場魏昭仁並無向敵方求饒又非自刎謝罪，四者結局並無交代暗香受命繼續襲承父職。場刊如此乖離現場版本，未免令人生疑，究竟哪個版本才是南海十三郎手筆？

像「究竟哪個版本才是南海十三郎手筆」的疑問，接近原版本的抄本就能提供答案。抄本「近真」，能直接而準確地展示原劇原貌。茲把《女兒香》抄本的九場戲的主要情節及角色介紹如下（各場的名目由筆者所擬）：

第一場：賣劍

魏昭仁與母金氏互訴窮愁，適值昭仁之舅父金大臨門追債，出言相譏，昭仁無計可施，只好出售家傳寶劍。昭仁沿街賣劍之時巧遇將門之女梅暗香，暗香有意憐才，願薦昭仁為兄長之部下，並接同金氏返梅家居住。

第二場：從軍

溫明奇帶旨到梅家，傳皇旨命梅懦夫（暗香之兄）出戰抗敵，懦夫膽怯，抗旨出逃，梅母梁氏正苦無計向朝廷覆命，暗香只好改易男裝，代兄出戰，並推薦昭仁同往，為國立功。梅母見昭仁少年英雄，亦深明女兒心意，乃為女兒與昭仁訂下婚約，約定凱旋之日以女妻之。

第三場：備戰

敵兵備戰，誓師出發。

第四場：凱旋

暗香、昭仁及明奇出戰迎敵，可奈軍心不振，昭仁領兵無方，節節敗退，幸得暗香機智，毀家紓難，將士上下一心，終於大獲全勝。

第五場：讓功

暗香、昭仁及明奇奏凱而歸，龍顏大悅，暗香為照顧昭仁前途，刻意讓功，昭仁乃獨領戰功，得到高官厚祿。

第六場：寒盟

王爺在金殿見暗香、昭仁年少英雄，乃在王府為二人設宴，意欲

32

為女兒秋瑩選婿。宴會上秋瑩本屬意改扮男裝之暗香，但暗香本是女兒身，乃託詞已婚以回絕。昭仁卻見異思遷，一心攀龍附鳳，欲做郡馬，一口答應婚事，復恐暗香報復，乃先發制人，約同王爺金殿面聖，告發暗香欺君。

第七場：誣陷

昭仁在金殿上告發暗香女扮男裝，還誣告她穢亂軍營，以至大軍在前線失利，實欲置暗香於死地。暗香百辭莫辯，當場吐血，皇上念梅家屢代忠良，准予暫時回鄉養病，病癒後再行定罪。

第八場：喪母

暗香帶病與明奇歸鄉，梅母病重，臨終前欲見女兒與昭仁成婚，了卻心願。明奇苦求昭仁到梅府稍加安慰，以息梅母之念。豈料昭仁過府對梅母道明已毀棄前盟，梅母給當堂氣死。暗香悲痛欲絕之際，敵兵再次入侵，明奇乃曉以大義，鼓勵暗香化悲憤為報國力量，一同上陣殺敵。暗香深明大義，再上疆場。

暗香在戰場上得勝，昭仁卻在戰場事中身受重傷，臨終時天良自發，向皇上道明一切。皇上以暗香功高，不問欺君之罪，賜封為女將軍，昭仁則抱恨而終。

《女兒香》抄本中的主要角色有：魏昭仁、梅暗香、溫明奇、梅懦夫（暗香兄長）、金氏（魏母）、梁氏（梅母）、金大、惠施王、衛妒人、衛秋瑩、梅奉（梅家老僕）。

2.《女兒香》的特色

《女兒香》是十三郎成名作之一，「覺先聲」奉為劇團戲寶，薛覺先以此劇為個人首本，陳錦棠亦因此劇而聲名大噪，可見此劇有過人之處。平情而論，一個劇成功與否，不能單看劇本，優秀的演員有時可以「起死回生」，把平平無奇的劇本演成名劇，相反亦然。因此，《女兒香》之所以成功，肯定與劇本本身以及劇本以外的其他因素同時有關，即所謂天時地利人和，缺一不

34

可。為了討論焦點集中，以下只能集中從劇本出發，客觀持平地談一些劇本上的特色，這些特色不一定就是成功的元素，但肯定是值得注意的。以《女兒香》抄本為例，此劇有「傳統的特色」也有「創新的特色」。

2.1 《女兒香》的傳統特色

「承繼」，指的是承繼粵劇的傳統。《女兒香》無論在場口、角色、唱詞、唱段、用韻及介口的安排上，都頗具傳統粵劇劇本的特式。

2.1.1 場口安排

在場口安排上，傳統劇本的場口安排一般不會太緊湊，一齣戲可以有十多場，劇情上非主線的情節都獨立編一場。《女兒香》抄本有九場戲，較後來新編劇本的場口為多。《女兒香》第三場交代胡兵備戰與誓師，整場戲由四句英雄詩白、十來句口白和一小段滾花組成，馮志芬的名劇《胡不歸》也有類似的場口安排，今天看來，這些場口未免蛇足。可是作為傳統粵劇的編劇痕跡，這些安排可說是非常鮮明的「傳統特色」。至於粵劇濃縮場口至五或六

場，使分場緊湊的做法，乃受話劇分場的影響，此是後話。當然，這些看似是蛇足的場口其實也有其實際作用，以《女兒香》為例，「備戰」是第三場，接下來第四場的主要角色包括魏昭仁、梅暗香都要改穿「戰袍」，換妝穿戴需時，尤其梅暗香要由女裝改易男裝，更需有充裕的時間做好預備，第三場的安排對觀眾而言是營做戰爭氣氛，對演員而言是以此為時間上的一點緩衝，如此看來，第三場也並非全無存在的價值。事實上，《女兒香》全劇分九場，在當時而言，已屬有點「突破」。我們不妨以十三郎同時期的幾個劇作作比較：《心聲淚影》全劇十二場、《紅粉金戈》全劇十二場、《引情香》全劇十一場。可見《女兒香》雖然不脫傳統，但在十三郎的早期劇作中，場口的安排上已有明顯的過渡或蛻變痕跡。

2.1.2　角色安排

在角色安排上，傳統劇本的安排一般會涉及較多角色，與後來只集中在生、旦的安排頗不相同。《女兒香》也有類似的特色，抄本中除了魏昭仁、梅暗香、溫明奇及梅母梁氏等主要角色外，尚有魏母金氏與金氏之兄金大這

36

兩個在今天看來非常次要的角色，這兩個角色在重演的版本中一般都會給刪掉。羅劍郎與芳艷芬合演的電影《女兒香》，保留了十三郎原劇中的魏母，還安排劇中的魏母教唆挑撥兒子離棄暗香，以達其攀附郡主之目的。而在十三郎的原劇中，魏金氏在第一場先與魏昭仁做對手戲，母子倆為了貧窮而怨天尤人，接着金大出場討債，為母的窘境再增加「壓力」，刻薄尖酸的話，令金氏的想法更為偏激，她居然這樣「教導」兒子：「我哋一貧如洗，今日竟被人白眼相加，仔你從此要發憤做人，將來發達記得受過人嘅氣。你就俾番啲咁氣人受。」這些安排都頗能為魏昭仁「見利忘義」的性格奠下較合理的伏筆。

2.1.3 唱詞安排

在唱詞安排上，傳統劇本一般傾向通俗樸素，口語化是其特色，唱詞口白時見俚語，這跟後來新編粵劇唱詞口白傾向雅化的路線是不相同的。《女兒香》的唱詞口白如「血戰餘生兵潰散，回天無力自羞慚。往日威名同喪盡」、「媽媽愛你嘅苦心，願望你幸福就係最偉大之愛」都是通俗樸素，真

是老嫗能解。唱詞口白如「仔呀仔，我十多年撫育你，你唔通想我望多十幾年長」、「賢婿，既在君前揚威武，千祈咪甩鬚」都是口語化的句子，平白如話，很有生活氣息。唱詞口白如「佢得把牙，唔係盞咋。你揀佢做女婿，真發雞盲」、「唉吔，你仲想來靠借，真正係蜑家婆攞蜆，第二篩」都是穿插俚語的例子，不失自然率真之美；唱詞中「蜑家婆攞蜆」的歇後語是「第二篩」，諧音「第二世」，遣詞亦見詼諧達意。當然，傳統粵劇的唱詞也並非一定有欠文雅的，比如《女兒香》「賣馬秦琼悲潦倒，我今賣劍嘆窮途喀咯」就是用上秦琼賣馬的熟典，以賣馬對比賣劍，以潦倒的秦琼自比英雄氣短，亦見文雅得體。又如「一言驚醒夢中人，兒女關懷家國恨，五千貂錦喪胡塵！跪在跟前表明心惝」，唱詞中穿插交織了俗諺、白話，以及引用古典詩詞名句「五千貂錦喪胡塵」（陳陶〈隴西行〉），膾炙人口的俗諺或詩詞，同樣都能引起觀眾的共鳴。

2.1.4　唱段安排

在唱段安排上，傳統劇本甚少有長篇的獨立唱段，由長篇唱段漸變而成

獨唱或合唱的「主題曲」，在傳統的粵劇劇本中並不常見，小曲也並不常見。

傳統劇本較常見的唱段安排是中板、慢板或二王；而滾花、白杭配合口古口白，雖云簡單，但也是常用、實用而有效的唱段組合，這些「組合」既方便劇中人對答，也方便交代劇情。

葉世雄在〈粵曲唱片對粵劇的影響〉（《文匯報》二〇〇六年十二月十二日）說三十年代粵劇開始注重「唱」，在一齣戲的中段或高潮唱「主題曲」，好讓主角表演唱工並淋漓盡致地抒發感情。十三郎三十年代開始創作劇本，在唱段的處理上其實也有過創新的嘗試，他的處女劇作《心聲淚影》在唱段安排上明顯有強調「主題曲」的動機。十三郎為《心聲淚影》撰寫了《寒江釣雪》的獨立唱段，由劇中人秦慕玉獨唱，這唱段不單唱詞內容豐富，曲式上又結合了「解心板面」與「揚州二流」，長篇唱段加上新腔調，令當時的觀眾耳目一新，遂成名曲，《寒江釣雪》比《心聲淚影》還要膾炙人口，可說是名曲的風頭蓋過了名劇的風頭。與《心聲淚影》同時期的《女兒香》在唱段安排上卻回歸傳統，全劇沒有安排長篇個人唱段，除口古口白外，絕大多數的唱段是滾花與白杭，再間歇加插些中板。全劇的唱段組合在風格上顯得簡單、

明快而樸素，毫不花巧。小曲只佔全劇的極小比例，如魏昭仁上街賣劍時唱小曲《賽龍奪錦》：「賣劍、賣劍，劍喇磨利劍，青霜劍重有吳鉤寶劍。買喇、買喇，就要錢。」梅暗香唱《孔雀開屏》第二段：「空束手，他勇無謀。令儂無限憂。眾亂堪憂，他荒荒謬謬。」用的都是耳熟能詳的廣東小調，而唱詞都並非長篇。雖然如此，十三郎一樣為《女兒香》寫下精簡而質樸的精彩唱段，劇中溫明奇與梅暗香在第八場所唱的「滾花」，就是箇中的經典：

（溫明奇）男人臭，女兒香，男人唔臭點得女兒香，實在臭即香香即是臭，唔怪得咁多香師姑臭和尚，大都懺悔了啲香臭嘅罪孽，念一句戒定真香。

（梅暗香）女兒香，斷人腸，莫怨催花人太忍，癡心贏得是悽涼，想必是五百年前冤孽賬。最不祥，也是女兒香，一自落紅成雨後，更無人問舊瀟湘。女兒香，惹思量，一任花傭培植苦，春來你依舊過東牆，也不過供人玩賞。

這些唱段始終緊密地配合着劇情的發展，節奏仍是流動的，這跟《寒江釣雪》

40

的局部經營大不相同。

2.1.5 用韻安排

在用韻安排上，傳統粵劇用韻較寬，我們現時在好些排場古曲中都可以看到這個特色。例如《女兒香》第八場的唱詞有梅暗香「口古」：「多情自古空餘恨，好夢從來最易醒。問君何以導情影？難中知己唯有兄咯。」但下面老僕梅奉與溫明奇的「口古」則是：「胡兵夜襲京城震」、「留將熱血灑胡塵」，暗香接唱的「快中板」為：「一言驚醒夢中人，兒女關懷家國恨，五千貂錦喪胡塵！跪在跟前表明心悃。」「口古」原則上與唱段一樣，需要押韻，很明顯上面所舉梅暗香的第一組「口古」所叶的韻與其餘唱詞所叶的韻是不同部的。其實，第八場撰曲者共用了三部韻，即「江陽」、「英明」及「民親」，這跟後來新編粵劇要求每一場、每一段都「一韻到底」的安排並不相同。

2.1.6 介口安排

「介」是指劇本上有關動作或表情的指導，在介口安排上，新編的劇本

介口一般都寫得具體仔細，唐滌生五十年代高峰期的劇作就是典型例子，「導演」的元素介入較多。傳統劇本的介口一般較簡單，演員的個人設計與臨場發揮往往成為傳統粵劇的亮點。十三郎劇作中的介口有時是比較明確的，例如與《女兒香》同時期的《紅粉金戈》，劇中人梅國華與桂飄香在第六場對陣，劇本上就有「國華飄香同上《虹霓關》排場」的具體演出指示，這排場通常是用於一對有情人的開打程式。《女兒香》的介口指示卻顯得十分「傳統」，劇本中除了「鬥雞眼」、「嘔血」、「喝呵」、「哭相思」、「鯉魚反水」等必要而簡單的介口外，詳細具體的演出指示並不多見。

例如《女兒香》的第四場及第九場都有梅暗香殺敗敵人的情節。這兩場「激戰」在劇本上都只有極其簡單的介口。第四場的劇本指示是「單于王沖頭上大戰被香殺王介」，第九場的劇本指示是「西遼王四大甲上與香大戰盡被香殺介」，這兩個介口都只說明在台上誰與誰交戰和誰勝誰敗，至於演員在台上怎樣大戰？採用哪些排場？又如何相互配合？劇本上都沒有詳細的介口。

據羅家寶在《平民老倌羅家寶》中回憶，一九五〇年他在越南海防與朱秀英合演過《女兒香》，當時朱氏在尾場（即抄本的第九場）是打「脫手」的，

「脫手」最經典的程式是由龍虎武師把槍拋向主角，主角再把槍踢回。對比抄本的內容，這些「脫手」的安排，顯然並非出自劇本的指示。再看一九五三年電影《新女兒香》，當年報上廣告（《華僑日報》一九五三年八月八日）亦以「情商任姐表演驚險脫手北派」作標榜。可是，羅家寶回憶一九九八年朱秀英重演《女兒香》時，重演的設計安排則是先打「蕩子」（即抄本的第四場）後打「斬三帥」（即抄本的第九場）。「蕩子」和「斬三帥」都是粵劇中開打的程式。

一九五〇年朱氏打「脫手」是北派程式，一九九八年同一場戲朱氏改打「斬三帥」則是南派的程式，這些不同的開打安排顯然都不是劇本所規定的指示，而是演員在配合劇情的前提下，再綜合個人的經驗、優勢或狀態而作出的安排。這些安排由於並非劇本中的固定介口，因此不同演員在不同時期會有不同的設計，甚具彈性，令同一個戲在重演時可以有不同的演出方法；表演程式上的變化，可以大大增加觀劇的趣味。

2.2 《女兒香》的創新特色

《女兒香》大體上算是一個典型的「傳統戲」，但在構思、主旨上，卻有

創新的意念，是以這個戲自開山以來，每次重演都十分哄動，即使幾十年後再看，故事框架、表達方式雖然傳統，但卻依然令觀眾印象深刻，後人對此劇還是津津樂道，《女兒香》成劇八十多年，不同時期的演員或觀眾，對這個戲都非常尊重。

2.2.1　巾幗揚眉── 構思別具新意

標榜女性可說是《女兒香》在構思上的一大新意。顧名思義，「女兒」這劇名已清楚道出整個劇的構思路向，這明顯是反傳統的思路，即不以劇中的男主角為正面角色，反而以劇中的女主角為正面角色，而且讓女性主導整個劇的發展。

傳統舊戲，多取材、改編自民間故事，女主角大都是以可憐、溫馴、文弱的傳統姿態出現，又或者以奸妖的姿態出現。我們看看極具代表性而相對完整的舊戲「大排場十八本」，就可以看到這方面的「傾向」。「大排場十八本」是同治年間流傳下來的傳統舊戲，「十八本」中與女角行當有關的正旦、花旦，其首本有以下十本，茲參考《粵劇劇目綱要》，簡介故事內容及角色如

下：

《寒宮取笑》，是公腳與正旦的首本，正旦在劇中飾李妃。

故事說明穆宗死後，愛妃李氏抱幼主萬曆登基，執掌國政。李妃父親李良，心懷不軌，以她是女流之輩可欺，便用甘言騙取了政權。後又恐李妃對他有礙，便把李囚入冷宮。李醒悟受騙，後悔莫及。後又恐楊波，元帥徐延昭，要進冷宮探望李妃受阻，延昭取出太祖所賜鋼錘，二人始得進宮。李妃殷殷囑託以國事為重，求盡力相輔萬曆帝，誅除奸黨，以保大明江山。楊、徐二人，一力承擔，並互相講述歷朝賢臣輔佐君王所得到悲慘結局故事，藉此表明心跡，以解李妃之憂。

《三娘教子》，也是公腳與正旦的首本，正旦在劇中飾三娘。

故事說薛子羅攜老僕薛保往鎮江貿易，忽染重病。薛保糊塗把別人屍骸誤作子羅，買棺運回家中。大娘張氏和二娘劉氏，不甘食貧，均另改嫁。二娘留下襁褓之兒義哥，無人撫養。三娘王春

娥，眼看孤兒無依，甚為不忍，矢志不嫁，苦心輔養遺孤。十三年來與義哥相依為命，並送之上學。一日，義哥因受同學嘲侮，回家不聽三娘教訓，三娘甚為傷心。經薛保勸導，義哥向三娘認錯。子羅病癒，輾轉流落關前。適外寇來侵，皇帝御駕親征，途中染了重病，貼榜招醫，得子羅治癒，皇帝帶子羅返朝，高官封贈。義哥上京考試，中了狀元，將三娘王春娥教子經過奏上朝廷。朝廷降旨封誥王春娥，因子羅而封誥的聖旨同時傳到。子羅請假返家，義哥奉旨回鄉祭祖，一家團聚。

《百里奚會妻》，也是公腳與正旦的首本，正旦在劇中飾杜氏。故事說春秋時代，虞國公不聽百里奚諫言，接受晉國垂棘之璧和屈產之馬，取道晉國伐虢。百里奚知晉人奸詐，滅虢後必吞虞，便別了妻兒，到他國求仕。至楚，替人牧馬。秦國穆公欲稱霸西戎，正在聘賢選能。知百里奚賢能，即著人用五件羊皮往楚贖百里奚，與他攀談了三日國家大計，見他所談均甚中肯，遂拜為左庶長。一年，虞國饑荒，百里奚之子孟明視奉母尋父，至西

46

岐，母子居於破窰中。明視以打雁為業。一日，進城販賣，偶打聽到百里奚為左庶長後，回稟母親。杜氏化裝進城打探。分別三十年，百里奚身雖富貴，仍不忘結髮之妻。是日朝罷回府，食不下嚥，家人獻計請一彈唱婦人回來彈唱解愁，恰請來杜氏。杜氏唱出當年分別時窮困情況，百里奚詫異，問清情由，夫妻、父子終於團圓。

《辨才釋妖》，也是公腳與花旦首本，花旦在劇中飾柳樹精。故事說名士杜俊英，父親被朝廷所殺，屢欲結交豪傑，以報父仇。慈雲和尚到他家化緣，引杜棄家，上山修行，拜慈雲為師，改法號辨才，居龍井寺。數十年後，蘇東坡由佛印介紹，結識了辨才，二人甚為投契。某日，東坡與佛印下棋，陶節度因其子鳳官患一怪病，終日臥病不起，茶飯不思，故邀東坡診視。東坡診症後斷定是柳樹精因愛戀鳳官使他染病，辨才以柳樹精尚無害視之並無病證，卻已奄奄一息。東坡乃推薦辨才為之診治。辨才診症後斷定是柳樹精因愛戀鳳官使他染病，辨才以柳樹精尚無害人，告誡一番後將其釋放。柳樹精從此亦覺悟前非，皈依佛門。

《三下南唐》，是花旦與花面的首本，花旦在劇中飾劉金定。

故事説趙匡胤被困壽州城，高君保出戰，卸甲染了風寒，逼得高君保掛免戰牌。高君保病重請劉金定來救。金定來到壽州城，刀殺四門，得進城見駕。知君保有病，即往看望，親侍湯藥，君保病癒。妖道余洪騙得金定年庚八字放在草人之內，用箭射草人。因而金定得重病。君保冒違返軍令之罪，私往探問。馮得書下山，夜盜草人。金定修書託君保命人送往馮貿處求救。馮得書下山，夜盜草人。金定痊癒，復與余洪作戰，火燒竹林，滅了余洪。

《夜送京娘》，也是花旦與花面的首本，花旦在劇中飾趙京娘。故事説趙匡胤因大鬧勾欄院，殺了七十二命，被朝廷繪形緝拿。趙逃到其叔清幽觀老道士處藏身，忽染沉疴，癒後到各處遊玩，偶至雷神洞外，聞洞有女子叫苦聲音，誤會為叔父不守清規，強搶民女，遂打開洞門，放出女子。經問明原委，方知此女子名趙京娘，因清明節掃墓被兩強盜搶來，困寄洞中。趙匡胤仗義送京娘返家，為表明心跡，與京娘在神前結拜為兄妹，連夜送

48

京娘回家。

《酒樓戲鳳》，是小生與花旦的首本，花旦在劇中飾李鳳。

故事說正德王某年與太監炳化裝南遊，路過梅龍鎮，入李家店喝酒，見店主女兒李鳳姐貌美，多方調戲鳳姐，鳳姐不從。遇其兄由外返家見之，追查來歷，知為正德王。其兄貪官，將妹送與正德王為西宮。

《平貴別窰》，是小武與花旦的首本，花旦在劇中飾王寶釧。

故事說丞相王允生三女，長女金釧配了蘇龍，次女銀釧嫁了魏虎，獨三女寶釧仍待字閨中，王允高搭綵樓，命寶釧拋繡球招婚。繡球擲中化子薛平貴，平貴持球報到，竟被家將驅逐。王允命女出堂退卻婚事。寶釧不允。王允脅逼，寶釧毅然脫下金釵衣裙，並與父三擊掌斬斷父女之情而去。寶釧至山神廟找到平貴，得平貴結拜兄弟朱義盛之助，在山神廟草草拜過神後，便回窰成親。西涼國進貢紅鬃烈馬，滿朝文武無人能降伏，行將被迫割地求和，適平貴投軍至，將紅鬃烈馬降伏。皇帝大喜，封平貴為

都督。王允奏説平貴初進朝堂不能擔當大任。皇帝改派平貴充馬步先行，往征西涼。平貴返窰與寶釧話別。正共訴離情間，三次大令催逼回營，平貴無奈，只得將銅錢三百和幾斗口糧交下為安家之資。寶釧見夫遠行，惟有以清水一碗作餞別之酒筵。

《金蓮戲叔》，也是小武與花旦的首本，花旦在劇中飾潘金蓮。故事説武松在景陽崗打死吊睛白額虎後，縣令任命武松為都頭。一日，武松在公衙無事，便到哥哥武大郎家探望，嫂子潘金蓮見二叔威武英俊，恰武大郎出外未歸，乃百般以色挑逗，武松不為所動，力斥潘金蓮而去。

《平貴回窰》，是武生與花旦的首本，花旦在劇中飾王寶釧。

故事説薛平貴別妻從軍十八年，在西涼為駙馬，寶釧在寒窰以鴻雁傳書，平貴得書乃向西涼公主説明原委，公主深明大義，允許平貴歸鄉，平貴路過武家坡，與一採桑婦人攀談，始知是髮妻，平貴卻對寶釧多番相試，寶釧得悉，憤然離去。平貴知髮妻真情守節，乃追至寒窰，夫妻團聚。

50

傳統的粵劇大多集中表現男主角的多情、威武、多才、機智、忠心與正義，說到底就是對現實生活中男性的標榜，卻鮮有讓女性角色以正面姿態主導整個劇的。舊戲例如改編自「三國」、「水滸」、「封神」或「紅樓」的劇作，都多以正面的男角色為主。《女兒香》在這方面很能突破傳統，全劇以花旦推動主線發展，而花旦所飾的梅暗香，既多情又機智，而且忠心為國，完全是巾幗英雄的典範，十三郎還在這基礎上強調女主角在感情上的磨難，令觀眾為梅暗香抱不平。所以說，《女兒香》之成功，在於十三郎成功地塑造了梅暗香這個引人共鳴、觸動人心的藝術形象，這一點新意在上世紀初的劇作中，是頗為矚目的。

2.2.2 藍本與原型——現實題材藝術加工

《女兒香》為一代名劇，也是十三郎賴以成名的劇作，有關這個戲的故事藍本與角色原型，向來少有論者注意，大都以為藍本與原型均與薄倖王魁或負情陳世美有關。以下綜合十三郎的說法，對此問題作一析述。

《女兒香》的故事藍本及角色原型，原來與十三郎一位女弟子的遭遇有

關。《浮生浪墨》（三〇）有下述回憶片段：

　　至尚有一得意女弟子梅冷香，曾畢業於北平女子師範大學，

南返為一小學校校長，亦愛看粵劇，彼為世家女兒，曾以家資助

一刻苦弟魏某留學外國，習陸軍，歸國又因冷香人事關係，得

作團長，然魏本為薄倖男子，另戀軍長之女，置冷香於腦後，余

因有感，為編《女兒香》一劇，寫魏刻苦克勤，純為因緣時會，

以博地位，一旦得志，刻苦難移，並如陳世美之不認妻，棄梅冷

香於不顧，幸天網恢恢，疏而不漏，子超終不得善終。當時劇中

人，以梅冷香改名梅暗香，魏某改名魏昭仁。

　　由此可見十三郎編撰《女兒香》無論在情節上或人物塑造上，並非完全出於

杜撰，也並非純粹取材自民間故事，而是有其「現實」根據的，劇中人物的

原型是現實中的梅冷香和魏子超。而劇中穿插好幾段戰爭戲，其實也是十三

郎受時局氣氛影響的結果，十三郎認為《女兒香》是一個「抗戰意味之劇本」

（出處同上），他在《小蘭齋主隨筆》（二二）也曾談及這個戲的「現實」或「時

52

代」元素：

　　論者或以為該劇無歷史根據，以胡漢之爭，涉及兒女之私，加以評判，殊不知編舞台劇，以古裝形式演出，處處根據歷史，未必吻合現實，倒不如以時人現實，借古裝演出為愈。至謂胡漢之爭，則抗戰時期旨在提倡民族正氣……。

　　以現實生活、真實感情融入創作，是十三郎部分劇作的特色，例如他編撰的《梨香院》就是以現實中個人感情經歷為藍本的戲曲劇本。《浮生浪墨》（五四）縷述了他與陳馬利的苦戀往事：十三郎寄住香港大學馬利遜宿舍時，在廣州的好友陳讓病逝，十三郎返粵慰問其姊馬利，二人因憐生愛，但好景不常，陳父反對二人交往，乃遣馬利到北平習醫，十三郎輟學北上，但途次上海已聞馬利死訊；他在文章中說：「更不願赴北平傷心地，因為編《梨香院》一劇，以誌不忘。」可見他的劇作中多有反映現實與個人生平的元素，值得研究者注意。

此外，十三郎構思塑造魏昭仁這個反派角色，也是別具新意的。

誠如張敏慧在《女兒香斷人腸》（《信報》二〇一六年七月十九日）中說：

「癡心女子負心漢，乃常見的戲曲母題，秦香蓮陳世美，焦桂英王魁都是。」

2.2.3　魏昭仁——豈止是王魁陳世美

上文已經說過，魏昭仁的角色原型就是現實中的魏子超，慣看傳統戲曲的觀眾對忘情負義的角色都容易對號入座，認為都是王魁陳世美之流。關於王魁的寒盟故事，宋元以來尚有南戲（《王魁》）、雜劇（《海神廟王魁負桂英》）的殘篇流傳。陳世美的負情故事，則因明朝小說《包公案》而廣為人知，傳統粵劇「江湖十八本」的《三官堂》，搬演的也正是陳世美不認妻的故事。十三郎筆下的魏昭仁，大概亦可歸納為王、陳之流，都是負情薄倖、寒盟背誓之人。

可是十三郎卻能在王、陳這類傳統形象上再加新意。十三郎筆下的魏昭仁不單悔約寒盟，還更進一步對舊愛梅暗香加以誣諂。他指證暗香女扮男裝欺君是事實，但他指證暗香穢亂軍營則全屬誣告，他不單止要置舊愛於死地，還要壞其名節，心計之毒，比諸傳統戲曲小說的負心人，真是有過之而

無不及。此外，據十三郎的回憶，魏昭仁這個角色加上了「武」的元素，於是劇情就可以在「文」與「武」之間作交替切線的發展，並恰當而合理地加入若干「武場」，整個劇就變得更熱鬧，更可觀。

2.2.4 梅暗香——舞台上的性別曖昧

「反串」本來的意思是指戲曲演員不以本身的行當演出，而改以其他行當演出；本來是與性別無關的。後來「反串」卻衍生出另一層意思，就是演員男扮女或女扮男的意思；時至今日，大家都用這個意思。而一旦談到《女兒香》這個世紀名劇，就一定會談及這個戲的「反串」元素。

薛覺先在劇中反串演出並非《女兒香》獨有的安排，早在一九三○年，江孔殷就有〈薛郎近演倒串劇佳絕喜贈〉七律，談及薛氏的「反串」藝術——一曲氍毹現化身，佳人才子兩傳神——事實上，十三郎為薛覺先編撰的劇本中，亦常見有「反串」、「扮美」等元素。成劇於一九三○年的《心聲淚影》，

一九三〇年的薛覺先

三十年代末「覺先聲」在高陞戲院重演《女兒香》，宣傳內容以「薛覺先氏反串芸芸名劇中以《女兒香》為第一」作標榜。

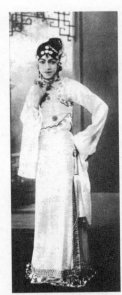

薛覺先反串戲妝

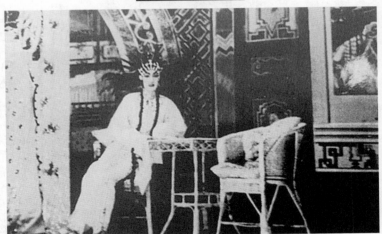

薛覺先反串飾梅暗香劇照

薛覺先飾演的秦慕玉在第十一場與老僕假扮賣唱父女。成劇於一九三二年的《引情香》，薛覺先飾陳妙女，是散花庵住持塵空的私生子，因尼庵不能收容男子，只好把私生兒子當作女兒撫養。又成劇與《女兒香》同期的《銅城金粉盜》，薛氏亦有一場「扮美」的演出，以至後來馮志芬編撰的「四大美人」系列，薛覺先都有「反串」演出。可以說，《女兒香》只是薛覺先眾多「反串」或「扮美」戲寶中的一個，卻為何會特別矚目呢？

《女兒香》的女主角梅暗香由薛覺先反串飾演，這安排不無巧合地對應了「反串」的兩個意思，即行當上的由生角改演旦角、性別上由男性改為女性。現實中的薛覺先在舞台上先要改變行當與性別，再配合劇情需要讓劇中的角色改扮男裝。現實與舞台交織出亦男亦女的多重變化，演員的身段做手唱腔亦隨之而作相應的變化。在舞台上改換的既是行當上的性別，又同時是劇中人的性別，如此複雜又如此曖昧，真是撲朔迷離，莫辨雌雄。十三郎為薛覺先編《女兒香》，是充份了解演員長處的藝術決定，加上薛覺先的超凡演技，難怪令人印象深刻。羅家寶說「薛老師能反串旦角，但他的絕藝現在卻無人能傳承下來」（《南方都市報》二〇〇六年十月十九日），確是的評。

十三郎在《女兒香》塑造的梅母（暗香之母）表面上看似是可有可無的角色，但經仔細分析，編劇十三郎對「愛」的一些看法，都因為梅母的「存在」而得以有效地保留和發揮。

後人改編《女兒香》大都保留梅母這角色，主要考慮是藉梅母被氣死的情節，進一步突顯魏昭仁喪心病狂的一面，令劇情更形張力，把戲劇的衝突推上另一個高峰。魏氏氣死梅母一場，暗香可憐，昭仁可惡，看得人情緒高漲。《鴛鴦劍》把梅母改塑為利用魏氏的勢利婦人，被氣死一場的悲情就大打折扣。《定情劍底女兒香》的梅母雖然良善，但改編者似乎沒有深入了解十三郎的原意，因此在改編過程中丟失非常重要的部分。

十三郎筆下的梅母是以忠孝訓子、疼愛女兒的好母親。《女兒香》第二場梅母有一段「教子腔」，唱詞是：

> 對吾兒來細教歷代功勞，為國家犧牲有若父若祖。估不到生
> 成你如斯懦弱，真是氣煞於奴。

教子勞心勞力。梅母對女兒的終身大事更是着緊,她知道女兒屬意於魏昭仁,便即時為女兒訂下婚約,怎知女兒終身所託非人,梅母彌留之際始終不能放下的,還是孩子的事⋯

呀,我想我兒毀家紓難,造就他人嘅功名,但得你終身有託,阿媽縱然日後日夕捱苦都甘心。又誰知事與願違,偏逢薄倖,夫復何言呢?最可恨者,你哥哥無用難繼父志,造成機會被他人欺侮,自問我難再生人世,也不願子女在塵寰受苦,若果皇天有眼,快與浪子回頭。

她死後,十三郎就借溫明奇對梅暗香說了一番有關「愛情」的道理。他說梅暗香誤解「愛情」⋯

男女情愛盡屬虛偽!所謂真愛者,就是慈母之愛,子雖死尤存,媽媽愛你嘅苦心,願望你幸福就係最偉大之愛!想佢臨終之時,不以浪子為忤,獨向皇天默祝,佑佢早日回頭,愛之真諦,妹你今應知。

60

十三郎的「愛情觀」借溫明奇一一道出。他否定男女之愛，只肯定母愛才是真愛。正如一九三五年《女兒香》劇刊上「四騎士」的〈索隱〉說：「《女兒香》一劇發揚母愛的偉大，以未經母愛的十三郎，能描寫母愛的真諦，能道人所不能道。」潘一帆改編的唱片版《女兒香》，也很小心地保留了原劇這層意思：

世妹，世間哪有真情何來真愛，所謂男女愛情盡皆虛偽，唯有一點純摯親情才是真情，一點慈祥母愛才是真愛。看伯母在彌留之際，猶向皇天祝浪子早日回頭，可見親情母愛真偉大……。

但溫明奇既然認為男女之愛盡皆虛偽，又為何在「潘版」中會忽然暗戀梅暗香？後來又為何會接受皇上賜婚呢？這正是潘一帆在改編時沒有照顧到原劇暗裏相連的複雜線索。葉紹德的改編版本，更加明確地說溫明奇是暗戀梅暗香的。葉本《女兒香》在梅魏訂親的情節後安排溫明奇唱：「佳人已屬沙咤利，癡心一片枉虛勞。」介口還定明是「暗自搥心介」。原劇十三郎筆下的溫明奇與梅暗香是精神上相互了解、在行動上相互支持的知己，卻不涉男女愛

情。溫明奇自始至終愛護暗香，又為暗香抱不平，在上陣前對梅暗香說「生死常伴女釵裙」，完全是出於佩服她是一名「奇女子」，願意誓死追隨。溫梅這對難中知己不單止惺惺相惜，在生命的難關前又能互相提醒互相關照，危難當前亦始終不離不棄，這高潔的友情完全擺脫傳統戲曲強調男歡女愛的窠臼，別具新意。

3. 抄本保留的重要信息

抄本保留了好些與角色有關的重要信息，這些信息對了解角色的本來面貌，極有幫助。

3.1 魏昭仁十濁一清

《女兒香》的魏昭仁，籠統而言是忘恩負義之徒，是一名不折不扣的情場「反骨仔」，角色分類上明顯是「反派」。因此，後來改編這個戲的人，為了使角色更「鮮明」，往往會在改編過程中盡量把這個角色寫得更不堪，包括

把他寫成是臨陣退縮的逃兵（《鴛鴦劍》），又或者把他寫成是向敵人求饒的怕死懦夫（《鴛鴦劍》）及《定情劍底女兒香》）。可是，我們若細看抄本，會發現魏昭仁也有鮮為人知的「另一面」。

魏昭仁貪名好利，為了攀龍附鳳，不惜在感情上辜負梅暗香，另結新歡。抄本中的魏昭仁雖然對感情「不忠」，但對國家卻始終忠心耿耿，改編者把他寫成逃兵或降將，都並非原編劇十三郎的原意。

抄本第一場魏昭仁撫劍長嘆，既說「落魄書生救國難」，又說「也曾涕淚灑河山」、「忍看胡馬渡陰山」，看來對國家大事還是非常關心的。他第一次與改扮男裝的梅暗香同上戰場，雖然沒有領軍之才，但在危急關頭還堅持「自古有云困獸尤鬥」，而且不惜「拚擲顱頭」，更與溫、梅一同表白：「拚教一死報龍樓。」可見魏昭仁也並非一面倒的壞人。抄本第九場魏昭仁出戰前有「知遇情深豈敢把聖恩辜負」之語。在戰場上他處於下風，殺敗了，還說「今日勢成騎虎都要盡力支撐」，最終受重傷而死，臨死前把奪功負情之事向皇上和盤托出，皇上也不由得說一句「你為國犧牲勞苦功高」。

抄本保留了較完整的藝術信息，魏昭仁的藝術形象可說是「十濁一清」，

後人改編，卻把這個角色改塑成單一而平面的大反派，殊失原劇之本意。

3.2 梅暗香十清一濁

《女兒香》的梅暗香，是一名奇女子，她武功高，而且有將才，又敢愛敢恨。她雖然向魏昭仁誤投情愫，但觀眾都同情她、憐惜她。據《女兒香》改編的《鴛鴦劍》借梅母之口為暗香的個性定調：「重情義，欠思量。」可是，這又是否原劇的本意呢？

魏昭仁戰敗，在沙場上重遇暗香，遭暗香搶白嘲諷後，此情此景，他說了一番話回應：

　　古道釣者負魚魚非負釣，閨中牛馬太無聊，我不負卿難免人家諷誚，你利用男子手段辣過胡椒，利用我刻苦克勤閱世淺，今日一生幸福喪在女嬌嬈⋯⋯

這番話也見諸潘一帆的唱片版《女兒香》，當初筆者聽唱片版的唱詞，總不明白為何魏昭仁會指責梅暗香「利用男子手段辣過胡椒」。參看一九三五年《女

64

兒香》的「戲稿」（即劇刊），有署名「松叔」的一段短序，當中有十分重要的信息：

《女兒香》一劇，正面觀之，則癡心女子遇薄倖男兒；反而觀之，則實苦命男兒遇辣手女子。以是知女兒之香雖可愛，而女兒之香不可沾。世有解人，其亦以余言為可味乎？

可以證明梅暗香這個藝術形象是隱含着「辣手女子」的元素。直到遇上了抄本，真相才得以明白。抄本第二場暗香帶昭仁返家見母，當時溫明奇已覺不妥，他對暗香說昭仁有「反骨」，勸暗香要仔細提防，但暗香卻十分自信，她說：

大家以誠來相待，年兄你何用咁疑狐。我造福佢一生，為憐佢刻苦。他日成功必作我脂粉奴。

「他日成功必作我脂粉奴」就是暗香提拔昭仁的原因，說明白點，就是施恩望報，希望將來魏昭仁對自己心悅誠服，永作閨中牛馬。十清一濁，暗香

這一點私心，這一點計算，在後來大部分的改編版本中卻都不見（朱秀英一九九八年重演的版本則有保留這句台詞）。細看抄本，方知十三郎筆下的梅暗香絕非葉紹德改編版本中「癡心願作隨鴉鳳，不羨豪門逐臭夫」的癡心女子，更絕非《鴛鴦劍》中「重情義、欠思量」的天真感性女子。在感情上，十三郎筆下的梅暗香，其實是有「思量」，是很有「計算」的。

《女兒香》抄本整理之意義

筆者曾在〈識曲聽其真〉（二〇一七）一文中提出過粵劇劇本整理的必要，大意是：粵劇劇本至今都沒有得到有系統、有規模的整理，社會上都似乎欠缺致力保存、整理及出版粵劇劇本的意識，部分庋藏在研究單位的劇本，除了借閱不便外，更重要的是原件或複印件均未經專業的校訂和整理，滿漫行文訛誤字詞內行符號，令讀者望而生畏，根本無法在閱讀、賞析或研究層面上談普及。大好的材料，最終只是冷清清地塵封在暗角裏，沒能好好發揮它本來的價值。

泥印本或比泥印本更早的抄本，保存頗不容易，這些古舊的紙本材料，本來就已給多次使用，已有一定程度的破損，加上字跡墨色漸褪，好些更是水跡斑駁，倘不經裝潢裱背，根本無法久存。類似的「慘況」不是單一的個案，陝西師範大學出版總社的屈炳耀曾在二〇一二年《出版發行研究》上發表〈戲曲劇本整理出版相關問題及促進策略〉，屈氏在文中談及整理「秦腔劇本」時，專家們在各個檔案室中搜集到上千本塵封了近百年的劇本手抄稿、油印稿、鉛印稿，但相當多的材料已破損、缺損，他說：「專家對這些文化瑰寶不能完整修復再現痛心不已。」因此，收藏單位須有意識、有計劃地先為劇本作高清掃描，保存高清影像，再合理地、有效地公開這些材料，好讓研究者可以按個人的專長及興趣，對劇本進行整理。劇本的整理工作應包括謄錄、正誤、考證、分析、發表，如此既可保留原劇原貌，還可以方便讀者、演員和戲曲研究者，無論在閱讀、搬演或研究上，都有最起碼的可讀文本作為依據。

以《女兒香》三十年代抄本為例，抄本正文以硬筆豎抄，唱詞旁有不少後加的拍和指引及演出指示，後加的指引文字又似非統一出自一人之手，可

能是劇本經多次重用後累加的結果。整體版面看來非常混亂，而且字體潦
草，並時見錯別字，所用行內術語亦多，部分字跡模糊不清。抄本中好些紙
頁有因殘舊而有破損或皺摺的情況，令版面更形潦漫；倘不經細心整理、過
錄，實在不容易閱讀。可是，這一冊字跡潦漫的抄本經整理過錄後，卻能煥
發它的藝術價值；八十多年前十三郎為「覺先聲」編撰的名劇，經悉心整理
後，就可以重現讀者眼前。

（為便行文，名伶、前輩敬稱從略。）

《女兒香》早期抄本校訂

南海十三郎　編劇

朱少璋　校訂

《女兒香》抄本描述

　　《女兒香》抄本封面有毛筆書寫的「女兒香全曲」及「打鑼」（即「掌板」）等大字，推斷這是給音樂人員在拍和時參考的本子，正文唱詞旁有不少後加的拍和指引及演出指示。

　　抄本的主體內容分為兩部分。抄本的第一部分共六十七頁，直紙直抄，是劇本第一至第九場的唱詞和介口，但第九場只抄至「真係鬚眉遜巾幗，你功業蓋塵寰。封為女將軍，女兒嘅模範。」劇情故事雖大致上完整，但以劇本唱詞鋪排而言，似未完結。抄本的第二部分共九頁，橫紙直抄，第一頁有

硬筆書寫「補久場」「打羅」等字。按「久」即「九」、「羅」即「鑼」，這應是補抄給「打鑼」參考的第九場完整唱詞。

《女兒香》抄本封面有「十月初壹至初弍止」的日期記錄，未署年份，「文研院」將此抄本歸檔為上世紀三十年代的劇本，信亦合理。查《女兒香》成劇於一九三三至一九三五年間，而泥印劇本實普及流行於四十年代，是以手抄本極有可能早於泥印本（上述推論是結合《女兒香》的成劇年代背景而作推論，並非說四十年代之後沒有手抄劇本）。而抄本正文前後夾附「普慶戲院演出戲金記錄及劇團收支簡目」二頁，以及「覺先聲劇團每日成本概約預算表」兩頁；可證此抄本是「覺先聲」的演出劇本。此外，抄本內容與十三郎對此劇的回憶片段非常吻合，合理推斷這應該是非常接近成劇年代的早期抄本，保守一點說這是上世紀四十年代之前的抄本，說法大抵可以成立。

70

《女兒香》抄本

《女兒香》校訂凡例

1. 校訂《女兒香》以「文研院」抄本為底本，重訂重刊《女兒香》全劇劇本。

2. 劇本內容依次由第一場到第九場。抄本上各場均無名目，為方便表述及引用，編者參考每場戲的主旨重心，為每場補上簡單名目。九個名目依次為：賣劍、從軍、備戰、凱旋、讓功、寒盟、誣陷、喪母、流芳。

3. 由於橫紙直抄的「補九場」內容相對較完整，故以此移作劇本正文的第九場，是為「第九場（甲）」，唱詞中少量字詞脫漏以直紙直抄的「第九場（乙）」補足。

4. 抄本中的專有名詞、行業術語、隱語及方言，予以保留，不以現行的規範標準統一修改。又縮略用語如「大首」（大首板）、「花」（滾花），校訂時亦予以保留。

5. 戲曲常用專門術語詞形特殊，編者折衝處理部分專門用語中的用字，詞形統一作：雜邊（什边）、圓台（完台）、二王（二黃）、首板（手板）、叻叻古（力力古）、鑼古（羅古／罗古）、譜子（宝子／寶子）、撲燈蛾（撲

燈羅）、大點（大点）、快點（快点）、白杬（白欖）、慢板（万板）、沖頭（衝頭）、斷頭（奪頭／夺頭）、喎呵（喎可）、先鋒鈸（先鋒鈸／先鋒拔）、戀檀（亂彈）、急急鋒（急急風）、一才（一鎚）、三才（三鎚）、七才（七鎚）、仄才（側才／側鎚）、仄頭（擲頭）、古擂（鼓擂）。上面所舉括號外的選用詞形是綜合、兼顧粵劇行內使用習慣及一般讀者閱讀習慣而斟酌選定，校訂劇本中的選用詞形並非等同漢語字詞系統中的規範詞形。

6. 抄本字詞如在合理情況下需作改動者，諸如錯別字、異體字及句讀問題，經編者仔細考慮後並參考出版社的用字原則，在校訂時逕改，不另說明。

7. 抄本上如有奪文、衍文、錯置，經合理推測，編者在校訂時作更新或補訂而需說明者，在附注中交代。

8. 抄本字詞或文意懷疑出錯而未能確定者，在附注中交代說明。

9. 抄本上所有後加的音樂指示及演出指示均以附注交代。

10. 原抄本無斷句，編者盡量參考曲式及韻例，在校訂時為唱詞口白作合理斷句。斷句採用現代通行的標點符號，唱詞的上下句不以單圈雙圈標示。

11. 校訂工作原則上不提供字詞注解。少量用語或按實際需要在注腳中作簡單說明，方便讀者理解。

12. 抄本上因印刷不清導致文詞漶漫而無法識別者，在校訂時每一字距逕以一●號代替。

13. 為方便引用、表述，編者為所有唱詞介口加上獨立編號。

《女兒香》

主要角色：

魏昭仁、梅暗香、溫明奇、梅懦夫（梅暗香兄長）、金氏（魏母）、梁氏（梅母）、金大、惠施王、衛妒人、衛秋瑩、梅奉（梅家老僕）。

第一場：賣劍

「劇刊」（一九三五年）本事簡介：

一劍飄零，莫問此身何有；青衫紅袖，無心秋士不成愁。

[編者按]
原抄本共八紙，直紙直抄。

1. 【排子頭開幕】【金氏坐幕】[1]

2. 【大首魏昭仁唱】負腹常自嘆，●扶劍上搖首嘆息做手】【花下句】劍呀睇你光芒盡斂向誰彈。【掘詩白】落魄書生救國難，也曾涕淚灑河山，生來[2]壯志磨消盡，寶劍塵封匣已[3]殘呀。

附注

1　抄本此處另有「白杬另錄」的後加演出指示。

2　「來」字抄本字形似「乎」似「手」，按詞意改訂。

3　「已」字抄本作「尓」。

3. 【大點中板】書劍飄零心方正煩，忍看胡馬渡陰山，奇才未有人肯盼，有心無力尚偷閒，想到前程不勝慨嘆。【哭相思】

4. 【金氏食住上】

5. 【昭仁花下句】空流紅淚灑青衫。4

6. 【金氏白杬】乖仔呀乖仔，見你就閉翳。枉讀咁多書，總唔換得米。阿媽幾十歲，你年紀亦唔細。等到你出身，阿媽都變咗鬼。

7. 【昭仁白杬】尊聲老娘親，你唔用咁閉翳。我而家未出頭，不過時嘅運滯。怕將來做咗官，就母憑子貴。

8. 【金氏白杬5】唉如果係咁樣，就拜神拜佛咯。【花】世界唔慌冇得撈，總要俾心機嘅乖仔。

9. 【昭仁下句】喂你估我冇本事咩，不過時運不齊。

10. 【金氏上句】望你有際會風雲，帶歇㘉家6富貴。

11. 【昭仁下句】真係噉好仔唔在多，求祈發達就蓬蓽生輝。【轉中板】媽阿媽，你唔使憂心，等我講明腑肺。呢、世界唔使

4　抄本有後加的筆跡圈起由開幕至此句的唱詞，另有「坐幕」、「口白」、「花」、「撲燈蛾上」等後加的演出指示。

5　「白杬」疑為「口白」之誤。

6　抄本「家」字旁另

點本事，求祈充撐吓，就有作為。至緊要[7]，娶靚老婆，佢
四圍交際。咁就會，有人在平地，看我上雲梯。到嗰陣時，
八妹七媽，有得媽來駛。正所謂，唔怕米貴最怕運[8]滯，此
語非無稽。

12.【士工相思】金大哥上中板】我至中意係財神，至憎係窮鬼。
冇錢就冇親戚，有錢就冇[9]問題。趁住咁得閒，催吓啲債
仔。嗰個衰外甥，欠我十幾雞。【花】咁耐都未還，冇[10]雷
公我追到天腳底。【入門介】

13.【昭仁花下句】叫聲舅父，乜咁耐至嚟。

14.【金氏上句】喏喇喏喇，米缸正話冇米。

15.【金大花下句】唉吔，你仲想來靠借，真正係[11]蛋家婆攞蜆，
第二篩。

16.【昭仁上句】喂、舅父有借有還，有乜所謂。

17.【金大下句】冇錢就冇親戚，邊個叫你咁墮落雞。

18.【金氏上句】阿哥唔使咁嘅，重講妹妹窮，求你賙濟。

有【一才】的後
加演出指示。

7「要」字抄本作
「至」，諒誤，按詞
意改訂。

8「運」字抄本作
「途」，諒誤，按詞
意改訂。

9「冇」字抄本作
「有」，諒誤，按詞
意改訂。

10「冇」字抄本作
「有」，諒誤，按詞
意改訂。

11「正係」二字抄本作
「係正」，諒誤，按
詞意改訂。

19.【金大下句】喻、長貧難顧，鬼叫你個仔咁豆泥。【收白】喂

20.【昭仁白】無所謂嘅，求祈有拖冇欠，日後有錢就還喺嗻舅父。

唔好講咁多，究竟前時欠落算點㗎？重想借添？

21.【金大盛怒白】第時我俾官你做，冇就得㗎嘍，衰仔！出去搵至有㗎嘛，你估舅父係銀山咩，我而家唔理你，我話俾你知，限你一日內死都要死番嚟還俾過我，唔係就冇親戚做！嘞！因住嚟。【憤然下】

22.【仁與金氏水波浪介】【金氏白】唉乖仔，我地一貧如洗，今日竟被人白眼相加，仔你從此要發憤做人，將來發達記得受過人嘅氣，你就俾番啲咁氣人受，至得吐氣揚眉呀仔。

23.【昭仁白】呢啲當然嘞！如果有發達真係唔識佢呀，來到都要俾掃把拍佢添呀！

24.【金氏白】係咁至啱，而家講講吓[12]肚餓添，冇米添嗜仔。

25.【昭仁白】冇法咯媽，山窮水盡，借又冇得借，當又冇得當，

[12]「吓」字抄本作「呀」，諒誤，按詞意改訂。

78

惟有將劍發賣頂住先，橫掂我又唔打得，要佢有用嘅，好唔好阿媽？

26.【金氏白】係囉咁至係㗎，孝義仔咯。講講吓13腳軟添，我入去先，你快啲去賣劍搵錢番嚟開餐罷噚喋咯。

27.【昭仁留場水波浪詩白】賣馬秦琼悲潦倒，我今賣劍嘆窮途【云云下介】

28.【大點梅暗香打馬上中板】想吓紅玉當年曾助戰，援枹殺敵石磯前。猩紅寶甲桃花面，木蘭誰辨貌嬌妍。豈甘繡罷慵拈線，銀槍馬鞍14棄花鈿。東出長安來市劍。【高句】

29.【昭仁賽龍奪錦】賣劍、賣劍，劍喇磨利劍，青霜劍重有15吳鉤寶劍。買喇、買喇，就要錢。

30.【暗香白】哦，【關目造手】【快點下句】英雄落魄可人憐，有意憐才上前相見。【一才下禮】16

31.【昭仁關目台口下句】17自慚形穢默無言，敢問紅顏，是否到來買劍。

13【吓】字抄本作【呀】，諒誤，按詞意改訂。

14【馬鞍】疑為【鐵馬】。

15【有】字抄本作【冇】，諒誤，按詞意改訂。

16抄本此句下另有【下馬一句白】的後加演出指示。

17抄本此句旁另有【仄花】的後加演出指示。

32.【暗香下句】只要鋒芒不論錢。

33.【昭仁快花上句】就將龍泉相獻。【開邊獻劍】[18]

34.【暗香白】好寶劍。【花下句】吹毛可斷真是好龍泉。【白杬】光閃閃，氣沖天，估不到青鋒出匣在眼前。自古英雄多愛劍，問君何故咁倒顛。今日寶劍有緣緣非淺，令儂生愛也生憐。【雙句】

35.【昭仁另場關目花】紅粉憐才今始見，衷情剖白自訴卿前。我非有心忘故劍，埋沒鋒芒劇可憐。既遇故知[19]，就此來相獻。[20]

36.【暗香下句】奪人所愛我怎安然？你潦倒風塵，不惜千金市劍。

37.【昭仁下句】且慢，寶劍原無價，知音不論錢。[21]

38.【金氏早卸上聽見介】先鋒鈸執仁手台口白杬】乖仔、乖仔，乜咁攞來賤。有錢都唔要，唔通你發癲。

39.【昭仁白杬】我非不要錢，媽你勿咁淺見。拋磚來引玉，做吓大方先。【上前介】區區嘅心事，姑娘要賞面。

18 抄本此句旁邊及下面均有「先鋒鈸」的後加演出指示。

19 抄本在「故知」旁另有「一才」的後加演出指示。

20 抄本此句下另有「白」送俾你」的後加演出指示。

21 抄本此句下有「下收」的後加演出指示。

40.【暗香白杬】如此好男兒，世間曾罕見22。投桃應報李，想

保君在家兄部下來收編。

41.【昭仁白杬】我本無心名韁與利鎖，更且戰爭非吾願。世代

嘅書香，惜我時乖23兼運蹇。但係姑娘肯招呼，敢不來毗

勉。

42.【金氏白杬】乖仔去後，試問老娘點打算。

43.【暗香白杬】伯母你不須憂，寄居我家你願唔願。

44.【昭仁白杬】恐妨打搞哩，——【半句】

45.【金氏白杬】咁就感你恩德大如天。【作揖與香介】

46.【暗香白杬】萍水亦相親，何須出此言呀。【快點】豪傑美人

緣非淺，一見如故意纏綿。

47.【昭仁快點高句】待某帶過鞍韉24。【帶馬介25】

48.【香花下句】揚鞭策馬晚風前。【策馬與眾人同下仁帶馬介】

落幕

22 「曾罕見」抄本作「旱曾見」，諒誤，按詞意改訂。

23 「惜我時乖」上抄本有「惜我乖時」四字，疑為衍文，今刪。

24 【韉】字抄本作「韀」，韻部中未見此字，諒誤，今按韻腳及詞意改訂。

25 抄本在此句旁另有「云云」的後加演出指示。

第二場：從軍

「劇刊」（一九三五年）本事簡介：

繡罷鴛鴦意懶，日來紅豆拋殘。又披風雪渡重關，為郎情重死生間。

[編者按]

原抄本共七紙，直紙直抄。

49.【衣邊藤檯椅】【中掛功臣像】

50.【梁氏坐幕】【合尺首板】訓子以識忠君繼[26]父。【雙句】

51.【梅懦夫跪母前介】

52.【二王過序徐徐起幕】【梁氏坐衣邊】【教子腔反線沉腔下句】[27]

對吾兒來細教歷代功勞，為國家犧[28]牲有若父若祖。估不到生成你如斯懦弱，真是氣煞於奴。【收】

53.【懦夫口古】娘親，我本英雄非不武，但願長依膝下不敢妄動兵刀。況且聖君有意全成我嘅孝道，我不立功勞都為報劬勞。

附注

[26]「繼」字抄本作「斷」，諒誤，按詞意改訂。

[27] 抄本在此句旁另有「花下句收」的後加演出指示。

[28] 抄本無「犧」字，諒誤，按詞意補上。

82

54. 【梁氏口古】畜牲！講到你呢份當差是否濫竽充數？自古話盡忠不能全孝你知無？而家國難方殷民間叫苦，乜你不聞不問烏厘單刀。

55. 【懦夫口古】這個……既係媽你苦口來勸導，咁我就等候時機為國拚擲頭顱係喇。

56. 【內白聖旨到】

57. 【懦夫口古】耳邊忽聞聖旨到。

58. 【梁氏口古】出門迎接，睇過有乜用途。

59. 【懦夫白】待我出迎。【出門介】

60. 【小開門】【溫明29奇帶旨上開讀介】奉天承運，皇帝詔曰，胡人作亂，侵我邊陣30，旨命梅卿出關應敵，兼委溫卿隨軍參謀，庶可無失，克日動程，毋違朕意。聖旨讀罷，三呼……31

61. 【儒夫接旨介】【作懼怯狀無修】【分位坐介】

62. 【梁氏口古】有勞溫世姪帶旨催我兒就道，仔呀仔，呢次你

29 抄本無「明」字，諒誤，按劇中人名字補上。

30 抄本字跡潦草，「陣」字乃按字影推測。

31 「三呼」後疑脫「謝恩」兩字。

丹[32]心為國殺匈奴喇。

63. 【懦夫白】吓吓吓……知道。【震介】

64. 【明奇口古】梅兄，乜你好似膽小如鼠，舉止失措。伯母義方教子不愧女中丈夫。你無負慈母違君命，出關趁早。

65. 【懦夫口古】提起殺人咁大件事，我就倒豎寒毛咯。

66. 【梁氏口古】畜牲！而家聖旨堂皇點到你唔去做，次[33]知男兒志氣義者為高。你若果唔去，慢講話對唔住老母，重會受人指摘，有誤你前途。

67. 【懦夫口古】這個……阿媽以大義責兒不能不就道，溫兄你等我一陣，【出門介】[34]我乘機私逃。【下】

68. 【明奇口古】伯母，我睇世兄唔多對路。

69. 【梁氏[35]口古】生兒不肖枉我劬勞，怪不得生男不比生女好。

70. 【明奇口古】係喇，難得令嬡係女中丈夫。

71. 【梁氏口古】都係命生不辰天胡顛倒，少提閒話，等我去取征袍。【下介】

32 「丹」字抄本作「得」，諒誤，按詞意改訂。

33 「次」字諒誤，疑為「應」或「要」。

34 「得」，諒誤，按詞意改訂。抄本在此句旁另有【一才】的後加演出指示。

35 「梁氏」抄本作「金氏」，諒誤，按劇情改訂。

72.【大地昭仁暗香金氏同上³⁶】

73.【香入門見奇白】原來世兄駕臨有何貴幹？曾否見過家母面呀？

74.【明奇白】哈哈，年妹回來你問何貴幹，不錯，卑某帶旨到來³⁷催令兄出發前方。令堂愛子情深，入後堂整備征袍。故此留俺一人在此，比如年妹帶一男一女，是何等樣人？

75.【香白】冇錯，係朋友嚟啫。

76.【沖頭】【梁氏白杬】乖女乖女你知唔知，呢趟闖下彌天禍，都係你呀哥好唔好。

77.【香白杬】問聲好媽媽，因何咁氣怒。阿哥因乜激親你，可以將他來教導。

78.【梁氏白杬】你都知道，而家佢趕咗路。唔敢去打仗，違旨都敢做。

79.【香奇同白】哥哥／世兄私逃了。【香白】不好了。【花】媽罷媽，事到臨頭而家點算好。君王降罪，難免一族誅屠。恨我

36 此句抄本作「大地昭仁暗金氏同香同上」，按文理修訂為「大地昭仁暗香金氏同上」。

37 抄本「來」字後多一「到」字，疑衍，今刪。

非是男兒，徒然勇武。

80.【明奇花下句】哷年妹，你何不易笄而弁，代兄效勞。

81.【昭仁花上句】若果姑娘從軍，我願相偕就道。[38]

82.【金氏下句】你效毛遂自薦，怕俾人白眼相遭。

83.【梁氏上句】乖女呢兩位男女，從何方到。

84.【香花下句】因為東郊市劍，邂逅呢位刻苦英豪。呢位係[39]佢令堂，不愧當今賢母。【收】【拉梁氏開合口】【白杬】媽呀媽我講過你知道，佢叫魏昭仁，刻勤又刻苦。不過仕[40]進係無由，我地不妨將佢來引導。他日得成名，比較富貴公子更全好。而且又清雅，又不比俗物咁污糟。

85.【明奇白杬】年妹年妹，知人[41]口面不知心，感情用事太莽魯。此人背[42]後有反骨，你提妨至好。[43]

86.【香白杬】大家以誠來相待，年兄你何用咁疑狐。我造福佢一生，為憐佢刻苦。他日成功必作我脂粉奴。【雙句】[44]

87.【梁氏白杬】我明你心事，阿媽自然有分數。你立刻改戒裝，

[38] 抄本在此句下另有「不用鑼古」的後加演出指示。

[39] 「係」字抄本作「至」，諒誤，按詞意改訂。

[40] 抄本無「仕」字，諒誤，按詞意補上。

[41] 抄本無「人」字，諒誤，按詞意補上。

[42] 「背」字疑為「耳」或「腦」。

[43] 整段「明奇白杬」抄本上有後加的刪除指示。

[44] 整段「香白杬」抄本上有後加的刪除指示。

明日來就道。

88.【香白】女兒告退了。【下】

89.【梁氏對昭仁白】魏先生，呢趟得你幫助小女去從軍殺敵，實屬感激[45]之至。老身見你年少英雄，當面說一句將小女終身許你，君子並無異言，待等他日凱旋，然後共成美眷，比如先生意下何如？

90.【昭仁白】這個……【仄頭】

91.【金氏白】快啲應承人地喇。

92.【昭仁白】恐防高攀不起。

93.【梁氏白】何説高攀兩字？心意已出，快些應承才是。

94.【昭仁白】既然如此，參見岳母。[46]

95.【梁氏白】好賢婿。

96.【金氏等講一番客套話介】後堂擺酒你們一敍。【同下】

落幕

45
諒誤，按詞意補上。
抄本在此句下另有「先鋒鈸」的後加演出指示。

46
抄本無「激」字，

第三場：備戰

[編者按]

原抄本共半紙，直紙直抄。

97.

【高邊鑼】【禾花出水】[47] 四胡兵持方旗上【單于王上英雄白】[48] 殺氣騰騰冠斗牛，英雄壯志統貔貅。勝者為王敗者寇，丈夫何用位封侯。【白】孤家沙利龍，今具野心，素犯中原，均未得逞，如今厲兵秣馬，重下江南，何難成功馬到。有此待命眾三軍！三鼓做飯，四更起程，坐列將台，聽孤令可[49]。

【快點】嘯敘英雄十萬眾，好比霸王在江東。如今傳命來發動，【雁兒落下南蛇[50]介】【下句】不教成敗論英雄。【叼叼古下介】[51]

附注

[47] 【高邊鑼】【禾花出水】抄本上有後加的刪除指示，頁頂另有【●譜子】的後加演出指示。

[48] 抄本此句旁另有【點絳唇】的後加演出指示。

[49] 「可」字疑為「號」。

[50] 「下南蛇」疑為「走南蛇」。

[51] 抄本此處另有「落幕」的後加演出指示。

第四場：凱旋

「劇刊」（一九三五年）本事簡介：

女兒非盡愛金夫，萬金散盡氣吞胡。為郎情盡矣，儂意爾知無。

[編者按]

原抄本接第三場半紙、另續抄七紙，直紙直抄。

98.【逐下打叻叻古四手下四堂旦喪氣垂頭無精打彩分邊上坐地介】

99.【開邊明奇上介】【眾手下喝呵介】【明車身兩邊望介】【慢五才花】自古道無糧不斂兵非虛謬，難怪三軍不動真是莫展一籌。況且元帥無謀難把孤城守，莫非英雄今日命該休。更唔通女子在軍中天不佑。

100.【沖頭】[52]【昭仁撲出云云鑼古扎完花下句】[53]森嚴軍命因何聲振斗牛，莫非征人思歸不願將城守。無情寶劍要取叛軍頭，怒沖沖誅禍首。【拔劍介】【明奇先鋒鈸攔介】

附注

[52] 抄本此句上另有「內白」的後加演出指示。

[53] 抄本上此句旁另有「三下鑼邊花」的後加演出指示。

香如故——南海十三郎戲曲片羽
89

101.【明奇花下句】唉吔吔，三軍眾怒難犯，勿以意氣招尤。【叻叻古賣身形口古】54 絕塞無糧難怪三軍無心奮鬥，況且多年遠戍未有歸休。軍心已散何以善後？.元帥！【手下喝呵介】

102.【昭仁白】唉！【水波浪口古】今日好比白登城畔漢將被囚也。
【救弟55排子】【做手車身介】俺這裏便捨了生你肯干休，俺生卻可志未酬。劇憐親老【轉花】倚門候。【哭相思】
望無風馬蹄衣錦繡，擎天一柱砥中流。勇士不亡喪元首，輕【一才收】【中板】56 只
這裏便捨了生顯身手，誓滅那兇仇。

103.【明奇白】元帥呀！【口古】枉你身居元戎，大義全不知透。

104.【昭仁白】唉！57【叻叻古作想介忽發火介】58【一才連環西皮】
今日臨陣束手，【介】覆亡可憂。

105.【暗香食住叻叻古掩門一攔兩攔】【明奇跪地介】【叻叻古殺介】【香花下句60
你擾軍心59，【雙句】分明有意作亂首。

106.【昭仁白杬】佢甘作禍首，【雙句】三軍無糧仍死守，佢擾亂為因何事殺參謀？快說因由。

54 抄本上此句旁另有「順三才」的後加演出指示。

55 「救弟」二字抄本上有後加的刪除指示。

56 【中板】二字抄本上有後加的刪除指示，旁邊另有「花」的後加演出指示。

57 抄本「唉」字下另有「一才」的後加演出指示。

58 抄本無「心」字的後加演出指示。

59 抄本上句旁有「先鋒鈸」的後加演出指示。

60 「花下句」三字抄本上有後加的刪除指示，旁邊另有「西皮下句」的後加演出指示。

107.
軍心作罪尤。【雙句】【先鋒鈸殺介】

【明奇木魚】悲任重，生死何憂。無辜61被戮，難息心頭。誅禍首，我非禍首，猶怕鼓動眾怒，你地要喪顱頭。62糧盡天寒，三軍無心奮鬥，元帥無能解眾憂。佢重執法如山

【暗香仄才起的的孔雀開屏第二段】空束手，他勇無謀。令儂無限憂。眾亂堪憂，他荒荒謬謬，【雙句】尚未知憂。【二

108.
王半截】今日生死關頭，【拉五音腔63】以手指明奇昭仁一手叻叻古】【一才】64【口古】正是為山九仞我焉能袖手，況

109.
且千鈞一髮重要共濟同舟。

【昭仁口古】自古有云困獸尤鬥，待我提槍上陣，【介】65拚擲顱頭。【上馬叻叻古明奇暗香追圓台攔不住昭仁沖下介】

110.
【香奇水波浪介口白】

【香起二六板旦唱66且催快】昔才問他要逞剛強，剛強怎比楚霸王，霸王強來烏江喪，那韓侯強來喪未央，想當年那個不是強梁。【搖板】痛惜白髮傷淒涼，不教知音遭慘喪，不

61　「無辜」抄本作「辜負」，諒誤，按句意改訂。

62　抄本上此句下有「【的撐叻叻古」的後加叻叻古順三才收。

63　「五音腔」三字抄本上有後加的刪除指示，旁邊另有後加的「腔叻叻古順三才收」。

64　【一才】的旁邊抄本上另有「三才」的後加演出指示。

65　【介】的旁邊抄本上另有「單三才」的後加演出指示。

66　【二六板旦唱】五字抄本上有後加的刪除指示，在這段唱詞的頁頂有後加的「花」字。

教小丑遇樑，忙將令箭取來射放。【高腔】叨叨古開邊射

箭介】【內場喝呵】

111.【明奇京白】三軍抗令！【雙句】

112.【香花下句】不肯從命在疆場，傳⁶⁷命眾將釋怨望。【交令介】

113.【明奇白】領命呀。【急急鋒沖下】

114.【香花下句】如今方知征戰難。

115.【班竹馬頭段】【明奇引四小將背包袱上白】⁶⁸副帥！【口古】

無糧不敘兵，今日計將安有。

116.【甲大將口古】望賜我歸里，我就感激心頭。

117.【香⁶⁹叻叻古望介白】苦煞了。【唱丹鳳眼玩工尺工五六】梧桐

葉落雁悲秋⁷⁰，遠客思鄉白髮愁。掃不盡鐵騎胡塵生蒙醜⁷¹，

話⁷²不盡為君憔悴為君羞。【轉流水戀檀二流】【向眾軍唱】

常言江山如錦繡⁷³。【一才收口古】眾將，我國家安危在軍

人手，若不掙扎大事休，便欲還鄉也在凱旋後。

118.【明奇口古】喞陣榮歸故里，衣食無憂喇眾將。

67 抄本「傳」字前有一行草「傷」字，疑為衍字，今刪。

68 抄本上此句旁有「水波浪」的後加演出指示。

69 抄本在「香」字旁有「一才」的後加演出指示。

70 抄本在此句旁有「攝蘇鑼」的後加演出指示。

71「醜」字疑為「垢」字。

72 原字筆畫太草，按字影推測為「話」字。

73 抄本在「繡」字旁有「上字順三才」的後加演出指示。

119. 【甲大將口古】副帥，我地飢餒難以抵受，縱有耐心怎得力氣夠74。

120. 【香】這個嗎……【徘徊無計】

121. 【沖頭】【昭仁鯉魚反水介】75【落馬介】76【口古】今日馬已飢分力已休，莫非英雄到盡頭？枉有淮陰好身手，出師未捷77恨悠悠78。【作哭介】【笛仔馬死介】

122. 【香花高句】今日人疲馬斃，惟有展奇謀。【白】來來來呀。

123. 【叻叻古拉昭入營】【內場喝呵】【開邊】四手下堂旦分邊上介】【開邊明奇上車身介】【大花】今日自顧無暇，兩帥不知何方走。莫非山窮水盡，尚戀溫柔。身在危難，惟有自救。【一

124. 【才白杬】眾將勿喧嘩，待我說79因由。正副兩元帥，進內運奇謀。眾將且忍耐，不負你等所要求。

125. 【甲大將白杬】耐一宵夜80，明日再來謀。

126. 【乙大將白杬】念到副帥恩，權且來守候。
【雁兒落】【昭仁暗香捧銀錠上身扎架】【香向仁台口白杬】

74 抄本「夠」字下有後加「白杬」二字，未詳指示目的，姑附於此。又此句抄本在「有」字後刪去「耐心怎得氣夠」七字，並在旁補寫「心無力枉費籌謀」。

75 抄本此句旁有「內白單三才」的後加演出指示。

76 抄本此句旁有「馬叫」的後加演出指示。

77 抄本無「捷」字，按詞意補上。

78 抄本此句旁有「先鋒鈸」的後加演出指示。

79 抄本此字跡潦草，「說」字乃按字影及文理推測。

80 此句疑有脫文。

127.

【昭仁白】萬金我不惜，為君解窮愁。【雙句】

【昭仁白】多謝了。【撲燈蛾】慰我愁，【雙句】他日便將知己酬。[81]【欲接銀介】

128.

【香白】且慢。【白杬】休動手，【雙句】看無妙計解君憂。【雙句】【跳花古芙蓉腔】萬兩黃金非我有，元帥慨贈你地買歸舟。縱使他鄉甘自受，忍看將士思親愁。有負君恩未平賊寇，不死猶生罪蒙羞。【催快中板】悵未全師凱歌奏，裹屍馬革願未酬。願君他年滅胡寇，不斬樓蘭不干休。説罷了遣散眾軍回鄉走。【雁兒落車身拋金一拜介】【向仁花】謝君孝義饋同儔。【昭仁目睹黃金不願意狀】

129.

【香昭仁明奇同白杬】生何愁，死何憂，願名留，寧為[82]休？

130.

【四大將同白杬】一息尚存要沉舟。[83]

131.

【香昭明同白杬】拚教一死報龍樓。【雙句】【內場喝呵三人同水波浪】

132.

【昭仁口古】原來敵軍傾師來挑戰。

81 抄本此句旁有「先鋒鈹」的後加演出指示。

82 「為」字疑為「歸」字。

83 抄本此句下有「叻叻」的後加演出指示。

84
原抄本無「落幕」
二字，編者參考原
抄本抄寫格式補
上。

「劇刊」（一九三五年）本事簡介：

男兒合住凌煙閣，千古女兒剩得閨中牢落。只道夫榮妻也嬌，至有妻耘夫坐穩。

〔編者按〕

原抄本共六紙，直紙直抄。

138.【金殿景】

139.【惠施王[85]四宮女太監正坐幕】【兵户禮刑尚書企幕】

140.【大笛送子頭三下鑼邊開邊】【開幕】

141.【施王[86]口古】江山能安享，端賴眾賢良。邊陲曾開仗，金鑾看本章。[87]【快首一句】【衛妒人一句唱】金鑾步上。【七才頭】無邊勝利喜如狂，衛國干城憑猛將，匆忙上殿奏本章。大功告成應把賢能賞，【介】你道俺為誰辛苦為誰忙。

142.【施王口古】王叔上殿賜坐一旁。【介】比如歡喜咁交關因乜【入見介】【口古】三呼萬歲吾主在上。

附注

85 抄本作「施惠王」，諒誤，查「劇刊」（一九三五年）的「演員表」上作「惠施王」，今從。

86 抄本只此一處作「惠王」。唯綜觀全文，「惠施王」均簡稱「施王」，今改。又此句上有「打引」的後加演出指示。

87 抄本有後加的筆跡圈起由開幕至此句的唱詞，頁右另有「大雙思」、「埋位口白」、「點絳唇」等後加的演出指示。

事幹？

143.【妒人口古】呢趟國運興隆喇王姪，經已威震邊防。全賴將勇兵強把胡塵掃蕩，咁就應該金鑾殿上，慰勉忠良喇。

144.【施王口古】如此令王心歡暢，金鑾殿上征衣郎[88]。

145.【溫明奇慢七才】午門聽得王旨降，就將往事奏君王。一戰功成功不枉，惜他原是女紅妝。埋沒英雄心懊喪，【介】三呼萬歲報君王。【白】微臣見駕願王萬萬歲。

146.【施王白】平身賜坐。【賜坐介】

147.【施王口古】溫卿快將戰情來奏上，待孤分別賞忠良。

148.【明奇口古】主上，講到論功來賞，微臣保奏兩名將，的確文武韜略舉世無雙。微臣自問不敢貪功來妄想，還望聖主起用忠良。

149.【妒人口古】有道明君應論功行賞，等我把盧山認識，便可知是否俠骨柔腸。

150.【施王白】好好好。【快點】孤王酷愛忠烈將，馳驅王事倚作

88 抄本「金鑾殿上征衣郎」疑有脫文，疑為「金鑾殿上傳見征衣郎」。

香如故——南海十三郎戲曲片羽

棟樑。快將出戰功臣來宣上。

151.【明奇快點下句】待臣傳旨走一場。【下介】

152.【施王白】眾卿金鑾侍候着。【內白來了】

153.【大點昭仁暗香同上各披甲四古頭扎架同白】微臣魏昭仁／

梅暗香見駕吾王萬歲。

154.【施王白】平身。【二人同謝坐介】

155.【施王妲人二人仄頭關目介向二人注視介】【王口古】兩位卿家不[89]愧英雄好漢，馳驅戎馬可算義膽忠肝。比如誰個功高，不妨金鑾錄用。待孤錄用，位列朝堂。

156.【昭仁口古】微臣此次幸成功，都是王恩浩蕩。

157.【暗香口古】我無心名利，就在金鑾奏衷腸呀。【中板】梅暗香，在金鑾，把衷情直講。請王體諒，微臣代兄出發，效力疆場。蒙開恩，我戴罪立功，還敢望高封厚賞？求君赦吾兄責，不加懲治，念我屢代忠良。講到出塞從戎，所有軍權[90]，都為魏兄執掌。可算他，一員戰將，勇猛非常。殺敵

89
抄本無「不」字，按詞意補上。

90
「軍權」二字抄本作「權軍」，諒誤，按詞意改訂。

158. 人，寒賊膽，叱咤聲威，一時無兩。臣啟奏，陛下將此⁹¹重視，可作國家棟樑。

【施王白】哦。【花唱】難得詎推薦賢能絕不以功高自向，原來他替兄出發而且直白衷腸。既是魏卿⁹²此人可為大將，何妨將他錄用使他大志可償。回頭來叫聲王叔你以為⁹³此人點樣？【介】

159. 【妒人花唱】看他英雄出眾可輔君王，呢個梅少卿淡泊功名，莫非別有其他之想？【介】

160. 【暗香花下句】但求君王委他重任，我就同感恩光。

161. 【施王花唱】既然如此，魏卿先上前聽王旨降。【仁領旨介⁹⁴】

162. 【昭仁花下句】謝過吾王歡喜若⁹⁵狂，居然博得好聲望。【施

● 【介】

163. 【妒人接下句】論功行賞理應當，再賞梅卿勿令人失望。

164. 【施王下句】梅卿⁹⁶做事夠大方，快些上前聽王旨降。【介】

91 【此】字下疑有【人】字。

92 【卿】字抄本作【兄】，諒誤，按詞意改訂。

93 抄本字跡潦草，【以為】二字乃按字影及文理推測。

94 抄本此句下另有【一才快●】的後加演出指示。

95 抄本無【若】字，諒誤，按詞意補上。

96 【卿】字抄本作【兄】，諒誤，按詞意改訂。

御賜駿馬轉還鄉。

165.【暗香接上句】謝過聖恩從天降。

166.【施王下句】慶功行賞下朝堂。【與妒人攜手下四朝臣雜邊下】

167.【昭仁暗香留場關目介】

168【昭仁白】恩小姐，【一才】因何你在金鑾大殿把97功勞推在於某，難道你不愛功名咩？

169.【暗香女喉靜白】不錯，想儂身為女子，斗膽從軍本該有罪，那敢邀功？我來問你一聲，你是我甚麼人呀？

170.【昭仁白】不錯，小人既蒙小姐你不棄，就是你的未婚夫囉。

171.【暗香白】那麼郎你可知，良人者所望而終身者也，想我兄不賢難繼父志，我身為女流不該伴君於朝，知郎你愛我那有不薦郎於君前。

172.【昭仁白】又蒙小姐情重。

173.【妒人於此時食住上大笑介】【香仁同驚異介】

174.【妒人白】兩位同僚有禮了。

97「把」字抄本作「休」，諒誤，按詞意改訂。

175.【香仁同白】王爺有禮了。

176.【妒人白】哈哈哈。【口古】魏梅兩將軍，羨你英雄神威猛，掃蕩胡塵靖江山。請臨敝府共把盞，為祝壯士凱歌還。

177.【香仁同白】有此下[98]來多謝了。【四古頭扎架急急鋒同下介[99]】

落幕[100]

98 〔有此下來〕四字抄本作〔有來〕，按詞意改訂。

99 〔四古頭扎架急急鋒〕八字抄本上有後加的刪除指示。

100 原抄本無〔落幕〕二字，編者參考原抄本抄寫格式補上。

「劇刊」（一九三五年）本事簡介：

不是冤家不聚頭，這一回是棒打鴛鴦又是兔死烹狗。

[編者按]

原抄本共十一紙，直紙直抄。

178. 【王府景】

179. 【甲乙梅香上洞[101]】【秋鶯上[102]】【中板】好春花光[103]撩人，令人惆悵。苦芳心，無言默默，又怕見蝶亂蜂狂。問青天，天本多情，何以不為儂設想。徒虛度，年華雙十，未有情郎。枉癡情，情海[104]茫茫，未許儂登彼岸。又恐怕，花凋蟲老，好比花謝無香。【花】越思越想，徒增惆悵。

180. 【沖】【春鶯上】

181. 【秋鶯下句】問聲春鶯你，何事咁匆忙。[105]

182. 【春鶯白杬】小姐小姐，老爺已經轉家堂。我聽聞頭鑼響，

附注

101 「洞」疑為「企洞」。

102 抄本作「秋鶯」，諒誤，查「劇刊」（一九三五年）的「演員表」上作「秋鶯」。今從。

103 此句疑作「好春花撩人」或「好春光撩人」。

104 抄本無「海」字，諒誤，按詞意補上。

105 抄本此句下另有「收」的後加演出指示。

102

所以報知小姐免掛望106。

183.【秋瑩白杬】咁就安樂晒，你地快啲打掃啲地方。

184.【快打慢唱二流不要序】四手下打轎先上

185.【妒人上唱】朝罷了，打道兒回府往，見了女兒把婚事商量。

舉目縱觀，家園在望。【介】今正係多年兒女債，今日始還。

滿面春風心懷歡暢。【下轎介】

186.【秋白】爹爹你回來了。

187.【妒人白】回來了。【大笑】哈哈哈。

188.【秋瑩花下句】爹阿爹，你軒渠大笑為何詳？

189.【妒人白杬】乖女講起就心爽，因為歡聞好女婿，滿意到非常。有兩個咁多，兩個都咁樣。

190.【秋瑩白杬】爹爹講笑107搵第樣，一女配二夫，被人笑到戇。

191.【妒人白杬】你都未聽聞，一味咁快話我戇。估不到兩個都重話擇得好女婿，係咁都好講。所以去探好醜，唔關我事幹。佢兩個咁猛，我唔敢揸主張。

106
「望」字抄本作「念」，諒誤，按韻例及詞意改訂。

107
「笑」字抄本作「來」，諒誤，按詞意改訂。

就到，你起定身。【雙句】

192.【秋瑩口古】咁就入去裝身獨備夫郎想 [108]。

193.【妒人口古】乖女呢層係你終身大事，至緊夠眼光。

194.【秋瑩口古】阿爹你放心，唔慌你會上當。【走俏步 ● ●同梅香下】

195.【妒人口古】好好，今日肆筵設席，準備迎東床。

196.【內白元戎到】【小開門】【送子清到介】【水鑼古】

197.【昭仁梅香二人同上介】【接入各讓坐介】

198.【妒人口古】有失禮儀望求原諒。

199.【昭仁口古】諸多叨 [109] 擾實不當。

200.【暗香口古】請問王爺貴幹？

201.【妒人口古】人來擺酒，慶功慢說衷腸。

202.【大開門擺酒】【各飲酒介】 [110]

203.【妒人口古】有酒無歌唔得歡暢，我想叫乖女侑酒一觴，請問將軍可有此想？

108 此句疑有誤字。

109 抄本無「叨」字，諒誤，按詞意補上。

110 抄本此句下另有「帥牌」的後加演出指示。

104

【香仁同白】如此下來，多謝王爺盛意一場。

【秋瑩內白】來了。【叻叻古】秋瑩上扎美人架詩白】一曲清歌來助興，更將妙舞展生平。【小曲耍帶包一才收】手托弦索】

【昭仁白】喊吔好！【秋瑩暗香●頭關目介】111

【妒人流水喃嘸腔對秋瑩】他奏凱還，靖狂瀾，胡塵十萬一旦傾翻。譽滿人寰112，任君擇取那花顏。

【秋瑩白】知道了。【嘸腔】手舉盞，倍羞顏，面泛紅霞連番祝君得勝還。憑君一戰奠定河山。【雙句】七星鑼古單邊敬酒】113

【暗香喃嘸腔】謝紅顏，感無限，自覺羞慚不敢當了此盞。轉身與奉天地間114。【口古】對此玉醪頓解朝歡暮敬，匈奴未滅，莫戀紅顏。【擲才】向昭仁關目介】115

【秋瑩口古】原來魏將軍，請恕儂待慢。【叻叻古埋仁檯敬酒】

【昭仁口古】有勞玉手，不敢當。【朱買臣116宴元蘭，睇紅顏，無限柔情意態珊珊。天真爛漫，溫柔不慣，意態闌珊。

204.
205.
206.
207.
208.
209.
210.
211.

「大仄才」的後加演出指示。

112 抄本無「寰」字，諒誤，按韻例及詞意補上。

113 整段「妒人流水喃嘸腔」及秋瑩唱詞抄本上有後加的刪除指示，另頁頂有「口白」的後加演出指示。

114 抄本無「間」字，諒誤，按韻例及詞意補上。又這段暗香的唱詞抄本有後加的筆跡圈起，應是刪除的意思。

115 抄本此句下另有「云云」的後加演出指示。

116 「朱買臣」三字抄本上有後加的刪除指示，旁邊另有「云云」的後加演出指示。

212.【士工雙思量浪介】117

【暗香白】魏兄請酒了。【昭白】王爺、梅兄請酒了。【秋瑩接

213.回杯介】

【妒人口古】乖女酒過三巡，應把閨房返。118

214.【秋瑩白】如此説孩兒告退。【關目暗香介】昭仁誤會望實介】

215.【妒人白】兩位將軍。【二人始鎮靜回復原狀】

216.【妒人白】梅將軍，比如你在家有119否訂下妻房？【昭仁不悦

217.【暗香白】晚生自愧早娶又不進展。

218.【妒人白】魏將軍，你又已娶未呀？

219.【昭仁白】這個……【仄才與梅關目介】【口古】我家無恒產，難活衰老嘅120親娘，婚配都未曾121，愧我無膽養。

220.【妒人白】梅將軍，【口古】老夫有事與你商量。

221.【香白】甚麼事？

222.【妒人白】小女秋瑩待字閨中，老夫相託你做個冰人，許配
魏將軍，比如你能122做得呢？

117 整段「朱買臣」唱詞至「士工雙思量浪介」抄本上有後加的刪除指示。

118 抄本此句下另有【重一才】及【云云】的後加演出指示。

119 「有」字抄本作「可」，諒誤，按詞意改訂。

120 「難活衰老嘅」抄本作「難活衰嘅老」，諒誤，按詞意改訂。

121 抄本「曾」字旁另有「一才」的後加演出指示。

122 「能」字後疑脱「否」字。

223. 【香白】這個…… 【仄頭123與昭仁介】王爺有命，豈敢有違。

224. 【仄才介124】
【開位白】魏兄，王爺想將郡主許配你，叫我做一個冰人嗎。

225. 【昭仁白】王爺可是當真？

226. 【妒人】並無戲言。

227. 【昭仁白】高攀不起。

228. 【妒人白】那裏話來，不用推辭就好了。【白】好賢婿／好岳丈呵125。

229. 【暗香此時撫心痛念介】

230. 【昭仁白】有此下來謝冰人。126

231. 【香白】好説了。127

232. 【妒人白】賢婿，【口古】你今日衣錦身榮，本該迎養你母，

233. 【昭仁白】梅兄，【口古】我想迎母到來暫住王府。大可在王府居住，免往返徒勞。

234. 【暗香拉昭仁開台口口古128】王府尊貴，當然勝過我地簡陋草

123 「仄頭」二字抄本上有後加的刪除指示，旁邊另有「重一才」的後加演出指示。

124 「仄才」二字抄本上有後加的刪除指示，旁邊另有「先鋒鈬」的後加演出指示。

125 「呵」字乃按字影推測。

126 「有此下來」四字抄本作「有來」，諒誤，按詞意改訂。又此句抄本上有後加的刪除指示。

127 此句抄本上有後加的刪除指示。

128 疑作「台口口古」。

廬。我母有病在身，[129]咪驚動佢至好。我地婚姻作罷，我都絕無牢騷。不過到勢危你盛名非易保，疆場有事不妨再約奴奴。你雖以怨報德我[130]你仍友道，我誓不説出你底蘊，你莫心操。【向妒人口古】王爺，我母有病在身，回家要及早，你莫請呀。【妒人昭仁送出門介】

235.【妒人口古】聞時要探吓你的媒仔媒女[131]，雖及老夫。

236.【香白】有勞遠送了。【頓足介】[132]

237.【妒人口古】賢婿，今日是一家無須客套，等我鋪客舍，【介】共樂陶陶。【昭同下】

238.【士工相思[133]】梅奉帶車伕推金氏上】

239.【金氏白杬】真豪氣，【雙句】母憑子貴，後擁又前呼。今日稍安懷，高車過王府。【雙句】呢一所大高樓就係王府。

240.【梅奉白】魏太夫人，【口古】【雙句】【梅奉捲車簾金下車介】

241.【金氏口古】待我立刻入去將兒睇。

242.【梅奉口古】太夫人本該通傳揚聲上步，人地門高狗大你知

129 「身」字抄本作「心」，諒誤，按詞意改訂。

130 「我」字乃按字影推測。

131 抄本字跡潦草，按字影推測似為「媒好媒女」或「媒仔媒女」。另「雖」字前有「一才」的後加演出指示。

132 此句下有「入場」的後加演出指示。

133 「士工相思」四字抄本上有後加的刪除指示，旁邊另有「撲燈蛾」的後加演出指示。

134 「安」疑為「開」。

道無。

243.【金氏白】你懵嘅咩！【口古】而家到來睇新抱呀嗎，【白】喂喂，昭仁呀，我入喇。【撞入介】

沖

244.【昭仁上白】媽媽。【口古】你咁失禮，睇你件衫咁污糟。

245.【金白】你阿爹娶我嗰時都係着呢件咋，【口古】個陣你都唔知响邊度。【妒人卸上介】

246.【妒人口古】好似大鄉里出城，睇佢幾勞嘈。

247.【妒人口古】哦，原來親家奶奶[135]到來，我失迎遠道。

248.【昭仁白】嗰位係王爺呀阿媽。

249.【金氏忙叩頭口古】王爺千祈咪笑我件衫污糟。

250.【梅奉大笑白】哈哈哈。

251.【昭仁白】梅奉，【口古】你先返梅府來回報，你話郡馬十分感激，【介】他日定效微勞。

252.【梅奉白】領命。【下介】[136]

253.【金氏白】仔呀仔，【口古】我望呢處啲人咪學梅家啲奴僕咁

135 抄本作「親家奶」，諒誤，按詞意補改為「親家奶奶」。

136 此句上另有「下場」的後加演出指示。

睇小至好。

254.【妒人白】噲[137]【口古】我地既聯婚婭，邊個敢睇小咁膽粗。

255.【昭仁白】媽呀媽，【口古】呢處係王府嚆，你咪胡言亂道。

256.【金氏白】仔呀仔，人地重睇小你添呀，【口古】顧住佢哋毒計埋沒你哋功勞。

257.【昭仁白】[138]這個……【口古】[139]吓吓，今日得母親一言將我驚醒，方才梅小姐臨行之時似有忿忿[140]之心嘅，況且這件功勞由她而來，倘若一時反面豈不是與我不便？【介】莫若先發制人，一[141]於與岳丈上殿奏她一本，説她是女扮男裝欺君犯上，聖上定然不饒恕[142]。【口古】但得身榮恩怨何須顧，為人不毒不丈夫！【向妒人白】岳丈，方才到來那位將軍並非梅懦夫，原名梅暗香，女扮男裝混進營中施行狐媚，幾至全軍覆沒。岳丈，本該要上朝奏她一本。

258.【妒人白】乜話！方才這個不是梅懦夫原名梅暗香？【介】賢婿，想梅暗香欺君誤國，本該有罪，比如上到朝堂，你可

137 抄本字跡潦草，【噲】字乃按字影推測。

138 此句上另有「重一才」的後加演出指示。

139 【口古】二字抄本上有後加的刪除指示，旁邊另有「口白」的後加演出指示。

140 抄本字跡潦草，【忿忿】二字乃按字影推測。

141 抄本無「一」字，諒誤，按詞意補上。

142 「恕」字抄本作「好」，諒誤，按詞意改訂。

能作證？

259.【昭仁白】這個當然！

260.【金氏白】咁就去喇！

261.【妒人白】好！【口古】正是顛倒陰陽當誅討，何須憐佢三

代【介】盡功呀高。【白】隨我下去。【下介】

262.【金氏昭仁二人同下】

落幕

「劇刊」（一九三五年）本事簡介：
聲吞氣結，身敗名裂。不怨郎無情，只怪郎情絕。

〔編者按〕
原抄本共九紙，直紙直抄。

263. 〔帥牌到春來鑼古介〕

264. 〔兵部禮部戶部刑部 144 四尚書上同白〕宮門同侍漏，整肅上龍樓。〔白〕145

265. 〔帥牌同行圓台〕〔慢一長才宮女宮燈御扇太監提爐先上〕146

266. 〔小桃紅 147 施王上唱〕曉色浮金殿，和風動玉除。金鑾龍鳳鼓催孤去。〔古擂拉腔慢長才埋位引白〕九天日月開新運，萬國衣冠拜冕旒。眾卿有何本章同上奏。148

267. 〔大雙才昭仁妒人同上〕〔口古〕我們秉公上奏，不避恩仇。

268. 〔開邊入介〕〔快白杬 149〕臣有本奏。

附注

143 抄本此頁右有「排朝口白」、「大點口白」及「此場馬後的」等後加演出指示。

144 抄本無「刑部」二字，諒誤，按下面〔四尚書〕及第五場「兵戶禮刑尚書企幕」的提示補上。

145 〔白〕下抄本另有「排朝請口白讀出」的後加演出指示。

146 〔長才〕二字抄本作「才長」，按音樂指示用語改訂。

147 「小桃紅」三字抄本上有後加的刪除指示，旁邊另有「小桃紅點」的後加演出指示。

148 施王這段唱詞的上方頁頂處有「出門唱上句唱上埋位」的後加演出指示。

149 〔快〕字有後加的刪除指示。

【施王接快白杬150】有何本奏，快奏龍樓。

【妒人白杬】主上呀主上，有件事情要追究。陰陽來顛倒，是否國法無可宥。

【施王白杬】究竟呢件事，係乜嘢來頭。【雙句】

【昭仁口古】如此待臣來保奏，【開邊介】金殿始末奏從頭。

【短弦索序撳喉慢板】想此番，征胡寇，雖是功成凱奏。有誰知，柳營內，混進一女流。因此上，眾三軍，無心奮鬥。

【一才白杬151】嗰陣個個152解征衣，拋戈倱153紅袖。真係春色滿營中，四部都刁斗。若非有微臣，早已敗在敵軍手。今日雖凱旋，精銳已喪八九。若不斬此人，何以儆其後。【雙句】

【慢板下句】望主上斬此不詳物，可慰先烈於九幽。

【施王七字清中板154】卿家所奏如非謬，定然加罪徵效尤。待下旨來查究，分明賞罰以息眾口悠悠。眾卿重155知情，156

【快點157明奇下句】忍看流水落紅愁158，知已云亡難袖手，快些出班上奏。

150　「快」字有後加的刪除指示。

151　「白杬」二字之上另有「慢」的後加演出指示。

152　「嗰陣個個」抄本作「个陣仲陣」，諒誤，按詞意改訂。

153　「倱」字抄本作「畏」，旁邊另有「要中板」的後加演出指示。

154　「七字清中板」五字抄本上有後加的刪除指示，按詞意改訂。

155　「重」字疑為「若」字。

156　施王這段唱詞上方頁頂處有「關目」、「花」等後加演出指示。

157　「快點」二字抄本上有後加的刪除指示，頁頂另寫有後加的「花」。

158　抄本此句旁另有「一才」、「沖」、「白句」[上]、「五才花」等後加演出指示。

據理力爭上龍樓159。瀝膽披肝來上奏，】開邊入見昭仁介仄頭關目下句】160營中誰是女溫柔。

275. 【昭仁接快中板161】顛倒雌雄，暗香之咎。【一批兩批介】162

276. 【明奇下句】以怨報德為何由。【質問催迫昭仁介】

277. 【妒人快點163上句】你朋比為奸真膽夠。【三批介】

278. 【奇明下句】金鑾殿上豈容你逞陰謀。164

279. 【妒人上句】老夫不容你多開口。【撲前打明奇介】

280. 【施王開位165攔下句】喂喂金鑾大殿，要講理由。166【口古】

281. 【明奇口古】要斬暗香實有理由。

282. 【昭仁口古】佢女扮男裝罪應斬首。

283. 【明奇口古】佢為國功高係一個女流。

284. 【妒人口古】牝雞司晨從古未有。

285. 【施王口古】講到軍營混跡，太不知羞。

286. 【明奇口古】念在佢媲比木蘭，替兄征胡寇。

159 抄本無「樓」字，諒誤，按韻例及詞意補上。

160 抄本此句下側另有「五才」的後加刪除指示。

161 【快中板】三字抄本上有後加的刪除指示，頁頂另寫有後加的「花」。

162 抄本此句下另有「三批介」的後加演出指示。

163 【快點】二字抄本上有後加的刪除指示，頁頂另寫有後加的「花」。

164 抄本此句下另有「先鋒鈹」的後加演出指示。

165 【開位】二字抄本上有後加的刪除指示。

166 抄本此句下側另有「收」、「口古」等後加演出指示。

【昭仁口古】若果不正軍法，我寧願乘桴遠遊。167

288. 【明奇口古】唉吔你負義忘恩，真係人不如狗。

289. 【妒人口古】想佢罪有應得，你何故為佢出頭。168

290. 【施王口古】有此快傳暗香上殿來查究。

291. 【昭169仁開邊車身出門口古】傳旨暗香待罪上龍樓。170

292. 【內白來了】【慢長才】【暗香女裝背帶上一才轉身表171無限愁172懷介扎架中板】梅暗香低首無言，淚珠偷灑。苦命女任教人熬煎，也不受憐173。恨無端招惹罪尤，只為年輕淺見。拚教一死也辯分明。【催快】負心男兒見不鮮，癡心自苦復何言？抬頭又見金鑾殿。【介】忙呼萬歲參拜君前。【叩叩古】

293. 【施王三乢頭介白】梅暗香，你女扮男裝有犯典刑，今日魏入見介】罪臣梅暗香上殿願王萬歲。174

卿告發175尚有何言？

294. 【暗香乢頭向仁關目介口古】臣有苦衷，但求君恩赦免。

295. 【妒人口古】咁都赦得嘅真係無法無天，聖上。

167　「開邊」的後加演出指示。

168　「魏」，今統一改訂。

169　「昭」字抄本作「若」，諒誤，按詞意改訂。

170　抄本此句下側另有「收」、「口古」等後加演出指示。

171　「表」字抄本筆畫太草，按字影推測。

172　此句旁（頁左空白處）有「打引」、「叩叩古入門」、「收入場鑼古」及「介口乜才」等後加演出指示。

173　「受憐」疑作「受人憐」。

174　抄本「中板」抄本上有後加的刪除指示。

175　抄本「告發」二字旁另有「包才」的後加演出指示。

【昭仁口古】梅姑娘，你的確不談易笋而弁。【滋油

【香無言可答痛到極介】

【明奇口古】唉吔，你個忘恩負義，顧住收尾兩年。

【暗香口古】魏將軍，你嗰份人真係司馬昭之心路人皆見。我雖女流不受人憐。【昭君怨對台口唱176】你個魏昭仁，行為薄倖，負義忘恩居心莫問。【序】你邀功安奏，陷害釵裙，令儂火滾。【序】悔不當初，代你立功上陣。【哭相思】

【明奇中板下句】聲聲悲苦淚紛紜，見此情形真可憫，到底誰是負心人？兔死狗烹情可恨，弓藏鳥盡更何云。你莫怨他人，惟有自嗟蹇運。

【香吊慢中板下句177】生儂父母知己惟君。【大點178】心點怨，皂白難分，養虎遺患，自古有云。可笑魚目可將珠混，世人不179察，重當佢異寶奇珍。珠呀枉你養晦韜光，不聞不問。可恨佢得人賞識，就想珠180你化為塵。你都唔好咁無良心，含血將人噴。只怕害人唔到，重會災及其身。主上呀，是是

176「昭君怨」三字抄本上有後加的刪除指示，頁頂另寫有後加的「慢五才」和「花」。「台口」二字抄本字跡潦草，按字影推測。

177抄本此句旁另有「起慢點鑼古頭」及「順三才口古」的後加演出指示。

178「大點」二字抄本上有後加的刪除指示。這段台詞應是「口古」。

179抄本無「不」字，諒誤，按詞意補上。

180「珠」字抄本作「珍」，諒誤，按詞意改訂。

非非，亦都無庸多問。請求依法，斬了苦命釵裙。

302.【施王白】哦。【花】聽佢講來得咁離奇，好似胸懷積憤。其中有好多原因，是是非非，待孤問明底蘊。

303.【妒人花下句】主上何須多問，佢經認罪，便可依法執行。181

304.【昭仁口古】王叔此言真公允，不斬王親令不行。快斬妖狐● 182 陣亡將士。

305.【明奇口古】唉吔！你真係雖生人世上，未得謂之人。試問暗香與你何仇何恨？

306.【昭仁這個介】

307.【施王口古】噲！國有定法，你們不用亂紛紛。梅暗香你女扮男裝可謂膽大得很。

308.【暗香口古】不過效木蘭壯志183，代兄從軍。

309.【昭仁口古】你自欺欺人都唔使恨，你在柳營穢史，主上都知聞。

310.【暗香氣倒介】184【首板下句】狼心太185忍。【五才包一才嘆

181 抄本此句下另有「順三才」、「收」等後加演出指示。

182 抄本字跡潦草，按字影推測似為「哭」字，詞意未全通，姑付闕；疑為「以慰」二字。

183 「自欺欺人」四字抄本作「自欺人」，諒誤，按詞意改訂。

184 抄本此句旁有「一才吶吶古」的後加演出指示。

185 「太」字抄本作「不」，諒誤，按句意改訂。

【板過序淨花186】我雖無慚衾影，但係無由自白，叫我有乜面見人。悔當初太過癡情，錯將負心人憐憫，【包才白187】唉！罷了蒼天、蒼天。想當年一念之差，誤信188個郎可託，至有喬裝殺敵，代彼立功，誰想負心郎見異情遷，虛榮是慕，這還罷了，今日竟乘人之危，落井下石，毀儂名節，咄咄不休。想愛欲人知，不是真愛，我既成全於你當日189，何苦敗壞你於今時，你雖恨我如眼中之釘，但我愛你如爐中之火，我今日觸法自死，死亦何悲，我既為情而生，何妨為情而死。190唉！正係無那多情原是劫，千古傷心是女兒。【嘆板序191淨花下句】今日難填恨海，誰慰精衛之冤魂。我本待上奏君王192，唯是不忍於良心。所謂寧人負我，我不負人。疾首痛心，鮮紅陣陣。193【大開邊】

311.

【施王花下句】聲聲血淚，苦矣釵裙。念你屢代忠良，不將罪問。

312.

【妒人花下句】主上不斬暗香，只怕難服羣臣。

186「嘆板過序淨」五字抄本上有後加的刪除指示。

187抄本此句旁另有「三才收」的後加演出指示。

188抄本無「信」字，諒誤，按詞意補上。

189此句疑作「我既成全你於當日」。

190抄本「死」字旁另有「介」的後加演出指示。

191【嘆板序】三字抄本上有後加的刪除指示。

192抄本「王」字旁另有「一才」的後加演出指示。

193抄本此句下另有「大仄才」的後加演出指示。

319.【施王口古】王叔與魏卿，無謂因啲事來悲憤。待孤御園設宴，為卿洗征塵。【帥牌眾人同下】197

318.【明奇扶香下介】

317.【暗香花半句】謝過有道明君。196

316.【施王花半句】咁你就扶她下殿。

315.【明奇花上句】主上呀，倒不若等佢病軀稍195痊，再來追問。

314.【施王花下句】唉！所謂法亦原情，憐佢有病在身。

313.【昭仁花上句】194 主上任佢顛倒綱常，只怕綱常不振。

落幕

194 抄本標示為「下句」，諒誤，應為「上句」。

195「稍」字抄本作「些」，諒誤，按詞意改訂。

196 抄本此句下另有「拉中板腔收」、「沖頭入場欲嘔血」、「大仜才」、「收入場鑼古」等後加演出指示。

197「帥牌眾人同下」六字抄本上有後加的刪除指示。

「劇刊」（一九三五年）本事簡介：

母也心傷，兒也心傷。一陣陣雨灑西窗，渾不辨是淚珠兒還是雨響。

〔編者按〕

原抄本共十一紙，直紙直抄。

320. 【梁氏坐幕大帳】可憐我排子頭開邊開幕】梅香198捧茶侍側】【半音繼斷哭相思】訴冤排子梁氏唱】夜夜夜深夢到天涯去。【一才口古】散萬金毀家酬壯志，盼千里游子尚未歸。【雙句】夢裏覺遊子日夕佳思。

321. 【梅奉口古】夫人，你有女若木蘭，經已酬壯志。況且有婿如孫武，足以解憂思。

322. 【梁氏口古】老院，我骨肉情深，焉能還浪子。想必前生孽重，至有晚景堪虞。

323. 【梅奉白】夫人何必過慮，抖睡199也罷。【落幕】【介】

附注

198 此處「梅香」疑為劇中老僕「梅奉」的筆誤。

199 【抖睡】抄本作「抖搜」，諒誤，按詞意改訂。

200 【云云】抄本上有後加的刪除指示。

201 抄本在「花」字上側另有「慢」字的後加演出指示。

202 抄本此句下另有「花序」的後加演出指示。

324.
【云云】[200]【暗香明奇花同上介】【明奇花[201]唱】【淨場】男人臭，女兒香，男人唔臭點得女兒香，實在臭即香即是臭，唔怪得咁多香師姑臭和尚，大都懺悔了啲香臭嘅罪孽，念一句戒定真香。【白】阿彌陀佛。[202]

325.
【暗香淨場花唱】女兒香，斷人腸，莫怨催花人太忍，癡心贏得是悽涼，想必是五百年前冤孽賬。最不祥[203]，也是女兒香，一自落紅成雨後，更無人問舊瀟湘。女兒香，惹思量，一任花傭培植苦[204]，春來[205]你依舊過東牆，也不過供人玩賞。【鑼邊欲嘔血忍住不嘔介】

326.
【明奇白】想嘔即刻嘔，唔係見到你呀媽至嘔，就嚇死佢添。

327.
【哭介】

328.
【香啞哭相思介】【花下句】身體髮膚受之父母，豈可為情毀傷。

329.
【旱天雷譜子[206]】【二人同入門介】梅奉示意二人不可驚擾

【介[207]】

【梁氏在帳內白】乖仔乖仔，乜你咁耐至返嚟。【沖頭[208]仆正

203 「祥」字抄本作「長」，諒誤，按詞意改訂。

204 「一任花傭培植苦」七字抄本作「一任花容培植香」，諒誤，今據十三郎《浮生浪墨》《工商晚報》一九六四年十一月十四日）中所引用的唱詞改訂。

205 「來」字抄本作「到」，今據十三郎《浮生浪墨》《工商晚報》一九六四年十一月十四日）中所引用的唱詞改訂。

206 此句抄本上有後加的刪除指示，頁頂另寫有後加的「柳底鶯」。

207 抄本此句旁另有「仄才」、「先鋒鈸」等後加演出指示。

208 抄本此「沖頭」二字旁另有「先鋒鈸」的後加演出指示。

330.【明奇哭笑難分狀仄頭】

331.【梅奉白】咽個溫將軍來㗎夫人。

332.【明奇白】我來啫伯母。【強笑亦傷心介】

333.【暗香白】阿媽，阿哥未回來，我番來啫。【一才啞相思】

334.【梁氏花唱】仔呀仔，我十多年撫育你，你唔通想我望多十幾年長。209

335.【暗香接唱】媽呀媽，你莫個傷悲，但願終身侍奉高堂。210【一才白】媽媽，想你女兒與媽你相依為命，今日你傷心但兒更心苦。【介】想吓晨昏奉侍責在女兒，顯名揚聲責在兒子。況且你女兒211已立功於疆場，今日復長依212膝下，雖是哥哥不肖，媽你有子當無，你女能司子職，媽你無子猶有，何用如此傷悲？

336.【梁氏白】女兒呀，【一才口古】男兒有志在四方，終有歸還亦斷腸。

209 抄本此句下另有【收】的後加演出指示。

210 這段「暗香接唱」的滾花抄本上有後加的刪除指示。

211 「女兒」二字抄本作「兒子」，諒誤，按詞意改訂。

212 「長依」二字抄本作「依依」，諒誤，按詞意改訂。

【暗香白】這個嗎。

【明奇白】伯母，想我未經母愛，如今方知慈母之心，有母如此不至於終身抱恨。何天不佑慈母，使伯母日夕悲愴。

【快】今日伯母尤似無子之母，我是無母之兒，寧願膝下長依，從此夫人無憾吧伯母。

【梁氏半喜半悲介】婿。因何我子婿尚未歸？【口古】你是天生哲人，也不過他人嘅嬌婿。【白】昭仁在何處呀女兒？

【暗香白】這個嗎。【介五才另場花唱214】今日斷腸人對斷腸人，你悽涼心事那曉我重悽涼。劇憐薄命如花，負心人無關痛癢。惟有對娘歡心，暗自神傷。你不過想見魏郎，佢在璇宮伴君王。不久便歸來，無須媽媽盼望。何忍令媽添愁悵213，

【雙句215】

【梁氏白】好好好。【快點】喜得兒婿伴君王，刻苦終身償素望，一朝騰達便飛黃，娛我晚年，令人心花放。【三人一才仄頭表情介】

213　「愁悵」疑為「惆悵」。

214　「歡心」疑為「歡笑」。

215　抄本此句旁另有「收口白」的後加演出指示。

342. 【暗香白杭】溫兄代我走一場，催定架快車，去到王府上，催促魏郎回來慰我母望。

343. 【明奇白】喻喻。【香用手示意命其去介】

344. 【明奇白杭】不敢辱命，惟有奔走理應當。【出門介】癡心嘅

345. 【香白杭】奉216叔請休息，有我侍親娘。

女子，難為呢個綠衣郎。【雙句下介】

346. 【梅奉白杭】知僕已倦，小姐真慈祥。【下介】

347. 【香白杭】凱旋宴當終217，望218將魏郎望。媽媽請早睡，有

兒侍榻旁。【雙句】

348. 【梁氏白】待我抖睡219一時。【睡介】

349. 【暗香白】媽媽睡着了。【啞相思】花下句220鼾聲陣似鹿撞心。

350. 【內白】郡馬到。【香頓足出門介】

351. 【食住小開門】昭仁出到門口介221【明奇隨同表演關目介】

一才三人仄頭

352. 【昭仁白】恩小姐，【介】往日俺到來好比簝前偷過，因何今

216 抄本字跡潦草，「奉」字乃按字影及上下文推測。

217 【當終】二字抄本作「終當」，諒誤，按詞意改訂。

218 「望」字疑為「莫」字。

219 【抖睡】抄本作「抖搜」，諒誤，按詞意改訂。

220 抄本此句旁另有「慢五才」、「重一才」等後加演出指示。

221 抄本此句旁另有「台口收小開門仄頭」的後加演出指示，又此句下有「收」的後加演出指示。

353. 【明奇白】呸！來得莫說風涼話，要說風涼話何必來！223【重仄頭】224

354. 【暗香白】郡馬爺225，你既心存棄我，儂亦自知命裏招尤，豈敢有求226於你。今日不過為慈母之故，才有俯首懇求。227

355. 【昭仁白】求我何來？【叻叻古搓●】【問心有愧介】明奇【怒目視之介】【白】恩小姐，俺今日雖微有戰功，君王賞識，昔日令高堂——228

356. 【香白】求君在我母面前，賞啲薄面，勿露出你我決裂嘅真相，假作纏綿，免令高堂傷心。

357. 【昭仁白】恩小姐有命，豈敢故違。

358. 【暗香白】如此說一同進去。

359. 【譜子三人同入229門介】明奇教二人坐埋一拍強露笑狀】明

360. 【梁氏五才花醒介唱230】誰個將我來喚醒。【鑼邊醒仄才介】揭帳介白】伯母醒來。

222 「要說古」的後加演出指示。

223 「來得莫說風涼話，要說風涼話何必來」抄本作「來得莫說風流話，要說風流話來必來」。諒誤，按詞意改訂。

224 「重仄頭」三字抄本上有後加的刪除指示。

225 「求」字抄本作「存」，諒誤，按詞意改訂。

226 抄本此句旁另有「鑼古」的後加演出指示。

227 抄本此句下另有「保子」的後加演出指示，「保子」疑為「譜子」或「保子」。

228 這一整段昭仁的口白及介口，抄本上有後加的刪除指示。

229 抄本無「入」字。諒誤，按詞意補上。

230 抄本此句旁另有「暗首板包尾重一才」的後演出指示。

361.【此時昭仁與香各露不安狀而又強裝歡容介】

362.【梁氏花下句】不枉我十五年寡守孤苦零仃，目睹佳婦佳兒足娛晚景。

363.【明奇白】梅伯母，魏同僚也曾到了，有何囑咐？[231]

364.【梁氏花唱】哦，一時觸起病非輕，不若立刻成婚[232]，快睹雙儷影。

365.【明奇白】咁就早日成婚喎。

366.【昭仁快白】且慢，老夫人，實在不相瞞對你來講，皆因郡主憐才將某招贅，今日到來，不過令千金苦苦相勸到來問病，說到婚姻兩字，名譽攸關，豈容信口雌黃，真是令人可怒！

367.【先鋒鈸一指梁氏推開暗怒目視明沖下介】[233]

368.【明奇接唱[234]】刻苦成名，自然有僥倖性。

369.【梁氏接唱】我自知命苦，又誰知你命更苦，【一才收白】兒呀，我想我兒毀家紓難，造就他人嘅功名，但得你終身有託，阿媽縱然日後日夕捱苦都甘心。【介】又誰知事與願違，

231 抄本此句下另有「收」的後加演出指示。

232 抄本此句下另有「一才」的後加演出指示。

233 抄本此句旁另有「先鋒鈸」、「哭相思」等後加演出指示。

234 抄本此句上、頁頂位置另有「花」的後加演出指示。

偏逢薄倖，夫復何言呢？最可恨者，你哥哥無用難繼父志，
造成機會被他人欺侮，自問我難再生人世，也不願子女在塵
寰受苦，若果皇天有眼，快與浪子回頭。【花唱】萬般悲苦
淚盈盈，恨在心頭，神魂不定。【陰鑼死介】

【二人235絞紗哭相思】【暗香花唱】從此形單隻影，身世飄零。
往日負君深情，今日●難罄。236【木魚】偷自怨，我恨不勝。
此身清白，唯有君你分明。我失足恨成，皆因不把君言聽。
誤君為俗物，將你看輕。點知一俗十清，我將廬山錯認。今
日我感君諒我，慰我癡誠。

【明奇白】你誤解愛情喎。【花唱】天下那有真愛情，我今
日愛莫能助●●●在●慚衿影。【一才收白】男女情愛盡屬虛
偽！所謂真237愛者，就是慈母之愛，子雖死尤存，【介】媽
媽愛你嘅苦心，願望你幸福就係最偉大之愛！想佢臨終之
時，不以浪子為忤，獨238向皇天默祝，佑佢早日回頭，愛之
真諦，妹你今應知。

235　【二人】抄本作「三人」，諒誤，因此時梅母已死，魏昭仁已入場，而老僕梅奉尚未上場。【二人】應指梅暗香及溫明奇。

236　【往日負君深情，今日●難罄】兩句抄本上有後加的刪除指示。

237　【真】字按抄本殘畫及上下文推測。

238　【獨】字疑為「猶」字。

【香白】我明白了。【口古】多情自古空餘恨，好夢從來最易醒。問君何以導情影？難中知己唯有兄咯。

373.【明奇白】妹欲何問？

374.【香】欲問女兒香香到何時？

375【明白】花不落猶有香，女貞在永留芳，不教名花供蝶賞，青塚伴魂香239。

376.【沖頭梅奉上白】小姐不好！【口古】胡兵夜襲京城震。

377.【明奇口古】留將熱血灑胡塵。

378.【暗香白】好好好！【快中板】一言驚醒夢中人，兒女關懷家國240恨，五千241貂錦喪胡塵！跪在跟前表明心悃。

379.【開邊跪下哭相思】【介】

380.【明奇扶起花下句】生死常伴女釵裙，打着馬兒同上陣。

381.【梅奉帶馬】

382.【明香同上馬同花下句】留名萬載發芳芬。【四古頭扎架下介】

落幕

239 此句疑有脫文，對比、參考由潘一帆撰曲的唱片版本，此句作「猶留青塚伴魂香」。

240 「家國」二字抄本作「國家」，諒誤，按詞意及語用習慣改訂。

241 頁末紙尾殘二字，無法辨識，因另頁續抄唱詞有「貂錦喪胡塵」五字，推測十三郎是借用陳陶〈隴西行〉的詩句，編者為補上「五千」二字。陳陶〈隴西行〉：「誓掃匈奴不顧身，五千貂錦喪胡塵。可憐無定河邊骨，猶是春閨夢裏人。」

第九場（甲）：流芳

【劇刊】（一九三五年）本事簡介：

女兒香，女兒香，女兒香，難分情短與情長，莫辨天緣抑孽賬。場是收場，想由你想，一曲女兒香，揭開了千秋男女遮掩的屏幛。

［編者按］

這一場唱詞前有一獨立間頁，上寫「補久場」三字：「久」即「九」。原抄本共八紙，橫紙直抄。

383.【城樓】

384.【妒人施王同上城介】

385.【急急鋒首板昭仁內唱】男兒慣歷征戰苦。

386.【急急鋒開幕】【四堂旦城內上介】

387.四古頭昭仁由城內上扎架介花下句】銀槍一動滅匈奴。

388.【妒人白杬】你靖狂瀾，戰夷蠻，胡戎此番也喪膽，不教鐵

騎[242]渡燕關。

389.【昭仁白杬】此番出沙場，一柱擎天保河山，不斬樓蘭誓不還。

390.【施王白杬】唉吔吔，好威猛呀。

391.【昭仁白】唷呵。【花上句】英雄死生何足道，如今一戰展龍韜。催着三軍忙趕道。

392.【施王妒人同白】將呀軍，【花下句】憑君努力鞏皇圖。

393.【妒人起跳花古】往日威風今未老。[243]

394.【施王花下句】萬人仰望大英豪。

395.【昭鑼古轉身台前扎架撲燈蛾】將軍怒，殘寇望風逃。振臂呼，敵勢如山倒。不教匹馬還，壯志吞胡虜。【雙】【三才收】

396.【妒人口古】賢婿，既在君前揚威耀武[244]，千祈咪甩鬚。

397.【昭仁口古】知遇情深，豈敢把聖恩辜負。【馬前一禮】【一才】

398.【妒人口古】哈哈，我唔戴眼鏡都算眼力好囉王姪快登途。【四古頭扎架急急鋒馬童拉馬下】

附注

242 抄本無「騎」字，諒誤，參考抄本「第九場（乙）」的唱詞補上。

243 此句抄本頁邊殘爛，諒誤，參考「第九場（乙）」的唱詞補上。

244 抄本無「耀」字，諒誤，參考抄本「第九場（乙）」的唱詞補上。

【施王口古】果然有用，

【妒人口古下半句】佢擅[245]使馬前刀。

【香內白】出呀馬。【三才合尺[246]花一句內唱】拼教玉碎。【叻叻古拉腔】

【明奇四古頭上帶馬急急鋒引暗香城內上扎架介】

【妒人一見香出不滿意下城欲出阻止狀】

【香合尺花下句】蛾眉壯志不讓鬚眉。【叻叻古圓台介】

【妒人食住叻叻古出城追圓台一勒住馬頭介】【連環西皮】問聲你，【雙】躍馬提槍欲往何[247]處？

【明奇沉花下句】女兒為國何足云奇。【雙】

【暗香撲燈蛾白杬】你咪理。【雙】燕鵲焉知鴻鵠志，舉國盡無人，肉食者何鄙。誰家有寶刀，誰家有駿[248]驥，莫謂女兒無膽識，彩鳳也可化鵬飛。【雙】

【妒人白杬】真飽死。【雙】婦人去出師，於軍實不利。前車已可鑒，唔通你冇面[249]皮。你想去送死，我一於唔俾你。

399.
400.
401.
402.
403.
404.
405.
406.
407.
408.

245 「擅」字抄本作「善」，諒誤，按詞意改訂。

246 抄本無「尺」字，諒誤，參考「第九場（乙）」的音樂指示補上。

247 抄本無「何」字，諒誤，參考「第九場（乙）」的唱詞補上。

248 抄本無「駿」字，諒誤，參考「第九場（乙）」的唱詞補上。

249 抄本無「面」字，諒誤，參考「第九場（乙）」的唱詞補上。

409.

【雙】

【明奇白枴】你點知。【雙】呢個係，奇女子，佢若不出陣，家國亦可危。

410.

【施王白枴】真無謂。【雙句】出到娘子軍，俾敵人笑死。你想出陣咩？為王都唔准你。【雙句】

411.

【昭仁內白】殺敗了！【古擂】

412.

【明奇妒人聞報慌忙同上城樓拉[250]施王入場】

413.

【昭仁古擂拖槍敗上幾個先鋒鈥鯉魚反水】【馬叫介】

414.

【蘆花蕩排場】

415.

【昭仁花唱】血戰餘生兵潰散，回天無力自羞慚。往日威名同喪盡。【叻叻古】【馬嘶聲跪馬介】

416.

【香白】郡馬爺。

417.

【昭仁叻叻古鬥雞眼望香介】

418.

【香笑介花下句】別來無恙吖嗎？估不到今日重遇在疆場，乜你敢獨自提師，唔駛人幫咁好膽量。

[250] 抄本無「拉」字，諒誤，參考「第九場（乙）」的介口補上。

419. 【昭仁關目鑼古嘔血介白】不好了！【快花下句】今日圖窮匕現有何顏？大丈夫不受人憐，豈甘被人白眼。

420. 【內場喝呵介】

421. 【昭仁車身兩邊望介】【花下句】今日勢成騎虎，都要盡力支撐。

422. 【沖】【西遼王四大甲上大戰挑昭仁下馬介】

423. 【昭仁搶背昏暈介】

424. 【暗香接戰殺退西遼王介】

425. 【昭仁重傷昏暈眾仍作接戰狀介】

426. 【暗香上前滋油白】郡馬爺，好威風呵！

427. 【昭仁陰鑼仄頭關目介】唉！【花】怪不話獵犬終須山上喪，可憐軍將陣中亡。越思越想，心血上。【嘔血介】

428. 【暗香沉腔花下句】今日補251牢已晚，好比迷路亡羊。你雖負奴，我仍然把君救挽。【白】魏將軍，有道是不癡情莫作女子，不負心豈是男兒。今日癡情如我，偏遇負心如你，所謂前生孽債，何必怨天尤人，惟有我母臨終，未得你一言慰

251 抄本無「補」字，諒誤，按詞意補上。

藉。我非尋常女子，竟然薄命如斯，君是庸夫俗子，因何[252]負心若此，看將起來，蒼天未必冇眼嘅將軍！

429.【昭仁這個介花】古道釣者負魚魚非負釣，閨[253]中牛馬太無聊，我不負卿難免人家諷誚，你利用男子手段辣過胡椒，利用我刻苦克勤[254]閱世淺，今日一生幸福喪在女嬌嬈。你累到我刻苦難終今生已了，奉勸世間男子[255]勿謂艷福難[256]消。

430.【昭抱香哭相思介】【香花下句】唉，正係癡心贏得是淒涼。耳邊又聞人聲響。

431.【內場喝呵】

432.【香花下句】今朝方顯女兒香。【收】【上馬】

433.【沖】西遼王四大甲上與香大戰盡被香殺介】

434.【叻叻古施王妒人秋瑩金氏明奇同上介】

435.【秋抱仁哭[257]相思】【眾同哭相思介】【秋花下句】真令奴一見哭斷肝腸。【眾白郡馬保重】

436.【一才昭仁摔眼見眾介】

252 【因何】抄本作「因為」諒誤，按句意補上。

253 【閨】字抄本作「圍」，諒誤，參考第九場（乙）的唱詞改訂。

254 【刻苦克勤】四字抄本作「苦克勤」，諒誤，按詞意與「第九場（乙）」同步補上「刻」字。潘一帆撰曲的唱片版唱詞為「刻苦勤勞」。

255 抄本無「子」字，諒誤，按詞意補上。

256 【難】字疑為「能」。

257 抄本無「哭」字，諒誤，按詞意補上。

443.【施王前曲】真係鬚眉遜巾幗，你功業蓋塵寰。封為女將軍，女兒嘅模範。

442.【秋瑩三腳凳】多得姑娘你，海量汪涵。主上快酬258功，郡馬言非泛。

441.【妒人三腳凳】你個西瓜刨，唔好嶽得我咁慘喎。拳頭唔識你——【想打介】

440.【明奇色舞眉飛介三腳凳】佢得把牙，唔係盞咋。你揀佢做女婿，真發雞盲。

439.【妒人花下句】女婿、女婿，原來你係紙紮老虎，咁我就變左阿●。

438.【昭仁白】唉，主上，有道人之將死其言也善，我今日問心有愧，不得不言。往日嘅功勞，全俱係梅小姐苦戰。殲仇殺敵，端賴佢一柱擎天。自愧無能，有負我王恩典。望王下旨，褒獎嗰位女英賢。【傷痛暈倒】【秋香哭相思】

437.【施王白】魏將軍，你為國犧牲，勞苦功高，雖死猶榮了。

258　「啩。【秋瑩三腳凳】多得姑娘你，海量汪涵。主上快酬」以上唱詞介口，抄本殘爛摺皺兼字跡潦草，難於辨識，姑參考「第九場（乙）」的唱詞及介口補上。

你——【想打介】拳頭唔識

444.【昭仁●】【●●●●】一死謝[259]紅顏。【花】失足恨成，千古同嘆。【死介】

445.【眾同哭相思介】

446.【眾同唱嘆板下句】從●了結女兒香。

尾聲

259
抄本殘爛摺皺兼字跡潦草，按字影、句意推測，似為「謝」字。

第九場（乙）

[編者按]

原抄本共七紙，直紙直抄，唱詞介口與「第九場（甲）」略有不同，尾聲處略欠完整，茲附於卷末供讀者參考。

447.【手下企洞企幕】

448.【昭仁沉腔倒板】男兒不耐[260]征場苦。【開邊起幕】

449.【施王妒人食住開邊卸上城樓介】

450.【云云[261]】【昭仁拖槍出城鑼古關目圓台[262]慢花下句】呢隻紙

紫老虎，唔通今日要甩鬚。[263]

451.【妒人白杬】你靖狂瀾，戰夷蠻，胡戎[264]番也喪膽，不教鐵

騎渡燕關。

452.【昭仁白杬】此番出沙場，一柱擎天保河山，不斬樓蘭誓不

還。

453.【施王白】唉吔，好威風呀。

附注

260 抄本無「耐」字，諒誤，按詞意補上。

261 【云云】抄本上有後加的刪除指示。

262 抄本「圓台」旁另有「云云」的後加演出指示。

263 抄本此句下另有「收」的後加演出指示。

264 「戎」字後下有「第九場（甲）」有「此」字。

454.【昭仁白】唔呼[265]。【快中板】英雄死生何足道，而今一戰展龍韜。催着三軍忙趕道。

455.【施王白】將軍呀，【花下句】憑君努力鞏皇圖。

456.【妒人起跳花古】往日威風今未老。

457.【施王花下句】萬人仰望大英雄[266]。【一才收】

458.【昭仁白杬】將軍怒，殘寇望風逃。振臂呼，敵勢如山倒。

不教匹馬還，壯志[267]吞胡虜。【雙句】【三才收】

459.【妒人口古】賢婿，你既君前揚威耀武，千祈唔好甩外父鬚。

460.【昭仁口古】知遇情殷，豈忍把恩辜負。【上前一禮[268]】【介】

快登途。

461.【沖】【馬童拉馬介】[269]

462.【妒人口古】哈哈，我唔戴眼鏡都算眼力好喂王姪。

463.【施王口古半句】果然有用，【妒人半句】佢擅使[270]馬前刀。

464.【暗香內白】出馬。【五才合尺花三句內唱】拚教玉碎。【叻叻

古拉腔】

265 「呼」字抄本作
（甲）作「呵」。

266 「雄」字「第九場
（甲）」作「豪」。

267 「志」字抄本作
「士」，諒誤，按詞
意改訂。

268 抄本此句旁另有
「單三才」的後加演
出指示。

269 抄本此句下另有
「入場」的後加演出
指示。

270 「擅使」字抄本
作「善駛」，諒誤，按
詞意改訂。

465.【明奇四古頭急急鋒】【帶香馬由城內上扎架介】

466.【妒人一見暗香大不滿意下樓欲出阻止介】

467.【香合尺花下句】蛾眉壯志不讓鬚271。【叨叨古圓台介】

468.【妒人食住叨叨古出城門同走圓台一勒馬頭介】【連環西皮】妒人食住叨叨古出城門同走圓台一勒馬頭介】

469.問聲你，【雙句】躍馬提槍欲往何處？

470.【暗香撲燈蛾白杬】你咪理。【雙句】燕鵲焉知鴻鵠志，舉國盡無人，肉食在272何鄙。誰家有寶刀，誰家有駿驥，莫謂女兒無膽識，彩鳳也可化鵬飛。【雙句】

【明奇沉花下句】女兒為國何足為奇。

471.【妒人白杬】真飽死，婦人去出師，於軍不利。前車已可鑒，唔通你冇面皮。你想去送死，一於唔俾你去。【雙句】

【明奇白杬】你點知。【雙句】呢個係，奇女子，佢若不出陣，家國亦可危。

472.【施王白杬】真無謂。【雙句】出到娘子軍，俾敵人笑死。你想出陣咩？為王唔准你。【雙句】

473.

271 【鬚】字後【第九場（甲）】有「眉」字。

272 「在」字「第九場（甲）」作「者」。

474. 【昭仁內白】殺敗了！【古撬】

475. 明奇妒人聞報慌忙同上城樓拉施王入場

476. 昭仁古撬長鑼古上介幾次先鋒茶鯉魚反水】273【馬叫介】【大滾花】血戰餘生兵潰散，回天無力自羞慚。往日威名同盡喪。274

477. 暗香白】275郡馬爺。

478. 昭仁白】一才見香仄頭介】

479. 香笑介花下句】別來無恙吖嗎？估不到今日重遇在疆場，也你敢獨自提師，唔駛人幫咁好膽量。

480. 昭仁關目鑼古嘔血介】不好了！【快花下句】今日圖窮匕現有何顏？●●●●276受人憐，豈肯被人白眼。【內場喝呵】

481. 昭仁仄頭兩邊望花下句】今日勢成騎虎，都要盡力撐。

482. 沖頭】西遼王四大甲追上昭仁一見大驚介走圓台被刺傷倒地介】

483. 暗香接戰殺退遼王介】【昭仁倒地呻吟介】277

273 抄本此句上、頁頂處另有「沖」的後加演出指示。

274 抄本此句下另有「快斷頭叻叻古」的後加演出指示。

275 抄本此句上另有「先鋒鈸」、「仄才口白」的後加演出指示。

276 四字抄本略有殘缺。「第九場（甲）」作「大丈夫不」。

277 抄本此句旁另有「三搭箭的的撐」的後加演出指示。

484.【暗香上前滋油白】郡馬爺，好威風呵！

485.【昭仁陰鑼仄頭關目介】唉！【滾花】怪不話獵犬終須上山[278]喪，可憐將軍陣中亡。越思越想，心血上。【沉腔嘔血介】

486.【香花下句】今日牢已晚，好比路亡羊。[279]你雖負奴，我仍然把君救挽。【白】魏將軍，有道是不癡情莫作女子，不負債，何必怨天尤人，惟有我母臨終，未得你一言慰藉。我非尋常女子，竟然薄命如斯，君是庸懦丈夫，因負心若此[280]，看將起來，蒼天未必冇眼嘅魏將軍！

487.【昭仁這個[281]介】【花】[282]古道釣者負魚魚非負釣，閨中牛馬太無聊，我不負卿難免人家諷誚，你利用男子手段辣過胡椒，利用我刻苦克勤[283]閱世淺，今日一生幸福喪在女嬌嬈，你累到我刻苦難終今生已了，奉勸世間男子勿謂艷福難[284]消。

488.【昭抱香哭相思介】[285]【香花下句】唉，正係癡心贏得是凄涼。

[278]「上山」二字，第九場（甲）作「山上」。

[279]「今日牢已晚，好比路亡羊」，第九場（甲）作「今日補牢已晚，好比迷路亡羊」。

[280]此句疑作「卻負心若此」或「因何負心若此」。

[281]「花」字抄本上有後加的刪除指示，下面另有「仄才口白」、「口口白」等後加演出指示。

[282]抄本無「個」字，諒誤，按詞意補上。

[283]「刻苦克勤」四字第九場（甲）作「刻苦勤勞」。

[284]「難」字疑為「能」。

[285]抄本此句下另有「嘔血云云」的後加演出指示。

耳邊又聞人聲響。【內場喝呵】

489.【香花下句】今朝方顯女兒香。【收】【上馬】

490.【沖頭下】西遼王四大甲上與香大戰盡被香殺介】

491.【叻叻古施王妒人秋瑩金氏明奇同上介】

492.【秋抱仁哭相思】【眾同哭相思介】【秋花下句】真令奴一見
哭斷肝腸。【眾白郡馬保重】

493.【一才昭仁抟眼見眾介】

494.【施王白】魏將軍，你為國犧牲，勞苦功高，雖死猶榮了。殲
●●●
286
，不得不言。往日嘅功勞，全俱係梅小姐苦戰。

495.【昭仁白】唉，主上，有道人之將死其言也善，我今日問
仇殺敵，端賴佢一柱擎天。自愧無能，有負我王恩典。望王
下旨，襃獎咽位女英賢。287

496.【傷痛暈倒】【秋瑩哭相思】【暗香哭相思】

497.【妒人花下句】女婿、女婿，原來你係紙紥老虎，咁我就變
左阿●。288

286 抄本「問」字下殘三字，此句「第九場（甲）」作「問心有愧」。

287 抄本此句下另有「死介」的後加演出指示，但劇中的魏昭仁此時應未死，因為下一個介口是「傷痛暈倒」。

288 抄本此句下另有「尾聲」的後加劇本指示。

498.【明奇色舞眉飛介三腳凳】佢得把牙，唔係盞咋。你揀佢做女婿，真發雞盲。

499.【妒人三腳凳】你個西瓜刨，唔好嶅得我咁慘哋。拳頭唔識你——【想打介】

500.【秋瑩三腳凳】多得姑娘你，海量汪涵。主上快酬功，郡馬言非泛。

501.【施王前曲】真係鬚眉遜巾幗，你功業蓋塵寰。封為女將軍，女兒嘅模範。[289]

……

抄本第九場（乙）抄錄至此，故事雖大致上完整，但以劇本鋪排而言，似未完結。

附：

一九三五年《女兒香》「劇刊」內容摘抄

松叔：〈序〉

十三郎多情人亦癡情人，觀其寫作，情在物外，意者其癡於情而嗇於遇
歟？否則胡為辛酸若是也！余與十三郎神交在卅角之前，及觀其人瞻其行，
知彼嘗自謂忘情者，余終覺其未能忘情也。夫是以更知終日看花如不見者，
十三郎之入世語而非出世語矣。《女兒香》一劇，正面觀之，則癡心女子遇薄
倖男兒；反而觀之，則實苦命男兒遇辣手女子。以是知女兒之香雖可愛，而
女兒之香不可沾。世有解人，其亦以余言為可味乎？爰成小歌四闋以識慨。

女兒香，斷人腸，莫道摧花人太忍，癡心贏得是淒涼。

女兒香，最不長，一自落紅成雨後，更無人問舊瀟湘。

女兒香，惹思量，一任花傭培植苦，春天依舊過東牆。

女兒香，蝶兒翔，花落花開等閒事，莫怨東皇錯主張。

鋼郎：〈劇采撮要〉

《木蘭從軍》未嘗表出花木蘭的功績，木蘭不過一個尋常的將士。可是，《女兒香》的梅暗香的功績，是任何男子漢所不能建樹的。她的犧牲，是無限光榮的，撫亂一場，活現一個女左良玉出來。

《琵琶記》記載蔡邕的薄倖，借着勢力壓逼為題目欺騙後世。可是，《女兒香》一劇，敍述魏昭仁的薄倖，卻坦坦白白地描寫出來，絕無一點借題來欺騙人世。可是他的自私心，是人之常情，繼使閱者是劇中人，也是一樣絕不能捫着良心來騙人。

用趙五娘來比梅暗香，五娘不過是一個平庸女子，梅暗香卻是絕不平凡。用一點證明便可知，五娘在翁姑死後。只知尋回夫婿，常司窀穸。暗香呢？母親以後，卻不希罕情人，還替國家立功績，足以揚名顯親。五娘那裏比得上暗香呢？

《孟麗君》的皇甫少華延師診脈，只足以表現出一個沒志氣男兒的狀態。

《女兒香》中的梅暗香求友慰親，表出一個賢孝女子的心懷。編者的手段，就

在這一點，足以令別的電影白話舞台劇編導者驚服！

四騎士：〈索隱〉

《女兒香》總不免帶多少誘惑性，或者說世上沒有男兒，便不覺女兒香，這雖不免罪過，可是女兒為誰香？還求觀眾想想。

《女兒香》一劇你們初看時，似乎感覺男性太忍心。可是你們直看下去，同時請你們想想：世上每每有如劇中女主角一般的男性，他這樣犧牲來對待女性。結果又怎樣呢？試從腦海中行一個巡禮，你終會感覺劇中男主角不是太忍心呢。

十三郎非有心向女性挖苦，其實十三郎是替女性吐一口不平氣。他雖不是討好女性，也不至討厭女性。

《女兒香》一劇與社會行相見禮後，甚麼《孟麗君》、《琵琶記》、《陳世美》、《木蘭從軍》一彙舊劇，似乎要燒掉了。電影劇本《負心郎》、《後街》、白話劇本《新戀愛與道德》，不值得你們一看了。因為它們描寫薄倖男兒、癡心女子，是片面的觀察，未免太枯寂了。看它任何一部全劇精華，還比不上

146

《女兒香》一場的精彩呢。

《女兒香》一劇揭破天地男女玄妙，向一般慕虛榮的刻苦子弟迎頭痛擊，替一般玩世公子道出私隱也。替天下薄情男子灑一掬同情之淚。《女兒香》一劇發揚母愛的偉大，以未經母愛的十三郎，能描寫母愛的真諦，能道人所不能道。

[編者按]

上述三段「劇刊」材料乃過錄自一九三五年《女兒香》「劇刊」，為方便讀者閱讀，編者為加標點（原文多用圈號斷句），並調節部分斷句位置、改正少量別字、統一少量異體字。各項改訂不一一說明。

卷二　前塵影事

南海十三郎的口述回憶

朱少璋

繁華金谷等輕塵，百載枯榮草木身。

卻笑多情如我輩，闌珊燈火覓斯人。

一

二○一六年七月《小蘭齋雜記》出版，筆者曾以「南海十三郎留給香港的四十萬字」為題，在報上撰文介紹《工商晚報》上南海十三郎的專欄文章，估不到這四十萬字以外，十三郎在《工商日報》尚有二萬餘字口述回憶的文字材料。

《梨園二三事》是十三郎的「口述回憶」，原刊於上世紀六十年代香港的《工商日報》，文章連載了二十三天，內容主要談及八位名伶的劇藝與軼事，旁涉梨園掌故。《梨園二三事》由南海十三郎口述，並由江紫楓筆錄；

150

發表形式有點特殊。

《梨園二三事》共二十三篇，除第一篇外，其餘刊頭均署「南海十三郎口述」及「江紫楓執筆」。這輯口述回憶的主要內容為：第一至三篇談鄭君可，第四至五篇談姜魂俠、第六至十篇談靚元亨（兼及周少保、馬師曾）、第十一至十五篇談新北（兼及關德興、陳錦棠以及八和會館）、第十六至二十三篇談廖俠懷（兼及譚蘭馨以及名劇《甘地會西施》、《花王之女》）。最後一篇文末有「全文完」三字，連載內容完整。

這輯由十三郎口述的專欄文章，執筆者江紫楓，生平未詳。如果江紫楓用的是真姓氏，那是恰巧與十三郎同姓，江郎口述江郎執筆，也算有緣。據江紫楓本人在《梨園二三事》的按語自謂「紫楓跑影劇新聞多年」，應是資深的影劇新聞記者。事實上，他在香港《工商日報》的娛樂版長期撰寫報導及專欄，《梨園二三事》全文刊完之翌日，即由他的「影劇拉雜談」專欄接替。

《梨園二三事》是十三郎的口述回憶，作為研究或了解十三郎的文獻材料，甚有價值。這二十三篇口述回憶的執筆者江紫楓，下筆完全由口述者第一身出發，看得出是忠實而準確的記錄。例如文中有「有機會我另文再談」、「日後我再另文談談」等句子，句中的「我」都是十三『五哥』的成功史、

二

查十三郎於一九六二年三月初離開青山醫院，出院後按時到高街精神病院接受觀察和療養。這時他有意把早年名作《心聲淚影》改編成電影劇本，已寫下萬餘字。四月「新生互助會」正式成立，十三郎出任互助會籌備大會主席。四月十五日他在《新晚報》發表〈粵劇仍有前途〉，明確提出粵劇不要反古趨今、不要胡亂西化，主張曲詞雅潔及重視反映現實。九月為「鳳求凰」參訂《嫦娥奔月》。十月二十八日與盧家熾、靳夢萍加入綠村電台。在電台任職期間，十三郎曾創作以李闖、吳三桂為題材的歌唱劇本，本擬在電台錄播，為電台主事者阻撓，加上難覓歌唱名家演繹，終未果。

一九六三年二月十二日，十三郎應元朗體育會主席陳照奎之邀，出席龍城

郎，可見執筆者是非常有意識地減少不必要的介入，從而忠實地反映口述者的看法。而文中偶見少量執筆者個人的意見，都有「紫楓按」等明確的標示語，執筆者的個人意見絕不會與十三郎的意見混淆。可以說，除了一些書寫的個人風格外，這輯材料的內容與十三郎親自執筆，分別不大，當可視為理解或研究十三郎的一手材料。

152

三

酒家午飯飯局，並即席賦詩。是年，十三郎着手編撰黃花崗烈士事蹟之電影劇本，唯無人接納，終無法成事。

《梨園二三事》這輯由十三郎口述的珍貴材料，由一九六三年十二月十六日至一九六四年一月十日在報端連載；這正是十三郎在出院後、為《工商晚報》執筆寫專欄《小蘭齋主隨筆》前，在傳媒上的一次「間接亮相」。《梨園二三事》連載完了，十天之後，十三郎就改往《工商晚報》親自執筆，一口氣寫了四百多天專欄，欄目先後換過四次，即：《小蘭齋主隨筆》、《後台好戲》、《梨園趣談》及《浮生浪墨》，文章均為十三郎回憶個人及江家往事的文字，並有大量梨園掌故。而這批《工商晚報》的專欄，已由筆者編訂成《小蘭齋雜記》（三冊），於二〇一六年出版。

《梨園二三事》口述回憶既以「梨園」為題，回憶內容當與戲行有關。十三郎是上世紀三四十年代粵劇界的活躍分子，他的回憶片段別具參考價值，值得研究粵劇、研究十三郎的讀者注意。例如他在談及關德興之時，涉及八和會館的歷史，當中就提到「八和」的來由。又例如他談新北的首本台好戲

《荷池影美》，憶述當年默片時代此劇曾由美國電影公司改編搬演，這段中國粵劇與美國默片的改編因緣，一向鮮為人知，卻意外地保留在十三郎的口述回憶之中。

十三郎在《工商晚報》上撰寫的《後台好戲》和《梨園趣談》（由筆者編訂的《小蘭齋雜記》把這兩輯性質類近的專欄合編為《梨園好戲》）都寫梨園掌故，而新發現的《梨園二三事》可以跟《梨園好戲》的某些內容互為補足。某些與梨園有關的人和事，在對讀或互見下，更見清楚具體。例如十三郎在《梨園趣談》（三三）寫過一則「死於非命的數伶人」，當中提及鄭君可被虐殺的慘事，而文中提及的施虐殺人者是「龍某」。《梨園二三事》也有憶述鄭君可的片段，十三郎親口道出，「龍某」就是「龍濟光」其人。十三郎在談及鄭君可之同時，在口述回憶中又談到姜魂俠、靚雪秋等「優天影班」的志士，這些材料可以跟陳華新〈粵劇與辛亥革命〉（一九九〇）比對互見，益見具體、可信。

又如十三郎在《後台好戲》（四九）提及當年演出《平戎帳下歌》的時候，說：

劇中新馬師曾與韋劍芳在平戎帳下歌一幕，鬥唱新腔，而陳錦棠入獄一幕，與金翠蓮、韋劍芳對唱古老怨婚中板，均見精彩。

陳錦棠唱的那段「古老怨婚中板」的背後原來另有「故事」，《梨園二三事》

（一四）就有非常詳細的回憶：

新北對兒子徒兒前途都非常重視……陳錦棠出身不久，有一年與新馬師曾同隸「勝利年」，新馬師曾當時漸露頭角，捧場客不少，因此有人認為陳錦棠和他同班，一定給壓低，而新北另有看法，他首先找着該班的編劇者，在《平戎帳下歌》一劇中，為陳錦棠在尾場加插一段小生戲，然後再指導錦棠小生工架和唱腔。……他給父親指點後所唱出的小生腔，當時立刻給人另眼相看。

又有關著名小武靚元亨的生平，能找到的相關材料並不多，一九二〇年《廣肇週報》第七十四期有一篇〈靚元亨之穢史〉，詳細地講述了靚元亨的「私德」，十三郎在口述回憶中雖也說「靚元亨雖然有人說他私德不大好，而

四

且脾氣很壞」，但他在回憶中卻同時增補了不少與靚元亨有關的「義舉」，對全面了解這位著名小武，甚有幫助。又十三郎在《小蘭齋雜記》中先後四次提及靚元亨的首本《蒙古王子》，但始終沒有提及這個戲的本事，而這個古老戲亦幾近失傳，連上世紀六十年代出版的《粵劇劇目綱要》都沒有收錄，後一輩的讀者或觀眾對這個戲可說是一無所知，十三郎在《梨園二三事》中詳細講述了《蒙古王子》一劇的本事，資料彌足珍貴。

《小蘭齋雜記》在年前出版後，得到各方讀者愛護和支持，不到半年就銷至二版，並獲第十屆「香港書獎」的殊榮，足證有價值的材料還是受到廣大讀者重視的。年來筆者在戲曲文獻的整理工作上一直沒有停頓，舊刊物上偶有發現哪怕是片言隻字，對筆者來說都是最有力、最具體的鼓勵，而把新近搜尋所得的《梨園二三事》整理出版，既能讓有價值的材料公開，又能方便讀者，自覺是最有意義的事。

《梨園二三事》在發表時序上可視為《小蘭齋雜記》的「前編」，發表時序上剛好與《小蘭齋雜記》銜接，《梨園二三事》與《小蘭齋雜記》最終都能

156

在半個世紀後重現讀者眼前，而筆者都能參與編訂的工作——若說是「機會」，畢竟難於掌握；倘說「因緣」，似乎貼切些。

《梨園二三事》

<div style="text-align: right">

南海十三郎 口述

江紫楓 筆錄

朱少璋 校訂

</div>

《梨園二三事》校訂凡例

1. 本卷重新整理、校訂南海十三郎的口述回憶，正文部分共二十三篇，文章輯自一九六三年十二月十六日至一九六四年一月十日間香港《工商日報》上的《梨園二三事》。文章連載期間，一九六四年一月一日沒有《梨園二三事》、一月二日報館放假、一月八日沒有《梨園二三事》。

2. 本卷編次按當年專欄發表連載日期之先後排序。又以性質類近，卷末另附十三郎的〈梨影銀光〉一篇。

3. 本卷所有插圖乃編者所加，原稿並無插圖。

4. 編者以方便讀者閱讀為大前提，為有關文章作必要之校訂及基本整

，編校行文表述用語按下述定義使用：「原稿」，指刊於香港《工商日報》上的專欄文章。「原報」，即香港《工商日報》。「正文」，指本書所編刊經校訂整理的內容。「編者」，指本書編者。

5. 原稿中能反映原作者寫作風格或時代特色的用語，諸如譯名、古典用語、專有名詞、行業術語、縮略語、隱語及方言，予以保留，不以現行的規範標準統一修改。

6. 原稿字詞如在合理情況下需作改動者，諸如錯別字、異體字、句讀問題、標點錯誤或字模倒反，經編者仔細考慮後並參考出版社的規定，在正文上逕改，不另說明。

7. 原稿標點有不合理者，編者逕改，不另說明。又為方便讀者，原稿中所提及書籍名稱、文章題目、詞牌，編者為加《 》號或〈 〉號。原稿中引錄的曲文除特別情況外，句讀保留原貌。兩種引號統一按外「」內『』原則使用。省略號以六點兩字距（……）為規範形式。

8. 原稿上如有奪文、衍文、錯置、殘畫或墨釘，經合理推測，在正文作更新或補訂而需說明者，在附注中交代。

9. 原稿字詞或文意懷疑出錯而未能確定者，在附注中交代說明。

10. 本卷原則上不提供字詞注解。少量特殊用語或按實際需要在附注中作

簡單說明，方便讀者理解。

11. 編者對原稿內容、版式、發表所作的說明、評議、質疑或考證等文字，均以「編者按」的形式交代。

12. 正文（　）內的字句均為口述者十三郎提供的補充，正文依原稿照錄。

13. 正文（　）內「紫楓按」是原執筆者手筆，是執筆者個人加插的補充，正文依原稿照錄。

14. 原稿上因印刷不清導致文詞漶漫而無法識別者，正文上每一字距逕以一●號代替。

梨園三三事

南海十三郎口述

迂紫楓執筆

廖俠懷首本戲不少

「藍衫女哭廟芷里長城」一齣，描繪孟姜女。他扮演的孟姜夜城「子」「晤」，俳人的演唱敬才不但使城憂一洒間情之淚，廖老七在戲場的曲情中，浸借過那的大腿此念的點滴，官像的錢，浸着蒲一個那份心中使惡時的知晦份子大器憤憾，認為廖俠懷有一位難得的俳人。

世名劇「本地狀元」，據老七滴起相、他是以本年些地上演有一位
迷窀的人。

戀衣人誤已在酒外外花天酒地面不幸妻上氣惱中，寫着人說出身世，本是齣花化公子，漫浮交透在外花天酒地面不幸妻上氣惱中，寫着個人說出身世，但自己不想誤人誤已在酒外一封寫給他，邊悟成了波瀾中的概歎者，是某平在某地上演「本地狀元」這齣、故而出此帖門、使基地上演一位一演出了一封寫給他，邊悟成了一位戲

「本地狀元」是廣東入口迷惘其實，自己埋伏一此此劇原一事的眼棚其實，自己埋伏一此此改編色的舞台，使那些人迷酒色的醒醉後，便和有個人主研究、浸悟成了波瀾中的概歎者，關於他未成名的邪，據他偏被捨了散散酵棵相、貸和酵賽幸擞淡，許淡，後者只在任你「次大戰後和個人的謝謝、退戀上銀幕、和他不恁合作的有收攬到和與晚後香港第一屆小姐——李霞，另一男主角是最早把從前被瞭解他對戲劇的認時時，和個人的

恐俠懷首本戲不少，而近十多年來最受歡迎的計有「花王之女」、「夢賽江」、「孟姜女哭廟萬里長城」、「本地狀元」、「十攻箏華」等，由他指蒲過和收蒲的有高第子眾、多，但他米成名的邪邪、她藥菜、紐麗娜等。關於他未成名的邪、據他漫被捨了散酵相、邊和有個人主研究、由此等者、和由任你「次大戰後和個人的寫把「從前被瞭解他對戲劇的認時時，和個人的

二次世界大戰平恁役，廖俠懷更從斬組織「覺先聲」 ○(完)

一 「艷旦王」鄭君可

此時此地的梨園子弟，雖然當紅當紮的給人們捧到上天，未紅難紮的沒有機會發展，但不論紮與未紮，人們的心目中，同是一般認為：所有的都是「戲子」，除了做戲甚麼也不懂，甚麼事也不理。事實是如此嗎？這未免看輕梨園子弟的品質了，據我記憶中，梨園子弟參加革命和對社會的貢獻等，曾有不少光榮事蹟。

太遠的不談了，就說說民國初期那位有「艷旦王」之稱的鄭君可吧！鄭君可本是世家子弟，由於愛好粵劇而投身梨園，當時和姜魂俠[1]等同參加「志士班」演出，君可不但唱做皆能，扮相更無人不讚，他反串起來，如果當時不是不准男女同班，沒有人敢說他是男扮女妝呢！並不是筆者[2]有意誇張，有這樣的事實證明：好開玩笑的鄭君可，有一次在家扮了女妝，當時他是準備練習身段的，就在那個時候，有一位巡警（即現在的差人）摸上門來，這巡警是君可認識的，君可正想開口和他招呼，而這巡警搶先開口問君可：「請問鄭君可先生在家嗎？」君可聽後，知對方認不出自己，於是有意作弄的回答：「家父外出未回，先生找他有甚麼貴幹呢？」這巡警和鄭

附注

1 「姜魂俠」原文作「姜俠魂」，諒誤，正文改訂。

2 句中的「筆者」是指十三郎，並非指執筆者江紫楓；下同。

君可只是泛泛之交，對君可的家世不大熟悉，因此，以為眼前人真的是君可女兒，竟然生滋貓入了眼，對他目不轉睛的上下打量。君可也假作羞人答答的説聲「失陪」，轉回房中。

這巡警竟然給男扮女妝的鄭君可迷了，第二天派人上門向君可取「女兒」的「年生八字」，竟然想認君可為外父，富有幽默感的鄭君可，認為這巡警太過猖狂，於是有意作弄，假意作考慮的叫來人過幾天來取。

幾天後，鄭君可真的將「年生八字」交給巡警，滿懷歡喜的他以為有聲氣，連忙將「年生八字」交給父親細看。他父親看後勃然大怒，原來鄭君可交來的「年生八字」是這個伯父的。君可不知在哪裏將這巡警的父親「年生八字」弄到手，一字不改的交回。這巡警給父親大鬧一輪後，還心有不甘，立刻要找鄭君可算賬。後來説媒者極力制止，替他細查此事，結果知道對方有意作弄，但錯在自己，無可奈何。

由此可想到，鄭君可的反串，的確可以以假亂真。以假亂真的男花旦，當時的不良環境中，有不少人是看不起的，有些人還替他們安上不堪入耳的名稱，有稱之為「小相公」。不論如何稱呼，還都是侮辱名詞。無可否認，當時有些飽暖思淫慾的軍閥，和有閒產者都有「好男癖」，這些人除了經常幫襯差不多公開式的地方外，便向戲班中的男花旦埋手，當時的大

軍閥龍濟光，還向鄭君可動腦筋呢！

《工商日報》，一九六三年十二月十六日

二／鄭君可助革命同志運軍火 [1]

鄭君可當時居住於廣州河南復安街，他雖然是演男扮女妝戲，但對當時的社會對婦女的不合理制度，反對得很劇烈，對當時的婦女自由運動也盡了不少力。據記憶中，他當時主演一套戲，戲名記不起了，內容是說婦女也應該出外做事，應該多求智識。他飾演那個角色，便是爭取到求學和出外做事，結果使頑固的父親和男權至上的丈夫覺悟，彼此都認為婦女應該有自由的選擇，三步不出閨門，由父母包辦婚姻等是應該廢除的。這套劇本有兩句中板，到現在我還記得是這般：「舐犢情深倫理私，許身報國始蛾眉。」當時這套戲不但為婦女們所喜看，思想稍為開通一些的男士們也

附注

1 原稿沒有題目，編者據文意補上。

非常之欣賞。

鄭君可不但擁護當時的婦女自由運動，他對軍閥的不滿也是不少人知道。由於他憎恨軍閥，曾經參加多次革命運動，最使人感動的是，他利用落班機會，用戲服運軍火參加那轟動世界的黃花崗革命。

當時革命軍的活動，執政的軍閥是非常重視，嚴密檢查，認為可疑的便拉，無日無之，因此彼此通消息已經不容易，運軍火比登天還難，革命軍總是為運軍火入城而大傷腦筋，曾經不論怎樣化裝轉運，失手被擒者不少，無辜犧牲的更多。

在一籌莫展之下，終於給鄭君可想出一個善法，當時他正準備落班到該地上演，於是他 ● 將軍火藏於戲箱中，希望藉此機會將軍火送到目的地。這辦法當時領導人反對，他認為太危險，檢查到出來，不但對鄭君可有性命之危，全班的梨園子弟也難保性命。

事雖如此，但對革命奮不顧身的鄭君可，認為捨此法便別無良策，勸領導人接納他的計劃，於是，彼此再共商之下，決定依計而行了，當時的領導者遣派多位革命同志協助鄭君可行事。

君可是當時最受歡迎的伶人，並且平時人緣不俗，該班的兄弟們當時沒有一個知道君可參加革命的，因此，依一貫的習慣，所有人員乘江船開

往目的地上演。江船開到目的地碼頭，他們和其船隻一般，等候檢查。

給派上該船檢查的，除了軍人外還有兩三名巡警，而大部分都是君可和姜魂俠[2]的戲迷，有些還和君可有點感情，因此在面子和人情中，他們的檢查是比其他勝一籌的，正當那些檢查員準備離船時，有人大聲叫要檢查鄭君可戲箱，這一叫正以為平安的君可和幾位革命同志大吃一驚，君可忙看開聲人，原來這個開聲的巡警，便是曾經給君可擦化的那位。

《工商日報》，一九六三年十二月十七日

《工商日報》，一九六三年十二月十七日

[編者按]

《廣州雜誌》一九三三年第十一期有署名「博望」的〈伶工鄭君可〉，文中説鄭君可與「揸爺」的三妾麗娟私通，遭「揸爺」揭發，逼鄭君可進「髮湯」，但又給他藥方，説可以解「髮湯」之害；事亦甚奇。「博望」的文章説鄭君可得到有「江南老虎」的「某太史」包庇，是以「獵艷益無顧忌」；其説未能確定，姑附於此。查謝醒伯的《清末民初粵劇史話》對舊社會伶人遭迫害的事有這樣的説法：「名成身危，錢多招災。名伶都經過勤學苦練，多番掙扎才出名的。可是成名之後，終因當時藝人社會地位低微，生命安全反而受到威脅，常常發生一些名伶遭到暗殺的事件。執政當局對此不但不追究真兇，反而作為桃色新聞曲意渲染，加之沾花惹草因姦被殺的臭名而了之。其實被殺的真正原因不外乎兩個。一個是有些藝人在演戲時，有意或無意地諷刺了時弊，冒犯和衝撞了官僚軍閥土豪劣紳而被殺害的……。」

2
「姜魂俠」原文作「姜俠魂」，諒誤，正文改訂。

166

鄭君可反串戲妝

三 龍濟光迫害鄭君可 [1]

君可知他是有意報復，於是強作鎮定接受檢查，而幾位革命同志以為這回難保性命了。然而一切出乎意料，那位領隊的軍人認為該巡警多事，責他幾句還向君可道歉。君可等人真是夢想不到，轉危為安，最後一剎那終於能夠將軍火運到目的地。

黃花崗的革命，雖然失敗，但對當時的民心影響不少，人們對軍閥更憎恨了。君可仍然在演戲中參加革命行列，而他的號召力越來越強，捧場客有不少還是執政者大軍閥。當時的社會風氣正如筆者第一段末尾所說，[2]飽暖思淫慾，和軍閥們都有「好男癖」，有不少為勢所迫的男包頭，無可奈何忍受恥辱的給那些「人」玩弄。

君可是出名的「男包頭」，並且他的扮相●般迷人，於是在他身上打主意的不少，但每個都給他大罵一輪而去。他們知道君可是「富貴不能移，威武不能屈」的漢子，不少才知難而退。然而當時的大軍閥──龍濟光竟然向鄭君可埋手，用勢力邀君可到他府中。

好一個鄭君可，不論這大軍閥如何恐嚇，也不屈服，於是，龍濟光老

附注

1 原稿沒有題目，編者據文意補上。

2 「第一段末尾」指的是十二月十六日〈艷旦王〉鄭君可〉末段的內容。

168

羞成怒，說鄭君可是革命黨，用盡嚴刑使君可生不得，死不能。君心中明白龍濟光所以說自己是革命黨是沒有證據的，如果自己承應，便難免一死，因此不但不認，還破口大罵龍濟光，數盡他無惡不作的罪狀。

無惡不作，殺人如麻的龍濟光，竟然想出毒計，要鄭君可食頭髮。頭髮不但難以入口，並且永不消化，君可當然不肯吃，而有意迫死他的龍濟光，叫人吊起他的頭，撐開他的口，將一堆堆的頭髮塞進他口中，並且還以水沖之，這慘無人道的嚴刑，使到這位為人所愛戴的梨園子弟，求生不得，要死不能。

後來有人說鄭君可死於牢獄中，也有人說他死於河南復安街家裏。然而，不論這位令人可敬的梨園子弟是死於何處，歸根結柢說一句，他是為龍濟光所害死的。他的死於不幸，當然不少人為他惋惜，但他的寧死不屈精神，是值得人們敬佩的。

梨園子弟中像鄭君可的遭遇有不少，有些比他幸運，參加革命而沒有死亡的也很多，然而，這些對國家、對社會有貢獻的梨園子弟們，結果所得到的是甚麼呢？生活難以安定，有些起碼的兩餐一宿也難以維持。有些人說，年老的梨園子弟現在所以生活潦倒，原因是年青當紮時揮霍無度所造成，事實如此這般的人很少，據所知他／她們年青時都為了國家出錢

出力的奮不顧身，到現在人老錢無了，生活難以維持，箇中事，又向誰言呢？（本節已完）

《工商日報》，一九六三年十二月十八日

四／姜魂俠的《盲公問米》（上）1

據説香港的八和會館負責人們，計劃組織一個粵劇救亡團，希望在羣策羣力之下，使為年來衰落的粵劇盡力挽回。對於年來香港粵劇的走下坡，的確是使人不勝感歎。此地廣東人佔多，而本來喜愛粵劇的觀眾也不少，為甚麼粵劇弄到如此衰落呢？是社會的趨向？還是粵劇的本質影響？這是值得重視的。

這兩年來，我曾先後看過幾套粵劇，以我本人感覺，時下的劇本和老倌們演技，和過去有很大距離，尤其是粵劇中主題，使人搖頭歎息。記得

附注

1 「（上）」字樣為編者所加，原稿標題本無。

170

一位知識人士對我說，粵劇所以衰落，最大原因是主題差，演員馬虎，並且黃色成份不少。這位朋友的話，我也有同感。千萬不要誤會我對粵劇的朋友有不滿，只是提出些少愚見，使搞救亡粵劇的朋友參考。

粵劇傳統是值得重視的，不論是劇本主題，抑或是演員藝術和老倌們的氣節。過去我所編撰的撇開不談，且談談一位值得人們敬仰的姜魂俠吧！

姜魂俠是民國初期和鄭君可一起在「志士班」演出，他擔演的是網巾邊，首本戲有《盲公問米》、《陳宮罵曹》等。《陳宮罵曹》本來不是網巾邊戲，姜魂俠所以能夠演此戲而大受歡迎，最大原因便是他有深湛藝術，他雖然擔演網巾邊，但對於每個角式的藝術都有相當研究（過去的伶人差不多都是這般苦心學習，所以不論演甚麼角式，演來都受好評。薛覺先所以給稱為「萬能泰斗」，便是苦學得來，「老揸」由拉扯出身而苦心學習求進，這是值得時下的新紮者學習。而他待人更值得人們景仰。曾經一個時期他待我不薄，現在想來，真是愧對故人。有機會我另文再談談「五哥」的成功史）。

姜魂俠不但「武藝子」有相當造詣，氣節也值得稱讚，當時他和鄭君可經常接觸的關係，思想也和君可接近，對於當時的軍閥也非常痛恨，因此，每次上演《陳宮罵曹》，便食着這個機會，指桑罵槐的大罵軍閥們的罪狀。

有一次龍濟光一個寵臣去看他演戲，這個龍濟光「馬仔」所作所為，

人皆痛恨，於是姜魂俠在擊鼓罵曹時，趁機會指着他大罵了，魂俠指着他大罵：「你這個老賊，無法無天，你以為刺盲我……。」這使那「馬仔」面目無光，進退兩難，又奈他不何，當然痛恨之心更甚。

繼後，在軍閥的勢力下，更令他不准演出《陳宮罵曹》這套戲，姜魂俠因此對軍閥更痛恨，於是，改變作風，上演一套《盲公問米》，這套戲有兩句諷刺得很夠力的話：「世界文明我無眼睇，但只見烏煙瘴氣，不辨南北東西。」

《工商日報》，一九六三年十二月十九日

五／姜魂俠的《盲公問米》（下）¹

姜魂俠演那套《盲公問米》，使當時的軍閥更為痛恨，於是有意加之於罪，還幸有人報訊，靜靜離開廣州，跑往南洋上演，在南洋大受歡迎。後

附注

1 「（下）」字樣為編者所加，原稿標題本無。

來馬師曾、廖俠懷都有意模仿他。馬老大喜歡點演他那套《陳宮罵曹》，廖老七點演他的《盲公問米》而開始走紅。以上兩位我認為和姜魂俠還有很大距離，光談唱工，姜魂俠不但露字清「丹田」足，而且還會因角色戲路而轉變「腔口」。馬師曾唱做粗，露字不清。對於做，據我記憶中，姜魂俠演小武角色時，紮架拉弓射箭使人拍案叫絕，只見他紮穩馬步，不用●腰，左手取弓，右手拿箭，威風凜凜的將箭射出。馬老大我曾看過他演這類戲，然而他取弓拿箭時，總是斬眉縮肩，[2]威風不足，詼諧不成，當時馬老大說這才是丑生本色，見仁見智，當然各有不同。例如現在走紅的梁醒波，雖然我看他演戲並不多，但滌生那套《再世紅梅記》他所演的角式，不論扮相和演技都值得一讚。網巾邊以引人笑是一種本領，但假如擔演那種中人不是丑角，便會吃力不討好。好像《花染狀元紅》那套戲，廖俠懷演那個母親，他如果以網巾邊姿態上演，便會使整套戲失敗。我認為最重要的並不是自己擔演甚麼崗位，而是要了解要演的角式是個甚麼人。

廖俠懷是走姜魂俠戲路而走紅，他演那套《盲公問米》雖然比不上姜魂俠，但他將這套戲由南洋演到省港澳，而每次演出都大受好評，因此有人以為這套《盲公問米》是他的開山戲。俠懷的唱也不及姜魂俠，但丑生本領則有過之而無不及呢！

香如故──南海十三郎戲曲片羽

173

2 「斬眉」疑作「眨眉」。

姜魂俠沒有當時的伶人陋習，有空時不是說當時軍閥的惡事，便是說笑話等，因此人緣很好。據說有一次他和班中兄弟玩耍，假扮盲公沿街占卦的趣事。事由和班中兄弟閒談而起，其中有一位和他打賭的說：「你在台上演盲公那樣巴閉，如果你敢扮盲公上街占卦，我請食宵夜。」姜魂俠個性詼諧，而又好勝，於是真的打賭，換上盲公「私伙」，拿着戲台上用的盲公用具，跑下街「叮，叮，噹，噹」的叫占卦算命。

初時姜魂俠只是準備玩玩便返回家中，怎知弄假成真，才叫了兩聲，竟然有人大叫盲公占卦，當時真是話隨人到，一位上了年紀的男子拖着他說帶他上樓占卦。姜魂俠見弄假成真，本想說出真相，同伴也為他着急，然而這男子不由分說的拖了他上樓。結果這位戲台上的「盲公」，在戲台下替人占卦，姜魂俠賺了酬勞，也贏了一餐宵夜。

在南洋他除了演《陳宮罵曹》、《盲公問米》外，還點演不少振奮人心的戲，不但使粵劇予人另眼相看，還為梨園子弟辦了不少福利，直至六十餘歲，病逝於南洋。（本節完）

一位搞電影的朋友，拿着托爾思泰那部《復活》跑來找我，問我這部小說可否從新改編搬上銀幕？很抱歉我使他失望而走，因為我認為這類題材到現在已經不適合觀眾口味，並且這部小說曾經給改編過不知多少次，電影更不用說了，在粵劇中，據所記憶年前唐滌生寫給陳錦棠那套《沖破奈何天》便是脫胎於《復活》。

提及這本《復活》，使我想起名小武靚元亨那套首本戲——《蒙古王子》。靚元亨是粵劇初期采南歌童子班出身，原名李雁秋，和當時的靚芬、金山炳、揚州安、2肖芙蓉、蛇仔利等同享聲譽，而他和以上各人演做有別。金山炳以演《唐皇長恨》而聞名，靚元亨初期最受歡迎的戲有《蝴蝶杯》又名《賣怪魚龜山起禍》、《海盜名流》和《蒙古王子》等，「龜山起禍」這套劇情很多人熟悉，筆者不想多費篇幅，值得一談的是後兩部。《海盜名流》是描寫●臣之子，為奸臣所害，落草為寇，而他雖為海盜，但總是劫富濟貧，並且還聯同有忠義感的盜賊，同抗外侮，保家衛國，情節少不了兒女私情，但振奮人心，主題正確，故大得當時知識界人士讚賞。（走筆至此我想

附注

1 「（上）」字樣為編者所加，原稿標題本無。

2 「揚洲安」原稿作「楊洲安」，諒誤，正文更正。

起戰後初期唐滌生曾為陳錦棠開了一套名為《新海盜名流》，該劇是否改寫於靚元亨，我沒有看過，不大清楚，[3]而我認為這套戲值得從新改編的，尤其是在目前的處境。）《蒙古王子》是描寫蒙古王子改名換姓做了明朝官，並且捨棄舊愛蒙古女，和明朝郡主結婚，後來蒙古宮女被蒙古王逐出宮，於是該宮女偕父冒雪尋王子。最後蒙古王子保存中國邊疆地位，而又保存蒙古皇室，使明朝合治，不再給另有用心之人造成分裂形勢，使中國能夠統一。這套戲當時起了很大作用，而另有用心的人指出該劇是脫胎於托爾思泰的《復活》，事實並不。據所知托爾思泰的《復活》，我國還沒有譯本，英文版與俄文版更沒有，除了有點類似外，根本彼此的主題有很大分別。

靚元亨最使觀眾稱讚的是舞台工架及面目表情，關於唱，由於他聲線低，當時並沒有「咪」，隔得舞台遠的觀眾是聽不到他唱的。他唱曲聲線低，不但沒有影響，反之還大受歡迎，當然是由於其他的藝術有關。

最崇拜他的舞台藝術首推薛覺先。薛覺先曾向靚元亨學習，但覺先並不是他弟子，他的弟子是馬師曾、桂名揚、靚少鳳和靚就，陳非儂也給他指點不少。靚就是他首徒，演《聚珠崖》一劇成名，後來演小武的關德興，慕其名而改為新靚就。（新靚就離開香港一年多了，據說目前夫婦在美國生活不俗，對於這位年前為八和子弟辦了不少福利的關德興，日後我再另文

3 「不大」原稿作「大不」，諒誤，按詞意改訂。

七／靚元亨原名李雁秋（中）[1]

《工商日報》，一九六三年十二月二十一日

談談。）

靚元亨收的徒弟並不多，而最難得的是每一位都能夠成名。靚就曾紅極一時，靚少鳳在南洋也紅透半邊天，當時靚元亨對靚少鳳另垂青眼，特別愛護，除了傳授本身藝術外，還傳授一位名小武大和的武技於他，因此靚少鳳當時給人認為青出於藍，而勝於藍。（紫楓按：靚少鳳可惜晚景不好，二次大戰後不久逝世於香港。）馬師曾、陳非儂、桂名揚等到現在仍為人津津樂道。

桂名揚曾因演小武戲而給觀眾賞賜金牌，故早「金牌小武」之稱，[2]他的首本戲有《趙子龍》、《冷面皇夫》等，戰後曾在港和紅線女等組班演出，

附注

1　「（中）」字樣為編者所加，原稿標題本無。

2　「早」字後疑奪一「有」字。

但英雄遲暮，而且不幸患了耳病，於是和同門師兄靚少鳳的晚景差不多，在港失意時，幸遇上現在約稱為「女武狀元」的祁筱英，筱英對桂名揚甚為尊敬，除了照顧他生活一切外，還經常善言安慰，並有意執弟子禮。而心存感激的桂名揚認為愧為人師，願以朋友立場指導祁筱英舞台藝術工架，後來並將首本戲《趙子龍》、《冷面皇夫》等給了祁筱英。（紫楓按：紫楓跑影劇新聞多年，而用筆紙而談話的只有一個桂名揚，當年桂名揚準備返回大陸，於是遷居於彌敦酒店，紫楓按址訪問，但他耳患影響，雖可言，但不能聽，因此用紙筆談話。現在想來真有不堪回首話當年之感，失意離港的桂名揚，在大陸也並不得意，因此回穗不久便逝世。）據聞祁筱英後來組班便曾點演《冷面皇夫》等劇，而她的戲路如何？到現在我還沒有機會欣賞過，因此難以為答。

馬師曾也是演《趙子龍》聞名，但比不上桂名揚受歡迎。馬老大雖然是師事於靚元亨，然而，他的「武藝子」沒有半點像靚元亨。因此曾經有人說他們並不是師徒，事實他們的師徒關係，比靚少鳳、桂名揚更深，靚元亨曾經為了要馬師曾踐師徒之約，而弄出一件險此三成為鎗殺事。

據說年輕時走紅的靚元亨，和當時的伶人一般總是無度揮霍，因此晚景便差強人意，晚景不好便會想到徒弟養師父的事，以前伶人拜師必有師

徒之約，這約除了言明日後走紅薪酬師傅要取若干外，還要負起生養死葬等。（首先廢除師約的首推薛覺先，覺先身受師約之害，因此以後自己收徒，從不計權利，話又說回來，如果「老揸」的徒兒能夠位位都想到知到報，[3]「老揸」夫婦也不會返大陸。）這師徒之約，師傅得意時當然不會計較，但假如相反，當然會想到這些約。而靚元亨在失意時，剛巧是馬師曾開始走紅，當時馬師曾的年薪高達十萬元。（以前組班總是每年一屆的，班方定老倌最少也要一年合約。）因此靚元亨要馬師曾實踐師約，但彼此在言語間有所誤會，於是弄到周少保用鎗要打死馬師曾。

《工商日報》，一九六三年十二月二十二日

[3]
「……都想到知到遇報」一句疑作「……都想到報知遇」。

八 / 靚元亨原名李雁秋（下）[1]

靚元亨雖然有人說他私德不大好，而且脾氣很壞，但他對人的義氣

附注

1 「（下）」字樣為編者所加，原稿標題本無。

是值得一談的。據所知他在南洋演戲時，在經濟上曾經幫助過不少「老青仔」[2]，並且有些當時潦倒在南洋的落魄伶人和流落異鄉的僑胞，由他幫助路費返回唐山的不少。據説有一位在異鄉潦倒的僑胞，年青時給人「賣豬仔」到了南洋作礦工，做了二三十多年，由於沒有積蓄並加上年老關係，生活非常潦倒，最後貧病交迫於街頭，恰巧遇着靚元亨，靚元亨本與他素不相識，街頭相遇，見他如此淒涼，於是動了同情之念，叫班中兄弟帶他往找醫生診治。這老礦工正式是絕處逢生，靚元亨不但出錢為他醫理，後來還給他路費返回唐山。

說起這件事，好像有一點因果循環的戲劇性，後來靚元亨晚景不好，返回唐山又因環境轉變沒有機會再登台，因此每天總是漫無目的在街上●消磨日子，有一次在十八甫附近，有一位老年男子和他打招呼，這老年男子見了他如獲至寶，然而靚元亨初時以為他是班中兄弟，但細看之下又不大面善，於是以為是以前的戲迷，現在今非昔比，他大有打招呼也無興趣之感，只點點頭便舉步行，怎知對方熱情的執着他雙手不放，並大聲的叫他為救命恩人，並説想報答他很久，這更使靚元亨摸不着頭腦，（靚元亨一貫來對救命恩人之事，從來不記在心，永遠不會有要人知恩望報的念頭，他後來和馬師曾衝突，追本求源都是由周少保主動，關於這件事，下

2 「老青仔」，戲行術語，指窮途落難的人。

文再談。）對方見他如此，知他真的記不起自己，這更敬重他的為人，於是叫了一輪恩人之後，才告訴他自己便是當年病倒在南洋街頭那個礦工。

這個老礦工自從得靚元亨義助返回唐山後，便與家人團聚，不久合家遷出廣州，兩個兒子在軍部任職，於是他享其老太爺生活，他有得人恩果千年報之心，對靚元亨的消息非常重視，自從聽到靚元亨返回廣州後曾多次託人打探，但總是踏破鐵鞋無覓處，想不到現在得來全不費功夫呢！因此他邀靚元亨回家傾談，並露報答之意，靚元亨雖然當時環境欠佳，但始終不肯接受報答，後來彼此雖有往還，靚元亨沒有接受過對方一文錢，由此可想到靚元亨的為人如何了。

靚元亨晚年環境欠佳，當時馬師曾開始走紅省港澳，有一年領班在廣州漢民路的南國戲院上演，晚晚「拉直雞尾」[3]不在話下，於是引起一位曾在班中混過一個時期，後來轉進軍隊的名周少保者注意。周少保和靚元亨早有認識，見靚元亨生活不景，於是叫他向馬師曾取錢，並授意他向馬師曾每年取一萬元養師傅金。

3 「拉直雞尾」的歇後語是「叻到盡」，是「極好」的意思。

九／靚元亨自動減薪

靚元亨當時面有難色，認為向人強求是有嗟來食之感，自己從來不願。（事實靚元亨從來認為義氣重於金錢的，據記憶中有一年靚少鳳和肖麗章組班，靚元亨為靚少鳳所重用，以每年一萬五千元的酬勞邀他落班，怎知該班上演以來賣座不符理想，上半年蝕了不少，靚少鳳本身酬勞不要還要搵錢找數，當時靚少鳳和肖麗章都為支人工而大傷腦筋，最使他傷腦筋的是靚元亨那半年薪酬，這事給靚元亨知道後，他立刻改收二千五，本來定明七千五元酬勞改收為五千。下半年蝕得更甚，靚元亨又由七千五減收為三千。這種重義氣的作風，不但為靚少鳳、肖麗章所感動，到現在還有不少人認為他的義氣難得呢！他曾經在南洋演出時，經常匯款回來給靚就等家屬，和接濟班中兄弟，因此他後來沒有班落，晚境雖不好，也不用為生活愁，這正是佛語所說：「種瓜得瓜，種豆得豆。」筆者無意導人迷信，但天理循環，事實不由不信的。）

順道一提，周少保未轉撈軍界時，曾在戲班混過一個時期，他的小武工架不下於靚元亨，首本戲有《打死下山虎》（即《方世玉打擂台》）和《五

馬分屍》等。（《五馬分屍》即《十三太保》，描寫李元霸等故事，這故事我
曾改編一套《五代殘唐》給陳錦棠演出，但取材和情節並不同。）周少保在
「祝康年」時，曾和朱次伯同班，演《五馬分屍》。該劇彼此不分正副，兩
人分飾主角，周少保演上半套，朱次伯演下半套，周少保做手比朱次伯勝
一籌，朱次伯的唱周少保比不上，（薛覺先也曾追隨朱次伯落班，朱當時指
點他不少。）周少保後來轉進軍界，也經常保持和梨園子弟接觸，一年一
度的八和大集會他必定參加，在大集會中曾因演《武松大鬧獅子樓》而大受
好評，後來關德興也因演這套戲而給稱為「生武松」、「生潘金蓮」的是關影
憐，現居美國。

周少保認為徒弟養師傅是天公地道的事，因此大罵馬師曾沒有義氣，
竟然不飲水思源，他當時好像為靚元亨大抱不平，氣憤填胸的說：「我一
生人最憎恨沒有義氣的人，這種不飲水思源的反骨仔留來有甚麼用？我和
你同去後台找他算賬。」他邊說邊取出手鎗，說要為靚元亨懲戒馬師曾。靚
元亨本來還不想因財失義，但見周少保如此為己，再細想之下，也認為自
己應有此報，¹ 於是答應和周少保同往漢民路南國戲院找馬師曾。
馬師曾當時是參加「大羅天」劇團演出，同班的有靚少華、陳非儂、曾
三多、廖俠懷等，當時他們上演那套劇名《轟天雷》，對於這套戲當時是非

附注

1 文中的「應有此報」
 是指靚元亨認為自
 己應該得到馬師曾
 的報答。

常賣座，但該戲的主題反應欠佳，知識份子還認為該劇有「清朝遺毒」。

一〇／靚元亨怒打馬師曾

《轟天雷》該劇，是描寫太平天國的事，本來這故事不俗，可惜所說的不是太平天國的革命者成功事，而是說清朝如何巴閉，怎樣打敗太平天國等，內容說到洪秀全、石達開、洪宣嬌等都是爭權奪利者，因此大受抨擊。本來反應不好，賣座便有影響，然而，當時的觀眾都喜歡看馬師曾和陳非儂，因此他／她們都着1看老倌而買票，於是非常賣座，正式是欲罷不能。

靚元亨踏進後台時，剛巧馬師曾演罷入場，他見師傅和周少保同來，還以為是來探班，於是立刻慇懃招待，然而揸鎗搵食的周少保，見了馬師

附注

1　「都為着」原稿作「都着」，諒誤，按詞意改訂。

曾便破口大罵：「你這個反骨仔，還識師傅嗎！」馬師曾當時真有摸不着頭腦之感，因此還以為周少保開玩笑，於是笑口回答：「我怎會這樣呢！」[2]周少保見他如此回答，便立刻接着對馬師曾說：「如果你真的不會如此；你便應該每年給一萬元師傅。」

此話一出，馬師曾知到對方並不是開玩笑，於是沒有正式回答，轉過話題而說，周少保見他顧左右而言他，立刻和靚元亨打個眼色，靚元亨見事已至此，失感情也要講了，於是開口對馬師曾說：「以你現在每年可得年薪十萬元，給我十分之一根本並不是多呢！一個人應該要飲水思源的，本來不用我開聲，你也應該這樣做。」

俗語說得好：「講錢失感情」，多年來因錢失義的事筆者見過不少，尤其影劇圈中時有所聞。開班前拍膊頭，稱死黨，似乎一切無所謂，散班後因欠人工，結果弄到不和[3]大打錢債官司，於是由老友變冤家，再由冤家變仇人，正是來也空，去也空，死去何曾在手中？花花世界數十年，但求生活不愁，又何必斤斤計較名與利呢？

靚元亨要馬師曾每年給一萬元，馬師曾認為所索太多，他說雖然年薪十萬，但負擔不輕，因此不允所求。本來彼此和氣的傾談，事情便會迎刃而解的，破口大罵，當時血氣方剛的馬師曾也反唇相稽，於是事情鬧大

香如故——南海十三郎戲曲片羽

185

2 「樣呢」二字按字影推測。

3 「不和」二字按字影推測。

了；靚元亨怒從心上起，大罵馬師曾忘本反骨。周少保大怒之下，竟然拔出手鎗要打死馬師曾。手鎗一出，立刻哄動整個後台，班中兄弟連忙上前相勸，馬師曾不因此而懼，還大罵周少保。靚元亨眼見事由自己起，周少保只是仗義出頭，於是也認為馬師曾沒有義氣，不由分說，打了馬師曾一掌。

最後由班中兄弟調解之下，事情終於在各退一步之下而平息。馬師曾答應一次過給靚元亨一萬元，靚元亨也感到得些好意便回頭，以後也不再訪馬師曾。據說由那個時候開始，彼此沒有再碰頭了。(本節完)

一一 新北首本《荷池影美》 美國電影公司改編

很多人認為粵劇所以衰落，最大原因是劇本的主題，而主題差還是其

次，使人印象不好的還是不少劇本都不是創作性，而是改編於外國電影，因此弄到有傳統性的粵劇變了非驢非馬，於是做成粵劇日漸沒落。這話筆者有點同感，但那些人知其一不知其二，年來粵劇，甚至電影所以●是脫胎於外國故事，據所知最大原因是待遇和時間問題，編劇家待遇差，再加上班主（製片家）等總是要編劇家趕快交貨，為了時間所限，當然不會寫出好劇本，其次此時此地的搞班和搞電影者，都是為了生意眼設想，於是現實題材的故事棄之不用，情願要些脫離現實的無中生有故事。走筆至此，使我想起一件事，今年和一位編劇朋友，在報章上看見一件悲慘事，一個失業多時的漢子，所住的危樓沒有補償之下要拆，而所借的高利貸要限期還，更加上妻子懷孕待產，三件事都離不開錢，於是在走投無路之下，逼上梁山──打劫，但打劫不成，他被判入獄。他的妻子產下女兒，環境所迫靜靜的放在醫院私自逃去，這現實的慘事，那位編劇朋友本想改編上銀幕，但製片家們都認為沒有生意眼而不取用，由此可知，編劇家又怎能憑自己所想而寫劇本呢？一切由人支配，支配編劇家的都是為了生意設想。

話雖如此，但對於有些人說我國影劇總是改編外國故事，這似乎有點抬高別人的思想存在，據記憶中，粵劇有一套名《荷池影美》的劇本，數十

年前默片時代便給美國某電影公司改編，當時好像由一位名「尊披路士」主演的。這套粵劇所以給美國電影公司改編，原因是主題和情節很適合外國人口味，內容是描寫一位俠士救美，奮不顧身的保全忠臣後代。這忠臣之女對俠士由感恩而至生情，而該俠士總是來去無定，女每天都在荷池照影，希望終有一天和俠士在池中照出一雙儷影，結局當然是奸臣被殺，荷池中照出一雙儷影，有情人終成眷屬。[1]改編該劇的美國片將荷池改為井，主題情節全部一般。這可證明，不論甚麼國家的影劇，彼此都有改編了。

演《荷池影美》而走紅的粵劇名小生是新北，這位新北，正是現在八和會館副主席陳錦棠令尊。新北原名陳北，當時不但聞名於省港澳，在美國各地更為吃香，美國人士對他的藝術也非常稱讚，因此有人稱他為「金山北」。他的首本戲除了《荷池影美》外，還有《明珠煎茶記》、《漢武帝重見李夫人》等。《明珠煎茶記》有點類似，是描寫義士古押衙勇救無雙事蹟，現在留存那句「義士今無古押衙，問君何號竟無雙」，便是該劇的描寫。

附注

1　十三郎所述《荷池影美》之劇情與六十年代的《粵劇劇目綱要》所記有出入。據《粵劇劇目綱要》所記，《荷池影美》的故事情節如下：學子才（新編改為王子而）和洪牡丹（新編改為陳寶蓮）有指腹婚約，後因子才家道中落，洪父嫌貧欲取消婚約，然子才不允退婚。適值巡撫之子張大洪（新編改為張大雄）重金下聘求娶牡丹，洪父欣然答允，牡丹不從。新婚之日潛逃，大雄及洪父追蹤至子才之家，放火燒屋，大雄錯推洪父入火海。子才雖暫

　　新北在《明珠煎茶記》一劇中，扮演那個多情公子演來無人不讚，尤其演憶美病倒一場，十分動人，當時圈中人認為新北的小生戲沒有人能比得上呢！後來演《寶玉怨婚》、《夜吊白芙蓉》等小生也模仿新北那場失美病倒的演技，然而，我認為直到現在也沒有一個追得上新北，尤其是協助後輩，不斤斤計較排名和場口多少，更值得一談。當年他由金山得意歸來，便給「周康年」班主重金聘請在該班演出，和他合作的有五星燈、趙雲蘇、貔貅蘇、新珠（新珠有生關公之稱，目前仍在大陸）、靚雪秋等。（靚雪秋是廖仲凱、廖朗如之弟。）當時他演出《歸圓鏡》，即《漢武帝重見李夫人》。（順道一提，多年前唐滌生曾編了一套《漢武帝夢會衛夫人》給薛覺先、芳艷芬、陳錦棠等上演，這套戲中的衛夫人，據所知是虛構的，當時的漢武帝並沒有一個名衛紫卿的妃子，歷史所載的只是李夫人，然而這個李夫人和唐滌生所描寫那個衛夫人有點相似，可能唐滌生因此而將人名改去。我認為如果將歷史改編為戲劇，就算不忠於事實，也不能將主要的歷史人物名字亂改，例如《光緒皇》一劇中，竟然出現左宗棠等，這一切都會影響粵

脫險，但已無家可歸。牡丹在途中遇表妹白玉蘭（新編改為寶釵）玉蘭代牡丹送書給子才。玉蘭被迫嫁大雄，為張彥雄所救（新編改為張燕雄）。復失散。牡丹與玉蘭在途上共訴苦情，路遇張巡撫，收二人為義女。子才窮途末路欲尋短見，為彥雄所救，結為手足，並聯袂上京求仕進，成名後往謁張巡撫，於荷池遇牡丹、玉蘭，兩對情人互訴苦情，為張巡撫知悉，追查禍首，乃知親子逼婚害人，張巡撫大義滅親，斬子以正國法，而兩對有情人，得以團圓。

劇發展的，不知圈中朋友認為如何？）新北在該劇團擔任正印小生，而該劇是他首本，漢武帝一角當然由他擔演，但樂意栽培後輩的新北，將漢武帝角式分讓給二幫的趙雲蘇演出，他自己演下半場戲，使趙雲蘇有機會發展。（現在的陳錦棠，近年來也很樂意栽培後輩，經常為了造就新紮，情願屈居配角或閒角，這種難得的作風，說起來相信是和其父影響有關。）

《漢武帝重見李夫人》劇所以又名《歸圓鏡》，原因是該劇描寫李妃死後，漢武帝歸禪得高僧贈歸圓鏡，鏡中重見死去的李夫人，這描寫雖然有點導人迷信，但反應很好，新北演這套戲，賣座不下於《荷池影美》和後來在「祝華年」劇團演出的一部《名宦閨裏劫》。[1] 在「祝康年」和他合作的靚就、靚金、蛇仔利等，他所扮演的海瑞，到現在還有不少老觀眾津津樂道。

說來似乎很有趣，新北是演小生戲而聞名，但他的兒子和徒弟都以打武走紅。他兒子陳錦棠人所皆知是位「武狀元」，而他的徒弟正是年來給人稱為「翻生黃飛鴻」的關德興呢！關德興初踏台板，便是投於新北門下，新北雖然武戲不是所長，但對粵劇的古老排場，和各種角式都有研究，他當時見關德興雄糾糾，認為不大適宜演小生，於是教他演小武戲，並以古老排場的《武松殺嫂》、《胡奎賣人頭》等小武戲教導關德興，後來關德興便以《武松》一劇而走紅，給人稱為「生武松」。

附注

1　《名宦閨裏劫》又作《名宦閨女劫》。

新靚就（關德興）飾演武松

香如故——南海十三郎戲曲片羽

191

關德興不但學到新北的藝術，還學到師傅的作風。新北對後輩不遺餘力的栽培，對粵劇的發展也貢獻不少。關德興抗戰時期如何得「愛國藝人」之綽號，不少人都知道了，我不想多談，而值得一提的是他年前為八和會館出過不少力，為當時衰落的粵劇化了不少心血。舊普慶戲院改建時，華光師傅給掉在街頭，八和子弟將華光先安置於荔園，繼之現已為醫生婦的芳艷芬捐出一層樓作八和會址，於是華光師傅才有藏身之地。由那時候開始，關德興被選為八和會主席起，我看見他做過不少福利事業，在希望能夠老有所安，幼有所學的福利計劃中，他總是不遺餘力的奔跑，義不容辭，今天八和會稍有成就，他的功勞不少。

關於八和會館的名稱，到現在還有些本身是八和子弟也不大清楚此名的由來，因此，在這裏我順道一談。八和會是以兆和堂，慶和堂，福和堂，新和堂，永和堂，德和堂，慎和堂，普和堂而成。這八和又另分組織，例如兆和堂是以公腳、小生、總生、正生、大花面合成。慶和堂是二花面、六分合組。福和堂以花旦、武旦、艷旦組成。新和堂是男丑、女丑

之組成。德和堂是以五軍虎、北派武師等組成。慎和堂專責定戲者，訂立合同收受定款等（即現在所謂經理等）。普和堂是音樂人員合成（即棚面師傅）。

對於八和會館，說起來又有一段古，八和的前身本名「瓊花會館」，曾有人說「瓊花會館」是初期設在廣州六二三路，但據筆者所知，最先設「瓊花會館」的是在佛山鎮大基尾，後來才發展到廣州。這都是有事實根據的，目前佛山還有「瓊花會館」的遺址，而據記載者說：在雍正年間，有個湖北籍的名伶張五因為得罪了官府，從北平逃到佛山，把京腔、崑腔和武工教給紅船子弟，成立戲班，並在佛山鎮大基尾建立了「瓊花會館」。張五綽號「攤手五」，他不但能演能彈，並且還懂少林武功。他本是湖北人而在廣東得意，不但將粵劇搞上軌道，還使梨園子弟學了不少武功，因此他後來成為粵劇之祖師。粵劇的祖師是湖北人，如果不是有事實根據，可能沒有人相信。

「瓊花會館」到太平天國革命失敗後被燬，由於當時不少八和子弟參加革命，八和子弟李文茂革命失敗嘔血病死，於是當時滿清總督葉名琛在廣東進行了很殘酷的屠殺，給殺的八和子弟不少，而葉名琛當時還將廣州的瓊花會館一齊毀掉，禁止粵劇上演。於是迫着八和子弟忍辱的給在衣領上

寫「借衣乞食」四個字，而侮辱者稱八和子弟為「舞台叫化」。這種殘酷手法，直到光緒初年（一八七五年），才得重整旗鼓，「瓊花會館」於是改為「吉慶公所」。1

［編者按］

十三郎講述「八和」的資料十分詳細，但他並不是「八和」的會員。他在一九六四年的《小蘭齋主隨筆》（二）說：「余未嘗參加八和會館，以非會員資格，而曾編劇逾百齣，薄具虛名⋯⋯」、「後余編劇多齣，以業餘資格為各劇團撰寫劇本，不需參加八和會館，以示與一般開戲師爺有別⋯⋯」。

附注

1 粵劇行內「未有八和，先有吉慶，未有吉慶，先有瓊花」之說，可與十三郎的說法互證。

194

一四／陳錦棠的學武秘密

關德興任八和會館主席時，不但重視福利事業，還不遺餘力的想搞好粵劇。當時他曾和一羣志同道合者合組一個舊班制的劇團在港九上演。舊班制和現在的六柱制有天淵之別，舊的單是演員便有一末，二淨，三生，四旦，五丑，六外，七小，八貼，九夫，十雜之分。這由一至十中又分出不少職位。關德興以舊班制上演，而演出的也是舊戲《關公送嫂》《水淹七軍》、《夜戰馬超》等，當時的確是大受好評，可惜的是響應者不多，結果在獨力難支之下，關德興感到吃力不討好而迫於結束。

然而有師傅新北作風的關德興，並不因此而灰心，他曾多次和筆者談及粵劇事，對於粵劇年來的衰落，他不勝慨歎。他離港前曾語重心長的告知筆者：「希望終有一天能夠在羣策羣力之下，使衰落的粵劇從新的挽回，我不論如何，在這方面都盡力而為的。」關德興去了美國一年多了，現在他的師兄弟陳錦棠真的如他所説，大力的推動八和子弟聯合起來，羣策羣力的組織粵劇救亡團，希望從新挽回衰落的粵劇，師兄弟對粵劇的發展都如此關心，這當然和當年新北的教導有關。

新北對兒子徒兒前途都非常重視，而對女志向從不干涉，而錦棠性好粵劇，他苦心教導，女兒性愛教育事業，便給她讀書，後來卒置身教育界，為人師表。陳錦棠出身不久，有一年與新馬師曾同隸「勝利年」，新馬師曾當時漸露頭角，捧場客不少，因此有人認為陳錦棠和他同班。

壓低，而新北另有看法，他首先找着該班的編劇者，在《平戎帳下歌》一劇中，為陳錦棠在尾場加插一段小生戲，然後再指導錦棠小生工架和唱腔。

錦棠當時是擔演小生戲，給父指導下，於是在該劇尾場中演獄中受困時，演來大受好評，而他所唱的「古老大首板」：「美人恩，美人恨，淚零衾枕。」後唱至「古老怨婚中板」：「忍不住點點珠淚灑征襟。矢志平戎畢生恨。春秋萬世節義竟難分。誓不低首邀人憫。獄中天地悟前因……」他給父親指點後所唱出的小生腔，當時立刻給人另眼相看。[1] 後來他和金翠蓮（現在大陸）、廖俠懷等合作，也是以父親的小生戲路而得意，關於他後又轉演小武，說來又有一段古。

他的北派武技，不少人都認為是時在上海，為張海鵬所教。據所知張海鵬的確指導過他不少武技，但並不是第一個教他武功。第一個教他武功也不是薛覺先，而是一個坤角。（這坤角恕筆者姑隱其名）這坤角當時參加廣州大新天台某京班演出，武技無人不讚，陳錦棠適逢期會和她相遇，於

附注

1　《平戎帳下歌》的編劇者就是十三郎本人，他在《後台好戲》（四九）說《平戎帳下歌》是為「勝利年」編的最後一部劇作，並說：「劇中新馬師曾與韋劍芳在平戎帳下歌一幕，鬥唱新腔，而陳錦棠入獄一幕，與金翠蓮、韋劍芳對唱古老怨婚中板，均見精彩。」所述與本文吻合。

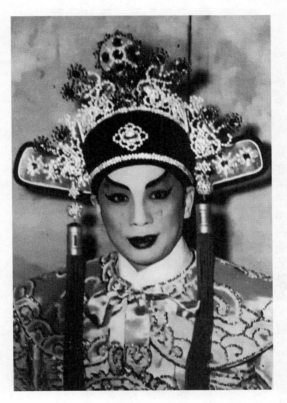

陳錦棠戲妝

是錦棠隨她學武，才有今天的成就。

《工商日報》，一九六三年十二月二十九日

一五／新北教徒全無架子

對於陳錦棠和薛覺先的關係，是由「大羅天」劇團開始。當時「大羅天」班主將班底頂與薛覺先（當時的班底除了大老倌外，班主所聘用新紥師兄姐等作為班底，人數不少的），陳錦棠是「大羅天」的班底人馬，於是便轉隨薛覺先。為由賓主之誼，後來轉為尊輩，先稱以為師，後認誼父。錦棠所以認薛覺先為師，事實是由於尊重覺先而起，因為他的舞台藝術本來並不是薛覺先所教授，而是父親新北所指導。據說當年陳錦棠拜認薛覺先為師時，曾使師兄弟不滿，尤其是關德興，當時還認為錦棠忘恩、負義，於是憤憤為師不平。

後來明大理的新北，知道是關德興出於誤會，還為錦棠辯護。俗語說得好，「知子莫若父」，新北不但明白愛子是為了藝術深造而轉拜覺先為師，還瞭解錦棠的個性，因此除了自己經常教導他外，還邀友好指點愛子，並經常勸導兒女和徒弟們，對人對事的態度。

新北對於教導後輩，的確可以說不遺餘力，而最難得的●是從來對任何人都沒有半點架子。當年他參加「周康年」在廣州上演時，經常到我家坐

談，並和五星燈、趙雲蘇、新珠、靚雪秋等研究有關唱做的事。他唱做從來一絲不苟，唱一定配合做，而關目表情等必定夾緊鑼鼓，舉手投足甚有分寸，靚雪秋當時給他指點不少。（靚雪秋在「周康年」時，是擔任二幫小生的，新北對他甚為倚重，在點演《漢武帝重見李夫人》一劇時，他提拔靚雪秋在該劇飾演李廣一角，使他有大顯身手機會，因此靚雪秋對他非常尊重。）對於指導新紮，新北另有見解，據他說：「新紮師兄姐和當紮者同場，新紮者必定膽怯，因此經常會在這情形之下，而弄到錯誤百出。越怕越錯、越錯越驚，如果當紮者不了解對方，返回後台便不留餘地大罵新紮師兄姐，結果對方在敢怒而不敢言之下，盡量避免和當紮者接觸，這對人緣不但有很大的影響，並且還會影響粵劇的發展。」

新北對後輩從來不擺架子，教導新紮仍然口口聲聲說彼此研究，而對徒兒無微不至，因此關德興對他甚為敬重。一個時期關德興有宴會，必邀新北同赴席，並以師尊地位敬重，同席中人都對他非常尊敬，班中兄弟對新北也很尊敬。他晚年隱居於廣州河南岐興里時，還經常有由他指導過的當紮伶人登門拜訪，由此可知，新北對人如何了。

現在陳錦棠所為也和其父類似，每天抽出時間指導白雪仙的徒兒，為了提拔新紮，甘願屈於配角。徒兒蘇少棠等對他也非常尊敬，這可以說種

一六／廖俠懷首本戲不少

善因得善果了。（本節完）

《工商日報》，一九六三年十二月三十日

正低首沉思，突然鄰房傳來很熟悉的歌詞：「好心你唔好講蜜運咯！女呀，妳好學唔學學摩登，妳把自由誤解，解到啦喙個肚，都脹泵泵……。」歌者是誰？稍為喜歡欣賞粵曲的讀者，相信不用筆者說，也知歌者是已故多年的廖俠懷了。

關於廖俠懷，我認為是廿年來，最值得稱讚的一位伶人，他由低微出身，而奮鬥到不但成為頂尖的大老倌，最難得的還是他數十年來在梨園潔身自愛，並且能夠以一個網巾邊角色自己擔大旗組班上演，因此，他的對人對事都是值得一談的。

廖俠懷本戲不少，而近十多年來最受歡迎的計有《花王之女》、《夢會西施》、《孟姜女哭崩萬里長城》、《本地狀元》、《十載繁華一夢銷》等。關於他未成名的事，曾經有人寫過，因此筆者由他在第二次大戰後寫起，從新談談關於他對戲劇的認真，和個人的嗜好。

二次世界大戰平息後，廖俠懷便從新組織「大利年」劇團在省港兩地上演，當時他以單天保至尊的自任班主兼丑角（據記憶中，以丑角自任班主兼演員而又受歡迎者並不多，馬師曾是任文武「雜」，現在的梁醒波從來沒有獨資任班主），領導一羣新紮陳燕棠、羅麗娟、謝君蘇等演出《孟姜女哭崩萬里長城》一劇，羅麗娟飾的孟姜女，他扮演的孟父在長城覓子一場，兩人的演唱做不但使觀眾一灑同情之淚，廖老七在該場的曲詞中，還借題發揮的大罵社會的黑暗，官僚的殘暴，親者痛、仇者快的事，使當時的知識份子大加讚賞，[1]認為廖俠懷是一位難得的伶人。

繼「萬里長城」一劇後，廖俠懷再編了一套驚世名劇《本地狀元》。「本地狀元」是廣東人口中的痳瘋者，據廖老七對人說：《本地狀元》這套故事是真的，是某年在某地上演時，有一位戲迷寄了一封信給他，該信內容大意說很崇拜廖俠懷的為人，寫信人說出身世，本是個花花公子二世祖，

附注

1　「當時的」三字後原稿有「時」字，疑衍，正文刪去。

香如故——南海十三郎戲曲片羽

憑着父蔭在外花天酒地而不幸染上瘋症，家中慈母還不知情，要他回鄉結婚，但自己不想誤人誤己，在洞房之夜向新娘說出原委，並勸新娘照顧其母，自己準備了此殘生，他希望廖俠懷將此事改編上舞台，使那些沉迷酒色的青年能夠因而醒悟。廖俠懷看了該信後，便和有關人士研究，據說廖俠懷為了徹底瞭解真相，曾和該青年接頭詳談，然後才正式將這故事改編上舞台，後來還搬上銀幕，和他在電影合作的女主角，好像是戰後香港第一屆小姐——李蘭，²另一男主角是張活游。

《工商日報》，一九六三年十二月三十一日

一七／廖俠懷拒演紅娘

廖俠懷面貌不揚，有「潮州柑」面之稱，因此他演《本地狀元》那個麻瘋者，扮相無人不讚，而他本人也因此從來不演不適宜自己角色的戲。

2 「香港第一屆小姐」意思是指「第一屆香港小姐」，該選美活動由「香港中華業餘泳團」及「英國空軍俱樂部」合辦，首屆選美活動在一九四六年舉辦。

廖俠懷《孟姜女哭崩萬里長城》劇照

曾經有一次他和新馬師曾、羅麗娟、梁素琴、謝君蘇等合作在中央戲院上演，當時是由新馬師曾做班主的，演出的劇本也是由新馬交出，以當時來說，陣容不弱，但賣座很差。（紫楓按，此地有時紅透半邊天的老倌，本來號召力很強，但有時總是賣座出乎意料的慘，例如多年前譚蘭卿未轉丑生時，重組「花錦繡」劇團和新馬師曾合作演出，本來倆位都是大老倌，但賣座之差慘不堪提，迫得提早拉箱，現在的搞班者經常因此大傷腦筋，認為搞班難。）於是，身兼班主主帥兩職的新馬祥，急謀良策應付，晚晚換戲，（晚晚換戲，老倌當然苦不堪言，一套劇本字數不少，如果「吞生蛇」又恐防撞介，[1]因此有負責的伶人總是手不停的拿着劇本細讀。）層出不窮的新馬祥，當時準備推出《西廂記》另出新綽頭，由廖俠懷反串紅娘一角。（演紅娘而聞名的是銀劍影，有「生紅娘」之稱。）

廖俠懷認為戲路不適宜，當時立刻拒演，據他認為自己成個「潮州柑」面，和人們心目中的紅娘有天淵之別，如果自己演出，不但吃力不討好，還會大受抨擊，情願演夫人一角，然而另有見解的新馬師曾，認為這是綽頭，廖俠懷演紅娘吸引力更大，當時各執一詞，互不相讓。

新馬師曾後來見廖俠懷沒有說話，還以為他接受己見，於是另派角色。怎知當晚打響鑼鼓，扮演紅娘的廖俠懷還沒有到戲院，一直到響鑼時

附注

1 「吞生蛇」即演員臨急讀劇本。「撞介」即演出時出錯或與其他演員不配合。

間已過，廖俠懷還未到場，新馬祥知道事情有變了，立刻調換角色，本由羅麗娟演鶯鶯的改由梁素琴演，羅麗娟轉演紅娘，觀眾非常不滿，喝倒采之聲四起，當時還有人以為廖是有事故，怎知第二天還沒有見廖俠懷回戲院，於是迫着新馬師曾中途散班。

廖俠懷原來就在拒演紅娘那天，一聲不響的跑上廣州和友好呂玉郎、靚少佳、王中王等玩耍，實行一切不理。廖老七中途「花門」，[2] 於情於理是不應該的，但他一貫來主觀性很重，好勝之心更強，在廣州為爭買古董和某軍政要人爭吵，事後不少人為他危，但他仍然無懼，由此可知他性格如何了。新馬師曾因他一走而損失不少，非常不滿，認為廖有意作弄，於是除了扣留廖的衣箱外，還扣留他妻舅謝君蘇戲箱和薪金，這件事後來弄到很嚴重，彼此在八和會爭吵了很久，最後出動了不少魯仲連才平息。

這件事平息不久，廖俠懷又因演《甘地會西施》一劇，而使香港的印度人不滿，向廖老七大興問罪之師呢！

《工商日報》，一九六四年一月三日

2

「花門」即中途離開劇團，不履行合約。

一八／《甘地會西施》 印人不滿

甘地是印度一位領導者，他的思想和主義等等如何，與本人無關，因此筆者不願多談，值得一提的是，這位印度領導者因不滿某事而絕食死的，[1] 印度人因此對他非常尊敬、崇拜，在他／她們心目中，甘地是一位神聖不可侵犯的人。

廖俠懷不知聽了哪位的話，將這位甘地人物搬上粵劇舞台：該劇內容根本沒有半點有關甘地事蹟的，只是妙想天開，借甘地之名夢會西施的荒唐怪事。故事說甘地在家靜睡時，夢中遊中國，由天宮遊到海底，見到我國四大美人之一——西施，情節有趣，而在海殿一場還加插一幕海蚌美女表演，該海蚌精好像由一名筱如珍花旦飾演的，身穿透明衣服，利用燈光若隱若現。（當年秦小梨演那套《肉山藏妲己》也有一類戲。）甘地見到這位蚌美人醜態畢露。廖俠懷論演技的確是無人不讚，而扮甘地更神似，記得有幾位印度人看過該劇後對筆者說：「他扮得真像，我們的『甘地』和他相貌差不多，遺憾的是他歪曲了事實。」廖俠懷也有「伶聖」之稱，他為了扮演甘地，將頭髮刮光，穿印度白袍，赤足，舉手投足都模仿甘地，因此很神似，

附注

1 甘地並非因絕食而死，甘地是在一九四八年一月三十日遇刺身亡的。

206

但正如那些看過該劇的印度人所說，最遺憾的是他歪曲了甘地的事蹟。

當時由於他的扮相經常在報章出現，加上香港不少印度人是崇拜甘地的，於是不少香港通的印度人去看那套《甘地會西施》，那些印度人看後非常不滿，有些在西報上刊文指摘，有些託人勸廖俠懷停演這套戲。他們的指摘，都是說廖俠懷侮辱甘地，然而該劇雖然為印度人所不滿，但當時非常賣座，原因可能是該劇除了一新觀眾耳目外，還有那些色情「鏡頭」出現（粵劇本有良好的傳統藝術和很高的評價，但遺憾的是近年來，有不少總是加上一些黃色成份，這無可否認是會因刺激一部分觀眾而賣座，但我認為這不但不會使粵劇弄好，相反更使粵劇快點滅亡，不知愛好粵劇者認為如

一九四八年廣州《烏龍王》雙日刊第二一三期上有關《甘地會西施》禁演的報導

祝秀俠竟自相矛盾
不贊成甘地會西施

本市發現有甘地會西施粵劇，地教育局長於市參會會報告中稱，極力抨擊，語人絕對同意與撤銷祝局投之意，因為甘地前會西施，極力抨擊，話人絕問可知，且據筆者視目目睹，確屬神怪不堪，倘若偵此劇為社會教育工具，則此八般火開緊綠潤不相上下，將使社會人士啼笑非矣，書人所不明白者，每一劇本上演，照例有審查，既經審查之後，何以不合，何以又不立予候演？就局長是有眼光之官員，市民對之印象甚佳，我們希望馬上將運戲禁演。（作身）

何），[2]因此廖俠懷沒有接受印度人的意見，仍然不斷點演該劇。

後來由於印度人不滿越來越多，而廖老七的謀士也勸他改變方針，結果廖俠懷將《甘地夢會西施》的戲齣改為《夢會西施》，這套劇本最後廖俠懷又搬上銀幕，[3]但電影的賣座不符理想，於是廖俠懷又改變作風，另找新劇本，他正為劇本而傷腦筋時，有一位開戲師爺拿着一套劇本給他，該劇本廖老七看過之後，立刻買下，從新改編自己擔演的角色，並將該劇名改為「花王之女」。說起這套《花王之女》，可以說廖俠懷冷手執個熱煎堆，原因該劇原作者開這套戲時，是有意給譚蘭卿上演的。

《工商日報》，一九六四年一月四日

2　「愛好」一詞後原稿有「的」字、「如何」一詞後原有「因」字，疑衍，正文刪去。

3　《甘地夢會西施》的電影版名稱是「夢裏西施」，一九四九年五月六日首映。

譚蘭卿不少人都知道，未做丑生時是位名花旦，早有「小曲花旦王」之稱，初時和馬師曾在「太平劇團」演出時，成為當時最受歡迎的長壽班霸。她的演唱做的確無人不讚，因此後來自組「花錦繡」劇團，更譽滿省港澳，當時「肥師令」[1]之名真是可以説無人不識，最難得的還是轉充丑生後，仍然是大受歡迎，有人説「肥蘭」今天仍受歡迎，是一種運氣，然而筆者認為這根本和運氣無關，假如肥蘭沒有精湛的藝術，並且當年對藝術不認真，只是抱着行其位，而素其位的話，她很早便給後浪推前浪淘汰了，還幸她當年演戲對每一種角色都有研究，彼此同場演出時便互相照應，因此肥蘭對每一種角色都有認識，於是後來改充網巾邊，便有網巾邊的招笑本領。

無可否認，她由於和馬師曾合作很久初任丑生是以老馬作風出現，但聰明如肥蘭，後來能夠自創一格惹笑本領，與別不同。

提起肥蘭初演丑生時是學老馬，使我想到近年的梁醒波、半日安這兩位名丑。肥波和神安[2]初期都是模仿馬師曾的。梁醒波第一次來港以網巾邊出現，便是參加當年馬紅合組的「東方劇社」，(該劇社的主持人是曾有電

附注

1 「肥師令」疑作「肥司令」。

2 「肥波」是指梁醒波，「神安」是指半日安。

影皇帝之稱的鄺山笑，山笑曾在戲班混過一個時期，和紅線女有些親戚關係，離開影壇後曾接辦「月園」遊樂場，搞粵劇等，最近據說和某「文藝女星」同居。）馬師曾當時自任文武生，由梁醒波和另一改任丑生的文覺非（現在穗）同以網巾邊出現，兩人都是模仿老馬，肥波初時還演老馬首本戲《審死官》、《野花香》等劇。半日安是馬師曾弟子之一，半日安之藝名便是由馬師曾所改。

譚蘭卿未轉演丑生戲時，還以花旦出現，當時準備重組「花錦繡」劇團上演，於是找人編劇。編劇家們都知道當年肥蘭擅唱小曲，因此所撰的曲詞，都以小曲為主，某編劇家費了不少心血寫成那套《花王之女》給她，以為她一定錄用，怎知肥蘭看過劇本後，認為不適宜自己戲路，劇本交還給該編劇家。就在那個時候，恰巧遇着廖俠懷急於搵劇本，於是該編劇家又將該劇交給廖俠懷，他另具慧眼認為這套戲稍加修改便會賣座，因此立刻成交，將該劇買下，另找謀士改編。

《花王之女》故事是描寫公子和花王之女暗戀，但由於階級關係，彼此不能成婚，該公子父母要其子另娶有錢的表妹，怎知洞房之夜，花王之女因戀成孕而產，而該公子父母竟然要子不要母，將花王父女趕出府，於是父女賣花度日，而不幸女憶夫憶子成病，卒至瘋狂，最後雖與夫團聚，但

已刺激過度而身亡了。

《工商日報》，一九六四年一月五日

譚蘭卿

二〇／《花王之女》帶起四個花旦

本文第一段那幾句曲詞便是《花王之女》的插曲，[1] 該劇不但主題突出，並且還評擊階級觀念的思想，也指出誤解自由的青年男女，難得的是還描寫到父女之情，夫妻之愛等。廖俠懷所演的老花王的確是登峰造詣，尤其在「慰女」一場，更使人感動到流出眼淚，該場戲是描寫花王之女憶子憶夫成狂，女父為解女癡，先扮子，後扮夫，演出慈父之心，無不感動。該場扮子時花王之女執着老父之鬚以為兒子之髮，癡呆的露出慈母情唱：

「我共你梳辮，你的辮仔跌落地……。」花王傷心的唱：「妳執着我的鬚，當辮仔亂咁嚟……。」彼此一唱一做，無不一灑同情之淚。後來女又以父是夫，於是父又假扮其夫作慰妻，廖俠懷在這段戲竟然唱「薛腔」做小生戲，因此無人不讚。

而《花王之女》一劇不但成為當時廖俠懷的賣座名劇，還先後帶起四位花旦呢！第一個扮演花王之女的花旦是羅麗娟，（紫楓按：羅麗娟最得意時，當年芳艷芬還作她副車，多年前去了美國，據說年前還在美結婚，早已退出梨園也不作歸計了。）麗娟和廖俠懷合作最長時間，演《花王之女》

附注

1　「本文第一段那幾句曲詞」指一九六四年十二月三十一日《梨園二三事》段首的：

「好心你唔好講蜜運咯！女呀，妳好學唔學學摩登，妳把自由誤解，解到啲嚟個肚，都脹泵泵……。」

一劇而扶搖直上。第二個是現在有「花旦王」之稱的鄧碧雲，（紫楓按：「大碧」去了星馬到現在還沒有正式決定歸期，在該地隨片登台，收穫甚豐。）鄧碧雲戲路廣，而演瘋癲戲更擅長，因此雖然她比羅麗娟遲一步演該劇，但演這類戲路廣，而演瘋癲戲更擅長，因此雖然她比羅麗娟遲一步演該劇，是男包頭鄧肖芳的得意弟子，曾和薛覺先、譚玉真、廖俠懷等同班演出，當時薛、譚、廖合作領導「新世界」劇團上演，《十載繁華一夢銷》、《嫡庶之間難為母》等劇便是三位合作最受歡迎的劇本，對於以上兩劇，下文再談。）金愛年幼時甚得廖、譚、薛喜愛，譚玉真還有意收她為誼女，廖俠懷經常指導她的藝術。順道一提，當年參加「新世界」劇團的還有現在改充丑生的許英秀，當時許英秀是以小生姿態出現，所演所唱都是模仿薛覺先，後來和廖接觸得多，受了廖俠懷的影響，於是棄小生而轉做網巾邊，並模仿廖俠懷，現在說起來他可以說真的是廖俠懷的舞台藝術繼承人了，他近年不但演唱做都以廖派出現，而每逢他交戲，一定交出廖俠懷當年的首本戲。一個時期他和黃金愛合作，彼此點演《花王之女》，每次都非常旺台。

（黃金愛目前居於美國三藩市。）

第四位是白楊，白楊是馮鏡華愛女，原是歌壇紅星，後來才轉上舞台，她沒有在舞台上和廖俠懷合作過，但廖俠懷將《花王之女》插曲灌唱片

談及《花王之女》上銀幕，使我想到戰後廖俠懷所演的戲，差不多都改編上銀幕，事實除了《夢會西施》一劇外，每套戲都值得一改再改的。例如他和薛覺先、譚玉真合作那套《嫡庶之間難為母》，該劇是由唐滌生編撰，內容是描寫庶母為了不想人們說後底嬭刻薄前頭兒，於是對前頭兒萬般遷就，任他為所欲為，而對自己所生的非常嚴厲教導，她認為這樣便無愧於人了，怎知前頭兒由於她遷就的影響，做成了不學無術的敗家子，最後還成為劫匪而入獄，自己所生的由於自少刻苦發奮，後來做了官。究竟這位

時，對她非常賞識而邀她合作灌唱片，白楊也因此而更為人所重視。而《花王之女》一劇也曾改編上銀幕多次，由此可知，該劇如何受歡迎了。

《工商日報》，一九六四年一月六日

214

庶母有沒有做錯呢？嫡庶之間應該怎樣處理才不會難為庶母呢？該劇描寫
得很深刻，而譚玉真所飾的庶母，薛覺先所演的庶生，和廖俠懷所擔任的
前頭兒，都有深刻表演，後來該劇搬上銀幕，演前頭兒一角的仍然是廖俠
懷。

《十載繁華一夢銷》是描寫刻薄成就的人，到頭來人財兩空，淪為乞丐。
該劇廖和黃金愛有一場對手戲，當時黃金愛年紀輕輕，但沒有半點怯場，因
此圈中人都說她非池中物，近年她極力模仿「女腔」一個時期在香港外圍
非常活躍，而她志氣不小，從來不肯屈居二幫，現在美國據說是半工半讀，
但有空時也會在舞台一顯身手，新縈師姐中，我認為最值得稱讚的一位。
後來該劇又拍成電影，公孫兩人仍然是由廖俠懷和黃金愛擔演。[1]

廖俠懷不但藝術上有相當成就，而私生活也為班中人所敬重，數十年
他雖然廁身於梨園，但由始至終都沒有半點陋習，不但沒有半點大老倌架
子，難得的是生活樸素，經常都是「短打」一度，而又總是不遺餘力的指導
後輩，故有「廖聖人」之稱。他嗜好杯中物外，最喜歡的便是玩古董，而除
了不少人知道他在廣州因爭買古董和當時的某軍政大員爭吵外，還有一件
在香港灣仔太原街因看古董而險些給黑社會頭子毆打的事。

據說當時是冬天，廖俠懷正組「大利年」劇團在中央戲院上演《本地狀

附注

[1] 《十載繁華一夢銷》
是唐滌生的作品，
於一九五二年拍成
電影。

電影《十載繁華一夢銷》劇照

216

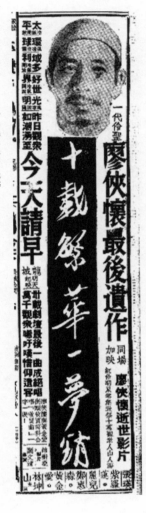

一九五二年七月十九日《華僑日報》

《工商日報》，一九六四年一月七日

元》和《夢會西施》兩劇，廖因演戲而將頭髮刮光，天寒地凍他便戴上唸帽保暖，某天演罷日戲而離場夜場開鑼時間還遠，於是他嗜好之心又起，立刻離開後台，踱步往摩囉街。（多年前摩囉街是以買賣古董為主，和現在所擺設有很大距離。）筆者雖不識古董為何物，但也知道欣賞和鑑辨古董真偽是要相當眼光和經驗的，廖便因此在摩囉上街而至下街逗留了不少時間，直至傍晚七點，他還沒有買到一件認為可愛之物，而他見距離響鑼時間還有一句鐘，於是轉往搭巴士落太原街，希望能夠買到一件古董，怎知在該街險些給人痛打。

二二／廖俠懷買古董險遭打

多年前香港的黑社會份子橫行霸道，比以前國內大天二有過之而無不及，經常惹事生非，故意尋仇，梨園子弟因演戲環境關係，從來都畏他們三分，並不是要買他們怕，而是避免生事。梨園子弟從來都是抱着以忍為高的，例如年前何非凡春節期間在某地區戲棚上演，便因一些誤會和那些人發生不愉快的事。再者，一貫來上演街坊戲的更敢怒而不敢言，每次開鑼雖然總是滿座，但沒有買票的地頭蟲和黑社會份子與及有勢力的人，比買票入場的觀眾還多，因此搞班者經常要蝕本，當然單是看霸王戲還是其次，最慘的還是收規呢！[1] 這做成了一個時期搞班者和老倌們都不想演街坊戲。

還幸近年來，政府在大力掃黑下，黑社會份子差不多絕跡了，這當然得益的不止梨園子弟，每一個正當居民都得益不少，而當年灣仔的太原街，是三山五嶽人馬聚集之地，那些「字頭友」地頭蟲之流更視那條街為立足之地，經常在這一帶無惡不作，惹事生非。這一切本來和廖俠懷沒有半點干連，但世事有時是很難預料，廖俠懷在附近下了車便急急腳的轉入太

附注

[1] 「收規」，即向別人苛索、收受賄賂的行為。

218

原街。而該街的街頭有一兩個大牌檔熟食，這些熟食檔也是三山五嶽人馬聚集之地，當時正有一羣大漢圍着街頭，廖俠懷因路窄而又行得匆忙，無意中踏着一個彪形大漢腳上，廖老七連忙道歉，事出無心，本來一聲道歉便沒有事，然而這彪形大漢並不是善男信女，而是該地的「字頭友」阿哥，無事生非從來司空見慣，現在事情雖小，但他認為事出有因了，於是一手執着廖俠懷大聲喝打。

廖老七眼見給對方執着而又被包圍，真有來錯了之感，而正在危機之時，其中有一條大漢大聲説：「他是廖俠懷啊！」此語一出，執着他的那位大漢連忙鬆手，睜眼細望，知道他真的是廖俠懷，竟然改變作風，轉口道歉，他告訴廖自己是廖的標準戲迷，凡廖俠懷的戲必定欣賞的，廖老七這回真是絕處逢生，當然一切在所不計。和對方閒談幾句後，便急急腳的乘車返回戲院，甚麼心情也沒有了。

據説這條「字頭友」後來還和廖俠懷交了朋友，而廖竟然能夠將這惡爺感化，這個惡爺和廖接觸不久後，態度大改，不久還和黑社會人斷絕來往，後來他改邪歸正轉做司機。當時廖和那人來往時，曾有人勸他不要和壞人交友，但廖另有見解的説：「人所以好壞，是由於環境所造成，正所

二三／「花王之孫」未成已逝

待人以誠，對藝術認真的廖俠懷，有一個短時期沒有登台，也沒有拍片，他所以空閒並不是不受歡迎，事實可以看到，廖俠懷逝世時，仍然是最受歡迎的一位名倌，他所以空閒，原因找不到好劇本，當時他經常往戲人茶市和班中兄弟傾談，有一次在「陸羽」和筆者相遇，彼此傾談之下，他對筆者說：「多年來我所演過的劇本不少，但認為最滿意的只有一套《花王之女》，因此我準備過一些時候再編一套『花王之孫』上演。」

謂近朱者赤，近墨者黑，如果好人不和壞人接觸，壞者不知自己壞而不知悔改呢！」廖俠懷沒有說自己是個好人，但他對人的作風，是值得一讚的。

《工商日報》，一九六四年一月九日

220

《花王之女》一劇是描寫到花王之女死於愛郎身前便結束，而他的兒子如何處理？該男主角林子才和表妹的關係如何？花王以後的生活又怎樣？這都是看過該劇的觀眾希望知道的，廖俠懷就是為了這個原因，有意再來一套，然而當時廖俠懷對筆者説：「戲甌是想到了，但故事內容很有問題，《花王之女》所以為觀眾所喜，原因是主題和情節不俗，如果下集發展不好，便會影響上集聲譽，因此，如果度不到好『橋』，我情願放棄不寫……。」

對於他的話，到現在筆者仍然有同感，事實如果真的是狗尾續貂，對上集影響很大，人們可以看到，不論是粵劇抑是電影，再來一套總是比不上上集，例如薛覺先的首本戲《胡不歸》，這套戲由於賣座，改拍電影時又來多一套下集，結果反應不佳，年來粵語片開完一套又一套更多，有些根本和第一套的主題人物風馬牛不相及，只是利用那個戲甌而吸引觀眾，結果弄巧反拙。

廖俠懷最後真的沒有將「花王之孫」問世，據他告訴筆者，曾有幾個故事結構，但總是認為不如理想，所以始終不用，他當時説終有一天要達成這個願望的。然而，一切出乎意料，他的願望還沒有達到，[1] 便不幸染上絕症而病逝於香港。他的死當時不少人同聲一哭，送殯行列源源不絕，廖

附注

1 由秦太英編撰的《花王之女》續集（即《花王之孫》，約為解放前的作品），佛山三水粵劇團搬演時，劇刊上註明「即《花王之女》續集」。文華（在香港擔任編劇及演員）於二○○○年曾把《花王之孫》及《花王之女》合編成《兩代情仇》。

老七的一生可以說是忠於戲劇了。

廖俠懷真正的弟子是黃千歲和謝君蘇。黃千歲雖演文武生戲路，但惹笑本領也學到其師一二，而他和廖俠懷一般，一貫忠於藝術，從不欺場，據筆者記憶中很多次他情願帶病登台，也不肯馬虎演唱。謝君蘇年來轉往星馬發展，和該地的女藝人朱秀英成為藝壇鴛鴦，據說夫婦倆有意返港謀出路。

以廖派作風出現的除了許英秀外，還有一位新廖俠懷，新廖俠懷去年曾隨新馬師曾往星馬登台，最近在外圍也很活躍。經常在電台和藝壇演唱的也有一位以「廖腔」唱出，該歌伶之名記不起了，以上三位最神似的首推許英秀，原因，許英秀曾給廖俠懷指導不少。[2]

（全文完）

[2]「原因，許英秀曾給廖俠懷指導不少」一句疑為「原因是廖俠懷曾給許英秀指導不少」。

222

附：／梨影銀光——十三郎筆下之馬師曾

十年前馬伶自星洲返國，隸「人壽年班」，承薛覺先缺。時薛伶為後起最紅之舞台演員，目觀眾未忘朱次伯之藝術，薛得朱伶皮毛，乘時而起。其時馬初返祖國，藝術未能投觀眾所好，曾一度失敗，猶憶其初演《宣統大婚》一劇，為觀眾大喝倒彩者數次，咸謂其遠不及薛，誠然。薛演公子哥兒一派戲劇，誠有獨到處，而馬亦無非所長者，二人藝術之優劣，固不能相提並論，亦不能以一劇主判也。

馬自《宣統大婚》一劇大失敗後，力謀湔雪前恥，及人壽年班公演《玉樓春怨》一劇，馬演袍甲戲，以善用鑼鼓，稍施所長，觀眾厭惡之心乃稍減，後再演《蝴蝶美人》、《泣荊花》、《巾幗程嬰》、《伏虎嬋娟》等劇，皆博得觀眾好評，而《佳偶兵戎》一劇，更為馬伶獨力擔綱之首本。會薛覺先以事去粵，白駒榮受聘赴美，白玉堂隨「新中華班」征滬，馬遂有目空一切之概，謂為藝術七名也可，[1]其後轉隸「大羅天」、「國風劇團」，聲名益噪。旋以事被炸，避禍黃金國，不得志而歸，及返港，為太平戲院已故院主源杏翹所器重，入主「太平劇團」，並主持劇務。馬以困處

附注

1 「七」字疑誤。

一隅，不得不力圖爭扎，首以改良粵劇為號召，所編有《大鄉里》、《龍城飛將》、《摩登魔力》、《金戈鐵馬擾情關》、《魯莽變溫柔》、《京華艷遇》各劇均不用鑼鼓，只以音樂襯表情，以射燈助配景，舞台佈置，仿照百老匯大舞台的美化場面，同時注重立體，襯以數層帳幕，每層均有射燈，觀眾耳目為之一新，然以不合下層階級之眼光，改良又不得善法，馬伶之表演只適合於鑼鼓，實不適合於音樂配襯，遂弄到非驢非馬，舉止失常，且配景又需長久時間，觀眾有候至生厭者，乃大嘩，馬不得已，乃復演「大羅天」舊戲，如《賊王子》、《花蝴蝶》、《子母碑前鶼鰈淚》、《贏得青樓薄倖名》、《呆老拜壽》、《趙子龍》、《情覺情媸》、《苦鳳鶯憐》、《轟天雷》、《紅玫瑰》等，漸收旺台之效。馬以為鑼鼓舊劇派劇，果得觀眾歡迎，固不虞其再次失敗也。馬既以鑼鼓舊劇得歡迎，因思編一連集古劇，一方面注重武俠，一方面注重稗史，集坊間小説多本，擇其近年未經人編劇者，因得《瓦缸寨》。《瓦缸寨》一劇，可編為二十集，其中佈景服裝，均須從新添置，馬以為利之所在，不惜鉅本，遂斥資五千餘金，以應籌備該劇所需、刊專號、登預告，公演前一月，全港戲迷注目，固不料其失則更甚於前也。殆公演之夕，座為之滿，馬更異常賣力，個人兼飾數角，然戲劇與小説，性質不同，《瓦缸寨》故事，為民間談柄，尚得下等階級喜悦，若搬上舞臺，劇情漫散，且劇旨欠明，實難

收放，²於是馬伶一番心血，亦隨此數千觀眾唾罵而廢。然馬心不稍灰，乃

以外國電影名著《藍天使》改《野花香》，並以肉感為號召，藉坤旦譚蘭卿之

力，演《貴妃出浴》、《神秘女皇》等劇，而一般好色者流，羣趨爭覩，而譚

亦肯犧牲色相，挽回太平劇團頹局，論者謂馬能久持於香島一隅，而不知譚

實有力與然焉。馬之所長，非在演劇，而在乎領導表演之精神，其魄力，其

忍耐，非普通伶人所能及，不欺自，不苟且，即使坐中只得十許人，而馬賣

力依然如常，此實其他劇人所難能。而馬素受人指斥，每聞人評其長短，輒

窮其所以，力圖改善，一洗平常戲人自尊之態度，故馬之人格如何，私德若

何，予無所評，惟嘉其對藝術之苦心，為任何優伶所不及。然性獨忌材，在

「大羅天」時期，力抑廖俠懷，及今日之操縱半日安，均非藝術家應有之態

度，至馬演劇之藝術若何，容當另文述之。

[編者按]

此文原刊於一九三六年《優游》雜誌第廿八期，文首有署名「刀仔」的介紹文字，迻

錄如下：「南海十三郎為粵劇界之有名編劇家，作品別闢蹊徑，頗得時賞，近於編

劇之餘，撰〈梨影銀光〉一篇，第一個即及馬師曾，對於馬伶自星洲回國後之戲劇

生活敍述頗詳，茲錄登《優游》，以稔閱者。」據此估計，十三郎的〈梨影銀光〉很

2 「收放」疑為「收
效」。

馬師曾

可能還有其他內容，談及馬師曾的這一篇應是〈梨影銀光〉的第一個部分，但其餘內容編者尚未發現。

卷三　法曲飄零

南海十三郎的唱詞與劇作

朱少璋

一

花落更來遲，花開尚未知。

懷人當此夜，空對向南枝。

見。

十三郎的戲劇作品，散失甚多，流傳至今，除少量唱詞外，經考掘所得，劇作有近百種，但這近百個作品大都只有名目，完整的劇本，殊不多

現在能讀到的十三郎唱詞，大都是十三郎名劇中的主題曲，這些主題曲或曾灌錄成唱片，或曾在十三郎的文章中引錄過，又或者編錄在一些粵曲歌詞集裏頭，筆者盡力搜尋過錄，共得二十六段唱詞，匯編成《小蘭齋唱詞摘抄》。這些唱詞，頗能反映十三郎創作風格。就筆者所搜得的唱詞來

看，十三郎的唱詞風格既有婉約的一面亦有豪放的一面。

婉約，《瓊簫怨》、《寒江釣雪》、《花落春歸去》等作品可為代表。這些作品用字下語均見綺麗，運意亦見纏綿，寫兒女情或相思意，都能曲盡深情，唱詞格調哀怨而淒美。如《瓊簫怨》的「攬春思撩晚景，觸起我閒愁。步中庭過別院晚風飄飄眉月娟娟，遙望一帶粉牆翠柳。是誰家拈玉管，紅袖倚瓊樓。香霧鎖碧煙濃，認芳容黃花比瘦。有珠簾惟半捲，掛住小小銀鈎。正低徊，一陣風驚竹，使我疑是故人相候。」寫景筆調優美而細緻，「香霧鎖碧煙濃」以霧煙營造迷離意境。「黃花比瘦」用李清照「人比黃花瘦」句意，「一陣風驚竹，使我疑是故人相候」用李益「開簾風動竹，疑是故人來」句意；具古典氣息之餘，亦見優雅。《寒江釣雪》「流水有情，是否落花無意。意難傳、恨怎寄、今日伊人不見，苦我暮想朝思」等句則純然寫情，是撰曲者直抒情懷的筆調。復如《花落春歸去》「花不羞，我也羞，羞我未成名，日夕將花守；千般愁，萬般愁，非關病酒。思悠悠，恨悠悠，恨到歸時也未休」等句，撰曲者下筆刻意處處複疊，使聲與情在唱詞中有節奏地迴環不斷，把「悠悠」二字演繹得非常盡致。十三郎這一路的作品，多寫男女愛情或離愁別恨及傷春悲秋等抒情題材，格調纏綿悱惻，而遣詞較着重文采。

豪放，《斷腸詞》、《節義歌》、《紫塞梅花》等作品可為代表。這些作品用字下語均見豪宕，多寫國仇家恨，下筆意興縱橫，寫將帥風雲之氣或丈夫氣魄，格調豪邁颯爽，予人英姿煥發之感。如《斷腸詞》「人生何處不斷腸，帳下悲歌塞上霜」之句，不假雕飾，以「帳下悲歌」（聲）及「塞上霜」（景）回應「斷腸」，自有一種悲涼滄桑之感。又如《節義歌》「磨我劍，礪我槍，男兒身當為國殤，流我血，衛我疆，征夫血戰淚凝霜」等句，唱詞先以短句營造明快激昂之節奏，配合男兒為國上戰場的熱情，唱詞中的幾個「我」字層層遞進，由「我劍」「我槍」而至「我血」、「我疆」，由「小我」出發，漸次融入「大我」。又如《紫塞梅花》「雕弓頻響，鼓急漁陽，腥風冷透血衣裳，漢家陣中士氣壯，黯黯斜陽，誓保山河無恙」等句，寫戰場上血雨腥風，將士在戰場上出生入死，以「腥風冷透血衣裳」一句全然托出，又雕弓之響、漁陽之鼓，以「頻」、「急」二字襯寫，尤為傳神：弓響頻、鼓聲急，見戰況之激烈。

十三郎的唱詞，無論風格是婉約是豪放，都很能展示「雅」的一面，但他處理「俗」的唱詞，一樣成功。例如《女兒香》的名段「男人臭，女兒香。男人唔臭點得女兒香。實在臭即香香即是臭……」，措辭通俗而不流於俚俗，用語貼近生活口語，極具親切感，雖只是一小段「滾花」，已令人印

230

象深刻。又如《半生脂粉奴》的唱詞，亦雅中見俗，很有特色。曲中的賣歌人在江船上唱《望江南》，但《望江南》的作者自視甚高，不以為然：「我亦知音範，並非南郭先生。你飄零法曲，莫向舟浪彈」。唱詞中「南郭先生」是用了《韓非子》「濫竽充數」的典故，意思是說自己是音樂方面的真正「行家」。「飄零法曲」則是化用了王漁洋〈題展成新樂府〉一詩的意思：「南苑西風御水流，殿前無復按梁州。飄零法曲人間遍，誰付當年菊部頭。」幾個短句，無論是用典還是化用，都直接或間接地與「音樂」牽上關係，而且寫得十分文雅，但十三郎筆鋒一轉，唱詞下接一句「一関望江南乜你當龍舟玩」，用以表達出「對牛彈琴」或「知音難遇」的意思，措辭卻轉雅為俗，但轉接十分自然。《夜盜紅綃》中一段丑生與花旦的對唱曲，也寫得通俗生動，飾演紅綃的花旦唱「嗱咁我騎上你個膊頭，咁你千祈唔好將我嚟取笑」，飾演崑崙奴的丑生接唱「至怕話馬騮騎狗會遇着人撩」，對答詼諧，堪解人頤。

我們除了欣賞唱詞的「文本」，還可以欣賞「音樂」的部分。靳夢萍說十三郎「在粵劇中的場口和曲詞，都有其突破性（原注：或可說是創作性）」，他在〈曾經閃爍的殞星——南海十三郎〉中說十三郎的《心聲淚影》用上了「揚州腔戀檀二流」和「揚州二流」，靳氏說這些曲調「都是前此沒有

香如故——南海十三郎戲曲片羽

231

的新腔調，聽來令人耳目一新，在創作中，（原注：其實在六、七十年前，粵曲的創作腔調，幾乎絕無僅有）實在是很難能可貴的。」十三郎設計的新曲式，對《花魂春欲斷》（麥嘯霞、容寶鈿作品）、《淚灑相思地》（靳夢萍作品）等作品的曲式，都有明顯的影響。十三郎的弟子唐滌生，撰寫《再世紅梅記》時，也用上了十三郎設計的曲式，唐氏在《折梅巧遇》一折有這樣的「音樂指導」：「裴禹雜邊南音板面穿柳而上唱《心聲淚影》揚州解心二流」，清楚可見十三郎名曲對後人的影響。又例如十三郎在《秦淮月》新撰的曲譜《丹鳳眼》，業已成為「薛腔」中的經典「小曲」，與《倦尋芳》、《胡不歸》等小曲同為粵劇寶庫中的珍貴資財。

十三郎的劇作固然有不同方面的內容與特色，他在上世紀的三、四十年代是炙手可熱的名編劇，其劇作自有過人的藝術特色與風格。可惜十三郎的劇作至今已大多散失，在缺乏文本材料的情況下，要歸納出具體的結論，並不容易。筆者嘗試利用極其有限的材料，就十三郎的劇作數量及劇作主題作一初步說明。

黎鍵在〈粵劇一代巨匠探討〉中說「南海十三郎本人的劇本甚少，佳作更少」，黎氏說「劇本甚少」是「量」的評論，說「佳作更少」是「質」的評論。目前限於材料不足，恁誰都無法在「質」方面對十三郎的劇作全面而詳盡的討論，當然更不宜妄下定論。筆者在本書卷首以舊抄本《女兒香》完整劇本為例，大概整理出十三郎劇作的一些特色與價值，倘要更全面地作評價，還須等待更多十三郎劇作「出土」，方有厚實穩妥的評論基礎。至於「量」的評論則事涉客觀數據，是多還是少，總有個客觀合理的說法。筆者爬梳蒐集十三郎的劇作料資，初步整理成《小蘭齋劇作總目提要》，當中大部分是在舞台上搬演的戲曲作品，小部分是電影作品，還有少量是未完稿或未曾搬演的劇本。以一九三○年至一九四五年期間的劇作為例，十三郎創作了電影劇本十二個、戲曲劇本八十一個（這時期尚有四個由他人撰寫而由十三郎授意而成的劇本，沒有計算在內），合共九十三個劇本。十五年間創作九十三個劇本，平均每年創作約六個劇本，大概是隔月編出一部，據此觀之，十三郎劇作的數量，不可謂之「甚少」。

有關劇作的主題，十三郎有演繹兒女與俠客的恩怨情仇的劇作，劇情曲折，如《女兒香》、《夜盜紅綃》、《七十二銅城》等是。時或參考外國作品改編成粵劇，中西互融，如《天涯慈父》（改編自外語電影《凡夫行徑》）、

《七十二銅城》（取材自雨果之《歐羅尼》）、《飛渡玉門關》（參考《我若為王》及《無畏將軍》兩部外國電影）等是。談十三郎的劇作主題，當然不能不談「愛國」。他在抗戰初期參與編導的電影《最後關頭》裏，借劇中人規勸在舞場中尋樂的少年人，當知國難已至最後關頭，應留有用之身報國，勿在燈紅酒綠中消磨歲月。；這確實是「愛國」劇作的典型。「愛國」主題包括對「忠」、「義」的表達，也包括對抗外敵的「勇武」或為國犧牲的「壯烈」。

十三郎在《浮生浪墨》（一三六）談過早年在上海時的一些想法：「是時國難方殷，念余一介文士，不能執戈為國，尚能執筆作戲劇，喚醒民眾，抵抗侵略，故一方面在滬作教員，一方面編愛國劇本，給粵伶演出……」，「愛國」儼然成為十三郎劇作的主旋律。他在《後台好戲》（三二一）中有這樣的回憶：「薛覺先使黃不廢與余商，為其編撰新劇四本，其中只一本有愛國意義，餘三本則有言情俠義題材，以迎合觀眾心理。余以薛既允演一本愛國劇，乃許以合作……」，可知他一方面按班主的要求，編寫一些「迎合觀眾心理」的作品，但另方面又會想盡辦法堅持自己的創作原則，在「迎合觀眾心理」的同時，創作具「愛國」元素的劇本。他在三十年代初成名以後，整個創作期可說是跟抗戰期重疊的，是以其劇作中的「愛國」元素，十分突出，讀者可以在本卷的《小蘭齋劇作總目提要》中清楚看到十三郎劇作中的

「愛國」偏好，如《燕歌行》、《紫塞梅花》、《陳子壯》等是。

一九四五年復員前約十五年的時間，是十三郎戲劇創作的高峰期，自復員之後，十三郎已幾乎沒有創作過戲曲，正如他在《小蘭齋主隨筆》（九）說：「余可告以自九一八始寫戲劇，第二次世界大戰勝利，即告一段落，久不再為馮婦矣。」自一九四九年十二月來港後，十三郎只創作過一個電影劇本（《心聲淚影》，未曾上演）、一個電台播音歌劇（《吳三桂》，未曾播出）、一個戲曲劇本（《仙境曇花》，未曾上演）、一個短劇（《孟母斷機》）、兩首短曲（《李香君守樓》及《英雄何日會風雲》）。短劇《孟母斷機》是應其胞姊江畹貽之約請為大埔大光學校所編的，以孟母教子為題材，估計在校內演出過。至於在港新撰的兩支粵曲，《浮生浪墨》（一〇二）說「又嶺南大學前輩同學陳劫餘，固逸人雅士，而性好盤桓於歌壇，向余索一首粵曲，以贈歌者李慧，余乃以拙作《桃花扇》之《李香君守樓》一曲應命，李慧歌此，聲淚俱下，甚能感人」、「又以余原曲，刊印數千，派送聽者」，據此估計，《李香君守樓》一曲應曾在香港公開演唱；另一首在港撰寫的《英雄何

日會風雲》，則未曾正式公開演唱。這兩支曲的唱詞，幸好都完整地保留在十三郎的回憶文字中，作為十三郎「後期」創作的鱗爪，彌足珍貴。《李香君守樓》及《英雄何日會風雲》約寫於一九六四，唱詞內容鋪排甚具條理，措辭達意，而《英雄何日會風雲》更是十三郎應好友陳劫餘之請在茶樓上即席之作；劫後江郎，才思敏捷不遜當年，令人佩服。

小蘭齋唱詞摘抄

南海十三郎　撰曲

朱少璋　整理

凡例

1. 本卷整理、過錄南海十三郎撰作的唱詞，經綜合整理，得二十六段。

2. 各段唱詞過錄自舊唱片、舊報、舊雜誌以及《小蘭齋雜記》。

3. 部分唱詞原有曲牌記錄者，過錄時予以保留，如未能確認曲牌者則暫付闕如。

4. 過錄自舊唱片者，或因部分字音模糊不清，過錄時以省略號暫時取代模糊部分。

5. 過錄自舊紙本文件者，原稿上因印刷不清導致文詞漶漫而無法識別者，過錄時每一字距逕以一●號代替。

6. 本卷各段唱詞編次按曲名首字筆畫（遞增）為排序原則。

7. 編者對唱詞的內容、版式、發表所作的説明、評議、質疑或考證等文字，均以「編者按」的形式交代。

8. 本卷插圖乃編者所加。

1. 《一代名花》

劍戈重整，返旆還旌，長嘆一聲，河山黯黯花事飄零，難回天命，嘆古來多少興亡恨，誤在兒女私情。

［編者按］

本段唱詞過錄自十三郎《小蘭齋主隨筆》（二四），是電影《一代名花花影恨》（一九四〇年首映）的主題曲。此劇由十三郎編導，白燕與張瑛主演，創下連續放映三十多天的紀錄。十三郎《浮生浪墨》（八四）曾談及這齣電影：「余拍《一代名花》一片，亦有戲中戲舞台劇陳圓圓，由麥炳榮、徐人心、劉伯樂主演舞台劇一段，至時裝劇一段，則由白燕、張瑛、俞亮、劉桂康主演。劇中亦重鏡頭藝術技巧，如在一相簿內，相片中人每個人都有個性刻畫，並有對白，又如拍流水行雲，落花如夢等鏡頭，均拍得有藝術性，給予觀眾欣賞，故余編導《一代名花》一片，舞台歌唱劇及時裝表演均有成績，亦甚賣座。」

2. 《女兒香續集》

黯自傷，語不祥，底是聰明原是苦，人前不願訴淒涼。卻萬種悲思撩恨想，不思量惹思量。笑人生，罵不祥，庸夫也是俗毀，顧曲豈盡是周

郎。此曲少知音，不與鄭聲同響。語不祥，豈不祥，古來多少興亡事，一片都是剩粉殘香。任得枕畔淚珠和淚滴，壯心爭與柝聲長。

〔編者按〕
本段唱詞過錄自一九三八年十月一日的《南中報晚刊》。

3. 《心聲淚影》之《寒江釣雪》

【揚州二流】傷心淚、灑不了前塵影事。心頭咽種滋味、惟有自己知。一彎新月，未許人有團圓意。音沉信渺迷亂情絲。踏遍天涯、不移此志。今夜飛雪凝煙、好景等閒棄，相思債了了不知期。憶往事細思尋、絮果蘭因、蒙佢秋痕不棄。【轉二王慢板下句】可嘆兩情牽，相思遍、憔悴容光、消磨壯志因為久不遭時。離情緒、愁萬縷、折柳長亭，只望春風得意。【寒江咽】不牽情、能幾個、一個沈腰瘦損，一個淚漬胭脂。嗟身世、與共嘆飄零、旅病窮愁，相思垂淚。美人恩、不消受、情絲折斷，因為有約不移。怨只怨，金殿前、聖眷方隆【乙反二王】換得蛾眉一死。義比天高、恩同再造、胭脂血染，魂斷情癡。更可恨天呀佢不憐人。

流水有情，是否落花無意。意難傳、恨怎寄、今日伊人不見，苦我暮想朝思。【正線快二王】江邊柳、尚依稀。飛絮梢頭，好似掛住離人珠淚。【滾花】只奈何、人去後、封侯夫婿今日有恨不知。孤舟裏、自傷離、雪影迷迷，照住愁人失意。題不盡鴛鴦兩字。因為鴛侶分飛。

[編者按]

本段唱詞過錄自三十年代唱片，原曲由薛覺先獨唱。十三郎在《浮生浪墨》（七五）中有以下回憶：「時胡鳳昌師，亦指導話劇界黃蕙芬小姐唱解心二流《瀟湘琴怨》一曲，余譜其腔調，撰《寒江釣雪》一曲，解心腔搬上舞台，當時為第一次，果爾《心聲淚影》一經演出以劇情曲折，詞曲幽雅，排場新穎，備受觀眾讚許。余亦莫定編撰舞台劇之基礎，然非個人之力也。」可證《寒江釣雪》的音樂是受胡鳳昌所啟發的。此曲開首之板面原為「解心板面」，薛覺先灌錄唱片時改為「南音板面」（即「揚州」或「颺舟」）。靳夢萍轉引尹自重的話：「在《心聲淚影》之《寒江釣雪》這段主題曲，『揚州二流』的板面，本來是用『解心板面』的，但由於薛覺先不喜歡，故而改用『南音板面』，這也無傷大雅，因為粵曲的唱法和腔調的運用，頗有其自由度，只要合乎『叮板』，而又不失其韻味，便無所謂了。這段由『解心板面』而改用『南音板面』的小故事，是由已故音樂名家尹自重先生對筆者所說的，而《寒江釣雪》那兩張七十八轉唱片，是尹先生以小提琴作頭架伴唱，所說當非虛語了。」

（《曾經閃亮的殞星——南海十三郎》，《明報周刊》二〇一五年九月四日）。

4. 《心聲淚影》之《瓊簫怨》

【旦】良辰美景奈何天，賞心樂事誰家院。【生】黃昏後，獨無聊忽聽簫聲吹透。攬春思撩晚景，觸起我閒愁。步中庭過別院晚風飄飄眉月娟娟，遙望一帶粉牆翠柳。是誰家拈玉管，紅袖倚瓊樓。香霧鎖碧煙濃，認芳容黃花比瘦。有珠簾惟半捲，掛住小小銀鈎。正低徊，一陣風驚竹，使我疑是故人相候。【旦】秦郎呀，怎知我倚欄杆長為你望眼悠悠。【生】竟是自昔曾會你，莫不是意中人，人姓呂。【旦】……他緣何忽然到此……秦郎，你又因何突然到此呢？【生】唉，我心事竟誰知，月明花滿枝，今晚相逢若還提起，今晚夜舊事重提，真是令人……，嗰陣上京師，遇着狼凶馬厲，嗰陣太過覺得淒然。幸喜着路遇貴人佢又將吾嚟相……，從此我都要效力軍前。【旦】我重……閉門不納，怕你英雄氣短，嗰陣戀私情，負了平生所學，怕你老死在窗前。故此我割心忍，……那時交舊好，想你力圖進獻。嗰陣衣錦回，償素願，何愁好月不團圓。【生】佳人用意原非淺，真係我勝讀芸窗書十年。從今我聽姑娘來相勸，都要暫時分別，各……。

[編者按]

本段唱詞過錄自三十年代唱片，部分字音模糊不清。這段唱詞由薛覺先與唐雪卿

242

演繹，當中兼用了「白話」及「中
州話」，聽起來頗具古舊粵劇的
味道。據十三郎在《小蘭齋主隨
筆》(六九) 所記，唱詞開首由旦
唱的兩句下接「晚春天，月如弦，
柳昏花暝恨如煙」，惟唱片版本
已刪去。又十三郎在《浮生浪墨》
(七五) 中有以下回憶：「當時同
遊者，有鳳簫詞客鄧公遠，音樂
名家胡鳳昌師等方指點天才女童
紫羅蘭演唱《霍小玉》獨幕劇，
唱新腔戀彈二流一段，余因往觀，覺其悠揚動聽，排場新穎，因套其編排方面，
編撰《心聲淚影》之《瓊簫怨》樓頭相會一幕，以薛覺先之造工唱工，演出自見
精彩，加以歌曲得鄧公遠之助，故寫得詞藻華麗，纏綿悱惻。」可證《瓊簫怨》
在音樂上及唱詞上，均得鄧公遠及胡鳳昌之助。

唐雪卿

5.《半生脂粉奴》

【生打引】荒江寂寂秦淮冷，黯黯斜陽半壁殘。【生中板】一葉扁舟灣

泊在秦淮愁聽那漁歌唱晚，好笙歌隨風吹散不復舊日嘅風範。虧我無限低徊，又聽得絃聲飄泛。【旦望江南】秦淮晚，秦淮晚，疏柳絲絲煙雨間。自弄宮商自愁嘆，自為傷春奏一番。平康誰復倚紅欄，望江南，空餘飛燕繞樑間。【生滾花】誰家清韻在隔船彈。【生白】正是秦淮冷落秦淮月，帶得清歌到客船。【生滾花】乜誰個聲聲奏出花愁玉慘，絃聲斷續恨壓波瀾。【旦接唱】君呀你既是知音就不妨來玩一玩，呢一個琵琶儘可別抱請你放心彈。【生禿頭鹹水歌芙蓉腔】你既係流水高山，真係相逢恨晚呢姑妹。【生芙蓉序】只怕哥有心嘁唱和怕妹你冇心彈。【旦鹹水歌芙蓉腔】你既惜春陰你又怕乜春慵懶呢兄哥，【旦序】或者梅花不弄你莫怨春殘。【生二王】願名花長照眼，忍看花落隨流欲把那殘春來挽，【旦接唱】我花未殘，無愁你傷春晚，閒愁萬種試向那曲裏偷彈。你冷眼看花難借你金鈴十萬，正係相逢萍水尤使我淚帶歌彈。【生龍舟】我亦知音範，並非南郭先生。你飄零法曲，

上海妹

莫向舟浪彈。一闋望江南乜你當龍舟玩，【旦接唱】唉任你陽春白雪幾見流
水高山。正係巧婦難炊無米飯，唉我捱唔慣呀，【旦接唱】真正係慘咯，真
正係慘咯，陽春白雪向下里來彈。【生中板】講到望江南，一曲嘅新聲本
屬由吾嘅親手撰，不知道何方俗物貪圖小利將佢賤賣落那坊間。想吓歌未
殘，任意遭殘，搞到將將當賣白欖，唉你無謂唱咯因為知音人實在少哩此
後休向市井來彈。【旦三腳櫈】你想我唔彈，容乜易辦，【生接唱】我顧住你
兩餐飯，你莫添知己煩。【生滾花】求求其其是是但但係哩，【旦接唱】青蚨
有限，怎得終老紅顏。此調不彈容乜易咁只怕長貧可嘆，【生接唱】所謂留
得青山在那怕冇柴燒唔啱再贈卿一曲又何難。咁請你立即過船，【生接唱】
喂船家船家請你出嚟搭跳板，【旦序】感君輕舟一葉，【生接唱】咁我就帶月
載紅顏。

[編者按]

本段唱詞過錄自三十年代唱片，原曲由薛覺先及上海妹合唱。

6.《去年今日》

探花夢，如今似風流散會，當年張緒未心灰，美景良辰，月圓月晦。

本段唱詞過錄自十三郎《小蘭齋主隨筆》（九），是《去年今夕》的部分唱詞，十三郎說這段是「解心曲」。

7.《古塔可憐宵》

【中板】大江東去日西下，王氣鍾山黯暮霞，起舞吳江人未邠，秋魂夢入海棠花，少小離鄉萬里跨，於今重履故京華，寶塔簷前繫玉馬，匈奴未滅何以為家。

本段唱詞過錄自十三郎《後台好戲》（三四），由靚少鳳主唱。

8.《李香君守樓》

【長句滾花】桃花扇桃花血，桃花血濺桃花扇，桃花血污桃花面，一點桃花愁萬點，奈何天，奈何緣，奈何人隔奈何天，奈何人對奈何月，奈何人語寄不到客邊。【二王】桃葉渡前，孫楚樓邊風送，桃花飛片片秦淮冷

246

落，月如弦，桃花扇掩桃花面，草芊芊人憐憐，問何年，還君願，洗淨腥膻不負如花眷，萬里兩相牽，靈犀惟一點，珠簾半掩小樓前，懶照菱花鬢亂，羞說六朝雙飛燕，隋仇陳劫記不盡南國烽煙，莫念前世冤，莫戀今世緣，莫怨歡娛短，爭看滿城火焰，城郭盡燎原，萬家幾能免，哀鴻四遍誰尚擁萬腰錢，千金華筵，笙歌撩亂，儘着狂歡儘着顛，獨樂豈忘眾生怨，忌抱繡衾獨眠，長●閒鶯浪燕。意難傳恨怎遣，滿城霜雪【梆子】愁聽泣血杜鵑，李香瘦損，撥斷冰絃，卻受重衾只為生逢世亂，抱殘紈扇，羞戴花鈿花嬌枝嫩易惹人憐，【楊翠喜】眼底舊院洞中天，桃樹掩映，台榭尚似從前艷，盛似從前艷，漢山川，擾攘頻年，幾經滄桑變，猶是半壁破缺，玉碎不瓦全，天際天際空遠念，千里離人尚苦戰，君心堅，妾心比君更貞堅，寫下兩行離鸞券證心堅【中板】相見爭如不相見，南天烽火已經年，割斷塵緣憑慧劍，憑將慧劍上陣前，不作禍水紅顏任教英雄氣短，國破家何在情復奚存。

［編者按］

本段唱詞過錄自十三郎《浮生浪墨》（二一六），此曲約撰於一九六四年七、八月間，是時十三郎住聖保祿醫院，病中無聊，應陳劫餘之請而撰作此曲，後由歌者李慧演唱。當時題詠此新曲者有：許菊初：「桃花扇血足千秋，況得名歌詠守樓。楚舞美人知有恥，吾於身世幾離憂。」陳劫餘：「顧曲周郎老更狂，偶然風調入篇章。不

哀明末紅顏劫，只笑朝宗誤李娘。」
常政：「今宵樂府按紅牙，唱到香
君事可嗟。幸有江郎才未盡，還將
心血付桃花。」

有「花旦王」之稱的男花旦千里駒

9. 《夜盜紅綃》

【生白】崑崙手段多奇妙，看
吾今夜盜紅綃。【旦唱】正係花正
多愁，睇我愁不了。

寂無聊。最可嘆……無邊心事，最怕……【生唱】我來至院中，先學一聲貓
叫。喵，做乜美人房內，靜蕭蕭。【旦白】哎吔，鬼呀鬼呀。【生唱】姑娘你
唔使驚，鬼冇下爬㗎，你睇吓我啲鬍鬚生得幾俏。【旦白】咁你唔係鬼一定
係賊嚟喇，【生唱】賊公就三隻手，我依然得兩隻啫，姑娘何用心焦。【旦
唱】咁你又唔係鬼，又不是賊，咁你到來有乜要。【生白】冇嘢要呀，【旦唱】
你須知道，深夜入人家，非奸即盜嘢，有話國法難饒。【生唱】我知道你，
叫做紅綃。容顏絕代，體態苗條。靚到嬲一聲，真係人間少。好似嫦娥仙

女，下九霄。我哋相見你時，就魂魄飛繞。我哋公子為你單思成病，魄蕩神搖。佢話你曾經向佢，將情表。三番暗示，以酒相招。我特別到來，通告你曉。睇你有何善法，嚟醫佢嘅寂寥。【旦唱】卻原來，佢咁心照。我的心意已明瞭。……【白】姑娘呀，若然你肯信我嘅，咁我嘅説話講出嚟嘅，我就揹你飛盜番重關，與崔相公相會呀。【旦白】哎吔……【生唱】【唱】若果半路跌落嚟，嗰陣更……不了。好比……【旦白】哎吔我好力非常，唔慌會半天吊。【旦白】哎吔你話唔怕半吊呀，至好唔怕，【生唱】你若果唔信，不妨試吓啦，包你穩陣過造鐵橋。【旦唱】哎吔若果我係唔信佢言，又怕呢一段相思係難了。【生唱】我都唔怕蝕底略，你又使乜怕，……飄。【旦唱】嘩咁我騎上你個膊頭，咁你千祈唔好將我嚟取笑。【生唱】至怕話馬騮騎狗，【旦白】哦，【生唱】會遇着人撩。【旦唱】乜你揞啲咁蝕底嘅言辭，嚟講笑。【生唱】你睇我崑崙嘅手段，盜紅綃。

〔編者按〕

本段唱詞過錄自三、四十年代舊唱片，薛覺先、千里駒合唱。舊唱片部分唱詞不清。這段曲另有由何鴻略、陳艷儂主唱的版本，唱詞與「薛本」不同。

10. 《明日又天涯》（梁以忠撰，十三郎續成）

【旦落花時節】離情淚，正是落花時節，我送你他鄉去。【生接唱】愁無際，我未語心先碎。【旦接唱】腸斷時，我願郎一醉。【生接唱】分明眼底人千里。【旦接唱】何年何月，重整佳期。【旦十字句二王慢板】意綿綿，情脈脈，一日思君十二時，【生接唱】妹呀還有十二欄杆，你切莫遍倚。此際離魂銷盡，【旦接唱】空自淚灑荼薇。【生接唱】驚心欲別不成歡，握手相期，惟有淚。【旦接唱】最可恨，是誰家鳳笛，聲聲和淚向儂吹。【生接唱】蠟燭銷魂，窗紗瘦影，知明日天涯何處。【旦梆子慢板下句】正是易求無價寶，難得有情郎，不欲人生有別時。【旦梆子中板】我捧玉盅，翠袖殷勤，奴就勸郎，郎呀你盡醉。【旦七字句】望你且將杯酒解愁思。你此去關山有千萬里。無人侍奉，哥呀你要珍重為宜。【生接唱】我酒未飲先成淚。眼將流血，心已成灰。可嘆一朵嬌花能解語。恨我東風無力，有負此可憐兒。妹呀你如此多情，【生滾花】你話叫我點能捨得你。【旦接唱】唉，哥呀，你前程遠大，切莫為我情癡。【生接唱】臨別慨贈言，你都要講多幾句。【旦接唱】我拚將紅粉待郎歸。【生接唱】說不盡萬種淒涼，不若長歌寄意。【旦接唱】唉哥呀，請你放開懷抱，待我為你整頓琴絲。【旦鳳笙怨】多少淚，

沾袖復橫頤，心事莫將和恨記。鳳笙休向別時吹，腸斷更無疑。【生乙反南音】腸斷處，強成詩，帶淚揮成，薄倖詞。才子佳人，幾見偕連理，浮萍易散，枉依依。我便欲留歡，【生拋舟腔】唉我便欲留歡，悲無計，且將弦斷，不復唱新詞。【旦八字句二王慢板】欲訴哀言，偏把琴弦再理。歡如可續，賴此已斷柔絲。一寸柔絲，一寸相思，相思淚。【生接唱】此後除非相見，在夢中，夢中時。【旦二王滾花】夢向哪方尋，【生接唱】只怕夢不到天涯裏。【旦接唱】郎呀，今夕得歡娛處，【生接唱】且歡娛。

[編者按]

本段唱詞過錄自舊唱片，唱詞由梁以忠、十三郎合撰，原曲由梁以忠及張玉京合唱。靳夢萍在〈曾經閃亮的殞星——南海十三郎〉（《明報周刊》二〇一五年九月四日）中轉引梁以忠的話，説十三郎參與撰寫曲詞。黃志華曾就此事向梁以忠的女兒求證，結果是「她絕對肯定《明日又天涯》一曲是她的爸爸親自撰寫曲詞的」（從《明日又天涯》説到梁以忠的四首小曲）《戲曲品味》二〇一一年三月號第一二四期。又二〇一七年十一月號《戲曲之旅》第一八七期亦有類似的説法。）。查十三郎在《小蘭齋主隨筆》（三一）説：「二十八年前，以忠有南洋之行，撰曲灌唱片，余為之續成，並定名為《明日又天涯》。」十三郎的回憶內容與靳夢萍所轉述的內容，非常吻合，由此看來，十三郎與梁以忠兩位當事人的説法並沒有相左，只是十三郎的説法更清楚地指出「余為之續成」的關鍵事實，十三郎既「續成」此曲，那

麼，説《明日又天涯》是梁以忠與十三郎合作的成品，説法應該可以成立。十三郎在一九六四年的《小蘭齋主隨筆》上説為梁氏「續曲」之事是在「二十八年前」，據此上推，則《明日又天涯》成曲年份約在一九三六年。《明日又天涯》又即《斷腸明日又天涯》，查十三郎《浮生浪墨》(四)有以下回憶：「時有某女伶自南洋歸港演唱，先父(編者按：即江孔殷)與兩紳商，均欲逐裙下，咸欲納之為妾，而某女伶誠恐此失彼，有傷感情，乃三人均不事，另嬪一南洋商人為妻，重返星洲。先父餘情未了，為賦一詩曰：『新聲初度按紅牙，客歲春城未落花。法曲飄零金縷盡，斷腸明日又天涯。』」

11.

《花落春歸去》

頭段

【慢板】花不羞，我也羞，羞我未成名，日夕將花守；千般愁，萬般愁，非關病酒，不是悲秋。思悠悠，恨悠悠，恨到歸時也未休，歸時低聲問紅袖，妹呀你可知否。(重句)但得妹呀你安，無計我傷心透。

二段

最怕妹你青春嘆白頭，【中板】未配相逢猶有恨，我願相逢妹你嫁後；個個陣羅敷既有夫，呢個使君無可恨，何使我恨海沉浮。天予我多情，相逢

猶似夢，不與長長相守；獨守月圓，昨夜對月談歡，今夜對月生愁。你昨夜咁光明，今夜何黯淡，縱使月你常圓，惟是好花不長久；【介】從此怕提鴛鴦個兩字，我又怕說風流。

補：

花開花落無可奈，春復春兮春復來，春復來，無可奈，無可奈何傷老大，惆悵東風獨徘徊。

[編者按]

本段唱詞（頭段、二段）過錄自一九四年的《新興粵曲集》第三集，原曲有「相思詞」三字，由崔慕白獨唱。據十三郎《梨園趣談》（四）所記，此曲「工尺譜是由音樂家林英君製譜，取名『解心慢板』。」十三郎說此曲是靚少鳳的名曲，他在《梨園趣談》（四）所記的唱詞與《新興粵曲集》第三集所記略有出入：「我也羞，羞我未成名日夕將花守，千般愁萬般愁非關病酒，不是悲秋，怕回首，也回頭，潘郎憔悴沈郎腰瘦，花落後人去後有誰與我把手在東樓，思悠悠，恨到歸時也未休，歸時低聲來問紅袖，妹啊可安否？妹呀可安否？但得妹呀你安毋計我傷心透，最怕妹你青春就怨白頭。【中板】未配相逢猶有恨寧願相逢妹你嫁後，個陣願相逢似夢又不與長相守，昨夜既有夫使君無可恨奚使我恨海羈留，天與我多情相逢縱使月你常圓惟是好花對月談歡，今夜對月生愁。月呀昨夜倍光明今夕何黯淡縱使月你常圓惟是好花不長久，從此怕題鴛鴦二字我又怕說風流。」又上文所補「花開花落無可奈」的一組唱詞，乃據十三郎《小蘭齋主隨筆》（七三）補上。

12. 《南宋忠烈傳》

【南音】灑着點點紅淚，聽着點點寒更，中宵難寐自沉吟，待罪孤臣空積憤，此日難憐破碎心？身在異鄉益多恨，慈幃苦病我苦貧。

【二王】念故人，文文山，馳逐風塵，孤忠耿耿；更羨君，不屈辱，臨危拜詔，曠古無今。我在水火中，聞君走天涯，赴義無門，難以解君厄困。

〔編者按〕
本段唱詞過錄自十三郎《後台好戲》（五二），是《南宋忠烈傳》（初名《亂世遺民》）的部分唱詞。

13. 《幽香冷處濃》

頭段

【生詩白】此日誰憐破碎心，低徊舊夢苦追尋。當年一點相思淚，死●

【起小曲泣殘紅】幾回傷心緬故園，秋深恨倍添。更想阿嬌，應有夢難圓。往日鴛鴦雙雙，至是隻影誰憐。心牽，意牽，心牽，意牽，日夕思念，悲思無由能自遣，悶憪憪心如絮亂，幾經滄海變農田，獨自留欄杆直到今。

254

連。【轉的的二王慢板】奈何天，思歸燕，思歸無計悄無言。無限低徊，難理斷腸寸寸。想故宮庭苑，惟有淚落花前。

二段

【拉腔轉士工慢板過序】當年事，雲散風流，檢點羅裳，數不清淚痕，深淺。對桃花，伊人何處，更覺恨上，眉尖。【轉中板】蕉葉有心，閒把雨捲。最怕楊枝無力，飄泊風前。擊碎唾壺，誰拔劍。何時方始靖烽煙。虧我憂國懷人，【轉滾花】兩難自遣。消磨歲月，空與木石為緣。

[編者按]

本段唱詞過錄自一九四〇年的《光明之歌》，原曲由薛覺先獨唱，一九三七年灌成唱片。又頭段小曲《泣殘紅》，據十三郎《小蘭齋主隨筆》(一九)所記，是與馮筱廷合撰的，又《泣殘紅》末二句《光明之歌》作「回瞻滄海變農田，獨愁流連」，文辭欠通，今據十三郎《小蘭齋主隨筆》(一九)所記補改。

14.

《春思落誰多》

頭段

【打引】離恨千般，愁懷百結，辜負我如花美眷，似水流年。【旦接石

榴花】手捧玄霜，將郎送，感他恩重報情隆。只見個郎溫迷夢，好比鸚鵡在樊籠。蓋世英風中何用，不由我心痛，不由我心痛，忙將他驚動。【生接走馬小曲】唉吔痛一痛苦煞英雄。眼惺忪，舉目又見美嬌容。

二段

【生接】唉吔好苦痛，唉吔好苦痛，怕那殘生斷送。擣得玄霜，減郎苦痛。請君你施用，盡飲此盅。【生接唱】我嘅力盡筋疲不能舉動。煩嬌你玉手，灌入我嘅喉嚨。【旦接唱】答答嬌羞，點能將他擁。難為進退，我面泛桃紅。將軍呀將軍，你而家見痛唔見痛。【生接唱】唉吔我的藥都未曾飲下，個心點得鬆。【旦白】咁你就飲啦。【生白】嘅飲咗似楊枝甘露咯。【生起二王板面】謝嬌容，減我嘅苦痛，飲完藥一盅，我面青歸面紅，確唔同。紅顏情重，靈犀一點通，令我心動。

三段

【旦唱二王】都係我情所重，【序】惺惺相惜不言中。【曲】我小心侍奉，【序】待奴睇吓你顏容。呀好似已經無苦痛，【曲】郎把金甌保重。【生接唱上雲梯】含情相向繡幃中，滿面春風，樂也融融。鼓聲咚咚，鼓聲咚咚夜正濃。秋波微送，美人恩重幸無窮，幾疑身在廣寒宮，含情相向繡幃中。【旦接唱醉酒第二段】鼓叮咚，夜未央，月色迷濛。玉漏凍，更深露重，私語喁喁。

四段

【生接唱中板】春宵夜，名將美人，本該盡情嚟放縱。況且花有情，蝶有意，花情蝶意，真正盛會難逢。看名花，縱使終夜流連，也可以消除我嘅苦痛。若果係尋好夢，除非名花在枕畔，個陣夢入巫峰。【旦轉滾花】君呀，雖則有妙藥靈丹，你還須保重。你聽吓更闌夜靜，漏盡銅龍。你我既係有情，何必顛鸞倒鳳。【生接唱】但得倀紅倚翠，亦都別饒滋味在其中。

〔編者按〕

本段唱詞過錄自一九四年的《光明之歌》，原曲由薛覺先及關影憐合唱，一九三七年灌成唱片。

關影憐

15.《洪宣嬌》

【二王】天京燈火照愁腸，國號太平國未安。達開豈有龍飛想，艱難創業惟恨花好弗長。

〔編者按〕

本段唱詞過錄自十三郎《後台好戲》（五二），是《洪宣嬌》的部分唱詞。

16.《英雄何日會風雲》

【踏月行】怕回頭，也回頭，回頭翻使眉鎖皺，悠悠歲月愧我未封侯，月如畫，照住征人心倍憂，惆悵家園別後，何日買歸舟，又是飄零依舊，豪氣話當年，試問於今何有，馮唐易老贏得霜鬢滿頭，【中板】極目山河殘破後，更無燕市狗屠儔，引刃孰●秦政袖，忍看狐鼠佔神州，英雄何日會風雲愁絲萬縷，惟有枕戈待旦熱淚交流。

〔編者按〕

本段唱詞過錄自十三郎《浮生浪墨》（一一），此曲約撰於一九六五年一月，是十三

258

郎與陳劫餘在茶樓品茗時應陳氏邀請而寫的即席作品，十三郎說：「此曲為急就章，與陳君品茗於茶樓，即席撰寫，雖寥寥十餘句，而意盡於此，離鄉多載之征人，幾許兩鬢添霜，而苦未遇風雲，難遂百戰還鄉之願，聽者當有同感。」

17.《飛渡玉門關》

【反線】雲無心，猶出岫，月無言，徒消瘦，欲問嫦娥仙女，可曾下降塵遊，撫青鋒問明月何日澄清宇宙。

【滾花】山河如此多姿，盡是蛾眉蠁首。幾許英雄折腰俯首，為覓王侯。

〔編者按〕

本段唱詞過錄自十三郎《小蘭齋主隨筆》（七），是《飛渡玉門關》的部分唱詞，反線一段由陳錦棠主唱，滾花一段由黎笑珊主唱。又「澄清」二字乃馮志芬改訂，原作「屠龍」。《飛渡玉門關》乃據《血債血償》（韋碧魂授意，十三郎編撰）改編，改編過程馮志芬參與增減曲詞的工作。

18. 《秦淮月》之《醉月樓訪美》

【生南音】月淡梨花花開透，為花憔悴為花羞。五陵年少爭買醉，我惜花有意替花愁。【合尺花】駕輕舟，來到醉月樓，問聲李三娘在否？【旦白】我等你好耐嘅喇，【生白】哦，【合尺花下句】謝嬌情重，守候妝樓。【旦撲燈蛾】江南好、江南好，人人同道江南好，醉月樓頭花事好，樓頭花事好。【生接白】泊秦淮、泊秦淮，一葉扁舟泊秦淮，玉人斜倚小樓臺、小樓臺。【旦接白】俏郎君、俏郎君，風情瀟灑俏郎君，落花有意惜郎君，有意惜郎君。【生白】三娘有禮，【旦白】將軍禮重了，【生白】想余昨日得罪侯爺，幸蒙三娘義重，向大帥求情，可算一個紅顏知己，後來相約，我今晚到來，比如有何見教呢？【旦白】

呂文成

聽我琵琶道來也，【滿江紅小曲】陌上少年最風流，緩裝輕裘，翩翩綺秀，怎得此身嫁與一生休。莫把多情累，恨悠悠，落花飛柳，自悲白頭，一曲琵琶，黃花比瘦，衾寒枕冷，願君憐紅袖。【生中板】花解語，一曲琵琶，訴出那求凰嘅節奏。莫非是，係我前生注就，又係我嘅福慧、福慧雙修。你重曾記得，試馬在春郊，我都係無心嚟插柳。忽然間，一聲留住，嗰種燕語與共鶯語。呢，我嗰陣時，見嬌你玉臉微羞，更重無言斂袖。重估話嫦娥月裏，走落武陵舟。最可憐，半月未通，被嗰個娘姨驚走。重估話餘有，花鈿一朵，【白】侯爺重話我偷嘅添呀，【接唱】嚇到我冷汗咁直流。真係好彩數，遇着你講明，你又將吾赦宥。若果為他嚟受過，都係為佢招尤。【旦接唱】今晚歡聚樓頭，感你非常意厚。惟有係，我一生戎馬，任你不識溫柔。我愛你，係磊落嘅英雄，更兼眉清目秀。更愛你，臨風瀟灑，你重舉止風流。我雖然，久歷風塵，也不是殘花敗柳。願郎君，若不嫌棄，與你早訂白頭。【生滾花】所謂名花無主，咁就今朝有。從此水晶簾下，我看姐你梳頭。

〔編者按〕

本段唱詞過錄自三、四十年代舊唱片，薛覺先、呂文成合唱。

19.《秦淮月》之《柳營相會》

【生丹鳳眼小曲】胡笳塞外，雁驚秋，牧馬聲嘶惹人愁，灑不盡相思血淚抛紅豆，恨不住天河遠隔幾重秋，【戀檀二流】長夜悠悠誰念王孫瘦，這江鄉堪腸斷，惆悵獨凝眸，望荒城伊人遠，野草蔓蔓，杜宇鵑鵑，怎得南潯煙岫，望秦淮個個煙花月，照遍瓊樓，暗消魂，寒風吹荒煙，鎖遠山，迷暗消魂，寒風吹透，越思越想，忍不住心酸眉皺，就把好夢來尋，放眉頭。【旦二王】桃葉渡頭，燕子磯前，秋水盈盈，虧我倚欄癡眺，珠淚兒多少，滴滿城邊月，長夜迢迢。【旦龍舟】走遍了千里迢迢，為郎憔悴淚飄飄，雁杳風高難把情絲斷略，又怕紅顏老去，故此悲咽愁鶯。【生二王】聽詳詞，教下淚，呢征人腸斷，空望着樓頭飛絮【士工慢板】泣訴杜鵑，出柳營，又只見一隻失羣飛燕，【生白】目下戒嚴時期，因何如此斗膽，不遵軍法，在此來唱歌呢下。【旦白】無錯，都為個個薄倖郎，呂雲飛將軍，將儂遺棄，所以我千辛萬苦，來到此處！可算癡心兒女負心郎咯掛。【生白】分明是明知故罵，你且來看看我是誰人。【旦白】唉吔，原來是你個狠心郎呀。【旦士工慢板】郎知否，李三娘，淚濕冰綃。【生禿頭中板】聽三娘說不盡相思，猶似錦江春怨，恨只恨干戈處處，至有遍地烽煙，嘆

262

中原亂紛紛，草莽英雄，只知縱橫割據，我呂雲飛提師塞外，怕到嬌你日夕牽情，我想醉月樓，幾許慘綠嘅王孫，夜夜飛觴醉宴，我早知到諧鴛鴦夢，何必苦苦共你相纏，因此我到妝樓忍痛題詞，就把柔情剪斷，唉三娘你你呀不如歸去，莫教冷落春宵。【旦三腳橙】醉月樓，知音少，郎別後，恨上心苗。倚欄杆，泣殘照，可憐鴛鴦枕上淚濕紅綃。

〔編者按〕

本段唱詞整理、過錄自一九四九年五月三十日《南洋商報》及一九七四年十一月十日《華僑日報》，以兩份報上的唱詞互補過錄而成。十三郎《後台好戲》（二七）談及《秦淮月》時，說「余所撰《丹鳳眼》新曲譜，薛覺先將之灌片，亦甚暢銷」。《丹鳳眼》是當時的新曲，值得重視。

20.《殘花落地紅》

【二王】美人自古如名將，白頭一例最堪傷，英雄末路本平常，養癰患在心頭上，到如今，留血賬，何日償，贏得老淚兩行空悲愴，國亡花落同是一般斷腸。

［編者按］

本段唱詞過錄自十三郎《後台好戲》（三），是《殘花落地紅》（即《天下第一關》二集）的部分唱詞，由陳錦棠主唱。

21. 《紫塞梅花》

【中板】故家雲樹今猶在，當年松柏早經災，霜鬢已隨晚節改，不堪回首舊樓台，無可奈何無可奈，愁看故舊上刑台。

【滾花】悵望雲山珠海，忍不住英雄熱淚滿襟懷，欲問何年還此刀兵血債，但願前死後繼那怕墓塚長埋，大丈夫慷慨臨刑何足怪，但得故人快意任君怎安排。

【故鄉吟】傷神念故鄉，早荒涼，台榭田園盡廢傷，今後歡場月，夜夜照愁腸，念征場，殺得人墮槍，迫得馬墮韁，雕弓頻響，鼓急漁陽，腥風冷透血衣裳，漢家陣中士氣壯，黯黯斜陽，誓保山河無恙。

［編者按］

本段唱詞過錄自十三郎《後台好戲》（四七），是《紫塞梅花》的部分唱詞。「中板」一段由廖俠懷主唱，「滾花」一段由新馬師曾主唱，「故鄉吟」一段由陳錦棠主唱。

22. 《黃浦月》

黃浦月，黃浦月，簫鼓樓頭情倍熱，萬方多難我還來，將帥聲嘶竭。

〔編者按〕

本段唱詞過錄自十三郎《小蘭齋主隨筆》（九），是《黃浦月》的部分唱詞。此劇由黃千歲、麥炳榮合演。

23. 《節義歌》

磨我劍，礪我槍，男兒身當為國殤，流我血，衛我疆，征夫血戰淚凝霜，城社有狐鼠，關塞有強梁，孤臣節烈死，義士不屈降，越王台下塚，離亂滄桑，忠烈長留萬古香。

〔編者按〕

本段唱詞過錄自十三郎《小蘭齋主隨筆》（二三），是《節義歌》一劇的插曲，據十三郎說：「全段曲詞，譜入新音樂，為戰時話劇寫作，只以陳子壯為粵人，故只在

粵北演出，後復以『節義歌』為名，改編粵劇，亦受歡迎。」此劇的話劇版本是《陳子壯》。《節義歌》則是同一個故事的粵劇版本。

24.《銀鎧半脂香》

【旦乙反流水南音】心切苦，苦悲酸，滿懷心事向誰言。往日恩情成嗟怨，看來天道太無端。天呀，總不與人方便，茫茫情海恨難填。【合轉訴頭】恨恨恨天下放無情劍呀，自嘆愁自怨呀，淚落涓涓。【哭相思】唉吧了蒼天呀，【生賽龍頭】情懷舊放牽，情思總未變，未變，心尤未變，怨天怨天，怨天空自怨天。【食天字轉下王下句】天朝胡此，儂絕不生憐。我本情長，何令愛卿生怨。況為紅顏沾恙，自當慰藉妝前。隱約微聞，悲聲淒怨。【旦哭相思】吧了天呀，【生士工花下句】忽聽聲聲淒怨，彈不盡一縷情絃。【旦哀感柔腸】本為憐卿相勉。【生撲燈蛾】香妹請莫悲，無用多淒怨。我本多情長，此生絕不變。惟望玉人身退恙，幸求康健早復原、早復原。【旦撲燈蛾】病懨懨，實心酸。賤體沾病危，何勞君相見。君身今比王孫貴，不比往日咁寒酸。蒙幸尊駕臨，何來咁賞面。但能君你凱旋歸，儂願病死也心願、也心願。【生花下句】唉卿難諒我，好比啞口黃連呀。卿罷卿，我倆

266

久抱情投，那敢妄存榮顯。【旦接花下句】估道男兒薄倖，並非虛言。【中板】想我梅暗香，今日大錯鑄成，只怨嗟生命蹇。當日只為愛情所誤，至使抱恨綿綿。儂切思，回溯前情不應憐才買劍，好比從天降下，痛割心絃。到而今，好比故劍重逢，【花】真係相見爭如不見呀。【生花下句】佢難明我肺腑，難怪佢滿腹疑團。【木魚】卿何多怨，暗自凄酸。想我昭仁本性，並無棄諾前緣。感受嬌你深恩，並無良心盡斂。不過為代你兄征戰，未敢把真相揭穿。誰料君皇，【二王】賜我與皇姑成婚眷，我心難如願，至有到訪，你妝前。底事言明，望求愛卿體念，你當回朝請願。【生接】但得卿能體諒，我當請願君前。【旦口古】唉君呀，恐怕請願君皇，未必能如所願。又怕觸皇皇動怒，豈不是罪大彌天。【生接口古】噯我既愛妹情深何懼森嚴法典。倘若君皇不諒，我惟有棄職私潛。【旦快中板】好好好但得郎心情不變，癡心如許喜難言。色舞眉飛，【花】感覺精神好轉，【生花】妹能精神恢復，我也甚可安然。還請休養牙床，免被寒風沾染。【旦下句】君呀若得佳音報聘，請你早備歸旋呀。

〔編者按〕
本段唱詞過錄自一九四九年四月二十四日的《南洋商報》，原報曲題作「銀凱伴脂

25.《燕歸人未歸》

【反線二王】清明節，鶯聲切，舊時已隨雲去了，幾多情，無處說，落花如夢，似水流年。愁莫遣，恨熬煎，何堪姻緣千里牽，絲絲楊柳天邊一線。影裏人，海濱見，玉容憔悴暗自憐，為覓封侯夫去遠，祈續今生未了前緣。

[編者按]

本段唱詞過錄自十三郎《小蘭齋主隨筆》（五），是《燕歸人未歸》的部分唱詞，是千里駒的唱段。據《浮生浪墨》（一九）所記，「清明節，鶯聲切，舊時已隨雲去了，幾多情，無處說，落花如夢，似水流年」一截是十三郎胞姊江畹徵口授的佳句。一九七四年十二月「大龍鳳劇團」十八週年紀念，《燕歸人未歸》由劉月峰參訂、潘一帆改編，再次搬演。

香」，今據十三郎在《後台好戲》（三三）的回憶，改訂為「銀鎧半脂香」。上曲題後另有「又名《女兒香》」的說明，諒誤，《銀鎧半脂香》是《女兒香》的另一個改編版本。

《南洋商報》的另一

26.《斷腸詞》

人生何處不斷腸，帳下悲歌塞上霜。人生何處不斷腸，花褪嬌香月減光。人生何處不斷腸，紅樓幻化夢西廂。人生何處不斷腸，淚盡鮫人竹染霜。

[編者按]

本段唱詞過錄自七十年代的《今樂府詞譜》，是十三郎三十年代的作品。此曲十三郎作詞，梁以忠製譜，張玉京獨唱；是電影《廣州三日屠城記》（一九三七年香港首映）的插曲。

小蘭齋劇作總目提要

朱少璋 整理

凡例

1. 本卷蒐集、整理南海十三郎的劇作目錄，經綜合整理，得一百零一個劇目。

2. 編者盡可能為各劇目補上劇情提要，提要內容參考舊報、舊雜誌、演出宣傳單張、《粵劇大辭典》、《粵劇劇目綱要》、《廣州大典》、《香港戲曲通訊》、《小蘭齋雜記》以及香港電影資料館、戲曲資料中心公開的資料綜合寫成。

3. 本卷一百零一個劇目分為「舞台劇本類」與「電影劇本類」。

4. 各劇目編次按劇目首字筆畫（遞增）為排序原則。

5. 本卷插圖乃編者所加。

270

1.《七十二銅城》（上卷）

「義擎天」首演，十三郎以法國雨果之《歐羅尼》改編為粵劇。本事：

劇中敍俠盜歐羅尼，本有一愛人，為犯法而逃入一少年將官府第，收在其祖先像內，俠盜感恩，誓為將官所用，時國土七十二銅城，次第失陷，元帥之女斥將官懦弱，乃贈旗軍士，以新戰死為榮，將官乃懦夫立志，得俠盜殉國，重復七十二銅城，與元帥之女，相好如初，而俠盜之愛人，為記殉國英雄，終身不嫁，梵經貝葉，矢志清修。

2.《七十二銅城》（下卷）

「覺先聲」短期班「覺先劇團」首演，又名「銅城金粉盜」。本事：劇中以薛覺先飾小沙彌，不為美色所惑，其師迫作金粉盜，薛亦潔身自守，得皇妃帶入宮中，扮作宮婢，而事洩為皇帝葉弗弱令將軍陳錦棠審明薛之身

世，知為殉戰將士之遺孤，乃令其從軍，因得宮女之勉勵，立功報國。

3.《八陣圖》

「興中華」首演。本事：演先主興兵為關羽復仇、書生拜大將、火燒連環營、白帝城託孤、陸遜被困八陣圖、孫夫人祭江殉夫。

4.《十八年馬上王》

十三郎授意，莫志祥編劇，演趙匡胤事蹟。

5.《女兒香》

「覺先聲」短期班「覺先劇團」首演，馮志芬助撰間場；又名「雪擁藍關」。本事：魏昭仁欠債受舅父奚落，欲賣家傳寶劍還債，偶遇梅暗香買劍。梅暗香本為宦門女兒，其兄逃軍，乃喬妝男子，效花木蘭事蹟，惟助就一刻苦子弟魏昭仁在陣上立功，以己身為女子，有委身事魏昭仁之意，

而昭仁則因郡主招親，竟負義另娶，並誣暗香以女混男，柳營滅跡，天子追責，而暗香之知己溫明奇，力陳戰績，求天子免暗香之罪，後暗香之母病重，暗香求明奇請昭仁歸慰其母，勿說婚姻破裂，俾其母死得安心，而昭仁過府，暗香母促婚，昭仁乃直白己婚郡主，暗香不過自作多情，已為郡馬爺身分，看小暗香，其母以女受欺，大慟而亡，時適敵兵入寇，昭仁命出奉征，不敵，暗香帶孝提師，力退敵人，昭仁戰死。

6. 《女兒香》（續集）

「海珠劇團」首演，上演廣告見一九三八年的《南中報晚刊》，劇情未詳。

7. 《五代殘唐》

「勝利年」首演。本事：後唐莊宗本為英明帝主，獨寵曹妃及重用曹道人，誤殺十三太保李存孝，又耽於酒色，扮美人在深宮演戲，朝綱不振，當唐莊宗李存勗在宮中演劇宴樂，而契丹稱兵侵犯，宮中告急，天子蒙塵，夜奔破廟，幸得其兄李嗣源解圍，戰退契丹。後李存勗自悔荒淫，讓

香如故——南海十三郎戲曲片羽

273

位其兄李嗣源，天下始定。

8.《天下第一關》（第一集）

「大江南」首演，又名「明宮英烈傳」。本事：劇情取材於明末愛國史蹟，由袁崇煥、毛文龍寫至吳三桂，以崇禎帝不納陳圓圓，及田畹以陳圓圓贈吳三桂，圓圓勉三桂出關禦敵，勿戀兒女私情，及後李闖入京，費貞娥刺虎。

9.《天下第一關》（第二集）

「大江南」首演，又名「殘花落地紅」。本事：吳三桂為陳圓圓所規勸，反清復明，然已垂老，在襄陽中箭。

10.《天下賤丈夫》

「大羅天」首演，劇情未詳。

11. 《天涯歌女》

「義擎天」首演，改編自雨果的作品，劇情未詳。

12. 《太平天國》

「興中華」首演。本事：太平天國南京定都，以至石達開率五萬軍入川，曾國荃招降，石達開不屈，拚與死戰，曾國荃畏其勇，不敢擋其鋒，石達開乃得據守川中，終不降清。

13. 《孔雀東南飛》

「新春秋」首演，劇情未詳，或與同名古詩的主題相類，寫婆媳不和而引致夫妻離異的悲劇。

14. 《引情香》

「覺先聲」首演。本事：蘇文間及蘇妙香兄妹奉娘娘懿旨，帶同「妙法

真香」及「戒定真香」分別往妙法寺及散花庵進香，二人於十字坡前暫別。

散花庵住持塵空老尼向同門阿來訴說身世，憶起舊情人陳洪始亂終棄，她憤而出家，豈料自己原來已懷有身孕，幸得老師傅容許母子二人寄居於散花庵。散花庵本禁男子，塵空為掩人耳目，一直將兒子當作女兒撫養，但感他已年屆十六，不應終生拜佛，希望他改換男裝，上京應考「女試」，並替她向當朝大司馬陳洪報仇。妙香為解元欽差，奉命抵散花庵建立水陸超幽，誦經禮佛，並暫居庵內杏花軒。陳妙女於圓明軒弄琴，塵空慌忙步進，向「她」坦言身世，希望「她」赴考女試。妙女知悉師傅竟是親娘，決心代娘出氣。妙香聞妙女琴聲美妙，特往圓明軒贈「她」珍貴之「異香」。妙女謂自己帶髮修行，以歷塵寰，並弄琴自慰，以待機緣。妙香感妙女乃女中居士，欲與「她」結義金蘭，二人原來同年同日出生，不禁惺惺相惜。

幻香族朝臣以醜為美，女皇意迷自覺貌醜，帶魁星面具方敢上朝。她路經妙法寺，聞敬佛之香，恍似其國寶名香，惜搜寺不獲餘香，妙香未見文間回返十字坡，到妙法寺亦查探不果，天時亦已晚，遂與妙女寄宿寺中。妙香恐尋兒不果，故深夜叫醒妙女，以圖對策。二人初起口舌之爭，後釋前嫌，二人戲言願來世以燒香為誓，共結駕盟。妙女將異香製香珠一串，以留紀念。潛心和尚黑夜持刀劫走妙香，妙女護花不果，惟有徐圖後計。

15. 《心聲淚影》

「覺先聲」首演。本事：呂惠民有子女各一，女名秋痕。惠民臨終託

色迷、香迷與文間趕到，只見斷頭之香，妙女隨使官回朝，文間往尋妙香。塵空向意迷獻上妙女所藏之異香，意迷大喜，封妙香為侍臣，隨她遠遊上邦，並着香迷暫理國政。意迷便裝出行，知妙女原為男兒身。潛心押妙香至山林之中，妙女攔途截救，與文間盡殺奸僧。塵空怨恨丈夫無情，又思念妙女，願他早日成家。塵空立刻收拾行裝往幻香府相見。妙女來信，謂陳洪不久成一殿之臣，着塵空與阿來立刻收拾行裝往幻香府相見。妙女來信，謂陳洪不久成一殿之臣，着塵空獲封幻香才女。妙女因作幻香賦，被封幻香仙子。意迷知妙女是美少年，有意追求，惜妙女不認自己為男兒，她又知悉妙女與妙香情投意合，心生妒意。文間向妙女表白，妙女心生一計，訛言意迷鍾情於他，建議文間向她求婚。阿來得悉陳洪往分香榭避暑，速向塵空報訊。妙香原為分香榭主人，自嘆妙女撲朔迷離，心存異心，閉門不見。妙女改回男子裝扮，到樓前將香珠焚化，望妙香回念引情之香。塵空趕至，陳洪當場認錯。文間、意迷巧結姻緣；妙香感妙女真心，二人終和好如初。

孤於表弟張子良，張因而攜秋痕回家。子良存心奪家產，極為贊成，但秋痕與秦慕玉相戀，乃以父服未滿為辭，不允玉成之親事。中秋之夜，秋痕與慕玉在園中訴情，為子良所見，立心破其好事，逼秋痕絕慕玉，否則下逐客令，秋痕不敢違，而內心甚苦。慕玉落第，客中得病，幸女俠崔冰心仗義多情，但慕玉不願移愛，返鄉復遇秋痕，秋痕囑夫婿早封侯。慕玉再次赴試，一舉成名。上元赴宮宴，見一宮人面善，原來即崔冰心。冰心幼長胡邦，因奸黨勾結韃靼侵宋，欲使冰心深宮行刺，被慕玉知其情。是時奸黨正欲施毒手，冰心為慕玉言詞所感動，反戈轉向，一死殉情，慕玉殺奸黨，得功封侯。秋痕孝服已滿期，子良復逼婚。幸張成知秋痕不愛己，為成人好事，贈川資讓秋痕上京。慕玉急返故里，而秋痕已去，玉成過訪乃知原因，遂立意四處訪尋。秋痕中途暫駐，慕玉泛舟至此，夫妻相會。

16. 《火燒連營七百里》

《粵劇劇目綱要》記此劇由靚少佳、郎筠玉主演，未知是否首演者。

本事：東吳孫權用呂蒙奪回荊州。劉備痛義弟關羽遇害，立誓滅吳雪恨，

278

並通知張飛起兵伐吳。時張飛因下令趕製白旗白甲，為限太嚴，為部將范疆、張達所害，獻首於孫權。劉備聞訊愈增痛恨，乃命關興、張苞掛孝為先鋒；大軍所至處，勢如破竹。時東吳儒將陸遜懷才不遇，屈居家中。蜀兵壓境，孫權命陸遜過邦緩和局勢，陸遜押范疆至漢營獻與劉備，乘機默察蜀陣後回關。闞澤力薦遜為大將，孫權從之，率用火攻敗劉備於號亭，火燒連營七百里。趙雲奉孔明之命趕至救劉備脫險，退守白帝城。陸遜追至魚腹浦，為八陣圖所困，被王承彥救脫險。班師回朝，大宴於柴桑口。孫夫人聞劉備死於白帝城，痛不欲生，力斥陸遜，反為陸遜直言譏諷，乃投江而死。此劇疑即十三郎編撰的《八陣圖》。

17.《仙境曇花》

劇本未完成，據一九五九年十二月二十一日報上〈十三郎再編劇新作《仙境曇花》〉的報導：南海十三郎在住院末期，已開始着手編寫一齣粵劇，迄今已寫了數千字，暫定名為「仙境曇花」。據說，該劇如果寫成，即使不易搬上粵劇舞台，他打算有機會拍成電影。說起南海十三郎編寫的緣起，倒頗有趣味。據說，當他的病將近痊癒的時候，有一次他接受了電療手術

以後，突然大有所悟，問人家：為何別的病人有人來探，卻沒有人來探他。院方人員問他，如果有人來探你，問你是甚麼名字時你怎樣回答，他馬上說：我叫南海十三郎。他入院時用的名字，是江譽球，同處的人都不知道他是南海十三郎，聽到他這麼一說，不禁大為驚訝。就三言兩語的叫他編個劇本，在聖誕節演出。他立即應允下來。當每段寫成後，旁人馬上取去傳閱，有的唱，有的唸，還有人把它翻譯成英文。據說，他寫這個劇本時，一支不到三吋長的鉛筆。自後他就寫起來。

《仙境雲花》開場是一羣羊，有一對夫妻對唱而出，男的叫張緒，女的叫袁因；不久女兒張媚英出場，一個叫陳偉光的男子和她相戀，後來來了一個外國和尚，也愛上女子，兩人打起來，此時，有強盜劫羊，張緒夫婦大叫，兩人各抱目的往打強盜，這時又來了一個叫孟聿修的男子，也加入戰團，與強盜廝殺。後來就演成了四角戀愛。據南海十三郎表示，該劇寓有深意，劇中人的名字都有寓意或諧音在內。

18. 《半生脂粉奴》

「覺先聲」短期班「覺先劇團」首演，馮志芬助撰間場，唐滌生的《大

地晨鐘》（電影）即改編自此劇。本事：一公子哥兒，半生作脂粉奴，以善音樂美術，喜為歌女撰曲繪像，適秦淮河有怨婦，其夫在前線，彼賣歌養育家姑，公子以其人可敬，為繪一像並贈以《秦淮晚》一曲，事為公子之父所知，責子迷於女色，時外患方亟，父令子從軍，期以戰勝立功，即與表妹完婚，公子在軍中，奉命入敵後探取敵方形勢，適怨婦賣歌於敵陣前，以色惑敵帥，盜其形圖贈公子，為敵所覺，挖其目使成盲婦，而公子率軍破敵，立功後歸與表妹成婚之夕，正盲婦唱《秦淮晚》售歌之時，公子感其助己立功，大慟，贈以金，使與家姑夫婿重聚。《粵劇劇目綱要》記此劇的編者是薛覺先及唐雪卿，劇情與十三郎所述略有不同：藝人趙今勵往秦淮河憑弔，淪落名妓絳雲也在此高歌一曲，度曲者巧遇作曲人，原來是今勵所作之曲，兩人相見，一夜纏綿。今勵原與淑女謝素紈戀愛，及與絳雲相好，而今勵反而不忍使淪落之絳雲傷心，於是長伴絳雲而終。參看不惜毀容，遂招來許多煩惱。絳雲為使今勵忘情於己，成全別人好事，

一九三六年二月二十一日「覺先聲」的演出宣傳單張，在「夜演《半生脂粉奴》」後，有「唐雪卿構（思？）」及「南海十三郎撰曲」的記錄，估計《粵劇劇目綱要》所記的版本可能是經唐雪卿參訂的版本。其實早在一九三五年八月，專門報導梨園消息的《優游》雜誌亦有提及由唐雪卿新編的《半世脂粉

奴》（這很可能就是《半生脂粉奴》）。同期雜誌另一篇報導又說，是時唐雪

卿為覺先劇團新編之新戲，在編定劇情場口後，都轉託由十三郎組辦的「江

南編劇社」為新劇撰寫所有曲白；如此看來，《半生脂粉奴》的劇情很可能

是由唐雪卿構思，而唱詞口白則由十三郎編撰。

19. 《去年今夕》

「萬年青」首演，劇情未詳。十三郎在《小蘭齋主隨筆》（九）提及此劇

唱段，有「描寫將帥未曾心灰，喚起抗戰精神」之語，估計劇情或與國仇家

恨有關。

20. 《古塔可憐宵》

「義擎天」首演，據十三郎《後台好戲》（三四）所記，此劇為愛國劇本；

劇情未詳。十三郎對此劇的評價是：「惟靚少鳳生成矮小，演此壯烈劇，

身分不合，故《古塔可憐宵》一劇，並未成功。」

21.《平安是福》

「覺先聲」首演。本事：徐雪鴻屢試不第，心灰意冷，其妻林玉清憫其遇，易男裝，冒雪鴻之名赴考，果然得中狀元。左相樊謀之子漢英與清同科，不甘在玉清之下，奏知春花女王，謂玉清舉動如女子，文不肖其人，女王疑信參半。事為雪鴻所聞，恐對其妻不利，乃化裝入宮，為玉清作證。女王為了愛才，留雪鴻於宮中為宮娥教讀，而對玉清則款款通情，玉清時刻防範。雪鴻入宮後，被安定王叔所見，驚為天人，追求甚力，女王也追求玉清，弄出許多笑話，結果雪鴻夫妻事洩，各討一場沒趣。

22.《平戎帳下歌》

「勝利年」首演。本事：一歌女早為敵人收買，作漢奸刺探軍情，新馬師曾飾一名將，早憐歌女遭遇，惟不知其為敵人奸細，而歌女志在查探元帥陳錦棠之機密，藉新馬師曾之介，得近陳錦棠，且愛陳錦棠之元帥地位，但又恐為其窺破底蘊，而陳錦棠已窺出其端倪，乘機刺探敵帥侵略之計劃，而當時監軍廖俠懷不諒，力陳陳錦棠、新馬師曾迷於女色，恐誤大

計，並囑其妹接近陳錦棠，破壞其與歌女感情。其時敵兵攻至，陳錦棠陷

於敵陣，惟死戰不降，並以忠烈之情打動歌女，助其突圍，新馬師曾亦領

兵馳救，陳錦棠始能脫險，其時朝廷以陳錦棠近女色而誤軍機，着其入獄

審訊，新馬師曾力救元帥，與監軍廖俠懷爭辯，陳錦棠亦向歌女直白並非

愛彼，實則刺探敵方軍機，並對廖俠懷之妹表明並無情愛，何

以家為，卒受朝廷之令，戴罪立功，而歌女及廖妹均以大義所在，捨愛情

而為國，助陳錦棠建功。

23.《白虎戲玄壇》（上集）

「興中華」首演，又名「怒奪金交椅」。本事：內容仿《蘇武牧羊》及《四

郎回營》排場，曾三多飾一黑面老將，與異邦公主聯婚，產下一子（白玉堂

飾），逃返故國，及其子長大，反為異邦出戰，擄去本邦公主，怒奪曾三多

之金交椅，其後幾經曲折，父子釋嫌，白玉堂反戈為國，戰勝異邦，與本

邦公主成婚。

24. 《白虎戲玄壇》（下集）

「興中華」首演，又名「燕市鐵蹄紅」。本事：描述白玉堂為漢族間諜，被敵人所執，得一女間諜相助，不認父母，設法逃脫，而敵人殘暴，須白玉堂親殺其父母於監獄，方肯置信，白無奈，而其父母不欲誤子前途，自殺於獄中，葬於荒墳，白玉堂表演偷祭一幕，誓為國家復仇雪恨，卒賴女間諜之助，毒斃敵帥，盜得軍令，與女間諜逃出敵區，投身軍伍，與敵大戰結局。

25. 《伏姜維》

「錦添花」首演。本事：孔明北伐、六出祁山故事，以李海泉飾孔明、陳錦棠飾姜維、關影憐飾姜妻、譚秀珍飾姜母、盧海天飾趙雲，以收姜維起至空城計止，此劇多仿照北劇排場。

26. 《甘鳳池與年羹堯》

「興中華」首演，十三郎《梨園趣談》（四五）中劇名為「年羹堯與甘鳳

池」，據當年演出的宣傳單張則為「甘鳳池與年羹堯」。本事：漢人年羹堯，為清帝所用，組「血滴子」黨羽，壓制漢人，時與年羹堯對立者，為甘鳳池與呂四娘，寄身武俠，以反清復明為己志，而年羹堯自恃功高，不納甘鳳池規勸，其後招清廷之忌，一夜連降十八級官職，卒至賜死。

27.《江南廿四橋》

「新生活」首演，十三郎在《小蘭齋主隨筆》（六）提及此劇：「寫一文武超凡之壯士，戀一傾城傾國之孀婦，不顧江山愛美人，美女如雲，莎翁詩句，一見鍾情，不以賣腰紅粉為賤，而輕抱琵琶，與駕鴦把臂，人間韻事，活現紅氍，至吹簫引鳳，原為鬚眉雅事，余以巾幗弄鳳簫，斯真雌雄莫辨。」又《小蘭齋主隨筆》（四五）：「玉人吹簫，江山飄搖，風流花落，孀婦貨腰，尚抱琵琶，寓意譏諷一般手抱琵琶過別朝之失節者。」劇情大概，可知一二。查一九五九年八月八日香港《大公報》有專文介紹由「大龍鳳」劇團搬演的《花落江南廿四橋》的故事情節。《大公報》上的這段介紹說《花落江南廿四橋》就是改編自十三郎的《江南廿四橋》，而且「橋段」是「差不多」。查香港中文大學的戲曲資料中心亦藏潘一帆《花落江南廿四橋》的

一帆的「花落江南廿四橋」，飾具角色分配如下：
段鳳女飾衛花慈、陳錦棠飾天保、林家聲飾衛玉成、李香琴飾衛玉娥、白駒瑰飾巫氏、梁醒波、余惠芬飾平小麥，尹飛燕飾色大姐，李奇飾崔顯巫婆。

「花落江南廿四橋」是節録潘一帆所寫的「江南廿四橋」，窩不多，其間加添了些關鍵場面，遂合香港人觀賞之生活。大戶人家衛花慈，正一老向風洗，迷戀齊衛花慈，寫了助乃弟成材，只得强顏對着一串花慈相贈。

綠林出身的衛天保，知衛花慈有一鳥名叫衛玉娥，乃强奪之。衛天保雖身屬綠林，但深明大義，有味相思慮。天保新知衛花慈無意愛着有間繫之誼，楊玉娥相愛親熱...

一九五九年八月八日
香港《大公報》文章
第二段提及潘一帆改
編十三郎的《江南廿
四橋》成《花落江南
廿四橋》。惟文中説
《江南廿四橋》是「薛
覺先、陳錦棠的拿手
戲」則未符事實。《江
南廿四橋》是十三郎
為「新生活」編撰的
作品，「新生活」劇團
由武生靚次伯、小武
陳錦棠、花旦李翠芳
袁仕驤、小生黎芙珊
及丑生李海泉等人組
成；薛覺先並非劇團
中人。

劇本，資料中心提供的劇情本事如下，過錄以供參考：衛花愁在青樓賣藝以供養弟郎衛玉成，衛玉成與楊天保之妹玉娥已到論婚之時，花愁將魯貴客所送之珠寶予弟作聘禮，天保自愧家窮，決定盜之贈妹作嫁妝。天保來到青樓巧遇花愁，說出為妹作賊之苦，花愁有同是天涯之悲，乃將魯貴客所送金飾贈予天保，成婚之日，魯貴客亦來道賀，見兩家禮物都出自魯家，笑這是父子成婚，衛玉成始知姐為青樓女，氣憤出走。戰禍四起，魯家被洗劫一空，大鵬從戎為國，楊天保與衛花愁成婚，花愁賣唱持家，有一浪蕩子巫壽暗戀花愁，冒寫二人通姦情書，命丫環交予天保，天保氣走，巫壽調戲花愁，與花愁糾纏之際，誤殺天保之妹玉娥，巫壽買通師爺狀告花愁殺人。天保出走後與大鵬、玉成分別救駕有功，封官回鄉，會審花愁殺人一案，最後幸有丫環手持玉娥死前血書一封，真相大白，花愁脫冤，與弟重逢，與天保重續前緣。

28.《血染銅宮》（第一本）

「玉堂春」首演，又名「兵諫情仇」。本事：未央宮斬韓信，仿照北劇麒麟童、陳鶴峰師徒所演之《月下追賢》、《鐘鼓樓斬韓信》排場。

一九三七年十二月二十二日香港《華字日報》。
「錦添花」搬演三卷《血染銅宮》

29. 《血染銅宮》（第二、三本）

「新生活」首演。本事：漢呂后忌才，惠帝登台，蕭何亦入獄，趙王如意之忠於社稷，雖遭呂嫁禍，仍不忘創業艱難，請兵出塞外，平定匈奴，功閣諫君，善視忠臣。

30. 《吳三桂》

電台歌劇，未演，劇情未詳。十三郎在《浮生浪墨》（一○一）提及此劇：「近年余既輟編粵劇，即甚少撰寫粵曲，兩年前在電台工作，余費三月精神，編撰一播音粵語歌劇《吳三桂》，然以物色歌唱名家困難，而不久余亦離開電台，該劇遂未播出，余為惋惜。」

31. 《赤馬雲鬃》

授意「太平劇團」搬演，惟沒有正式上演，此劇原意寫呂布之名馬美人，赤兔貂蟬，側重司徒王允誅奸，馬師曾則另以一套電影《一騎紅塵》改

為《赤馬雲鬟》，與十三郎原意大不相同。

32. 《夜盜紅綃》

「覺先聲」首演，劇情未詳，茲據現存唱片的唱段推測，估計是搬演唐人傳奇中有關紅綃與崔生的故事。「盜紅綃」又即「崑崙奴」，故事說一大員家中歌姬紅綃，為崔生侍宴時，產生愛慕之情，臨別以手勢為號，暗約崔生。崔生回去後不明其意，家中崑崙奴以智慧解破紅綃手勢，並幫助崔生從府中盜出紅綃。現存唱片的唱段由薛覺先、千里駒主唱，薛覺先飾崑崙奴，千里駒飾紅綃。十三郎在《梨園二三事》中說：「《明珠煎茶記》和《夜盜紅綃》有點類似，是描寫義士古押衙勇救無雙事蹟，現在留存那句『義士今無古押衙，問君何號竟無雙』，便是該劇的描寫。」

33. 《孟母斷機》

大埔佛教大光學校首演，短劇，以孟母斷機教子的歷史故事為題材。

34. 《孤城血淚花》

此劇可能由「覺先聲」首演。十三郎在《後台好戲》（三七）說中央戲院主人吳伯陶邀請他編一部愛國劇本，即《孤城血淚花》，劇情未詳。

35. 《明宮英烈傳》（三本）

「錦添花」首演。本事：袁崇煥盡忠反為奸臣所害，錯用毛文龍，以至關外不靖，然部屬白宗萱、吳三桂均屬一時勇將，可拒清兵，白宗萱捨妻出戰，被圍不降，卒至戰死，其遺孤一女，得費姓宮監撫育，後即烈女費貞娥，而吳三桂亦與陳圓圓相戀，大義所驅，出關拒敵，而賊匪李闖，不顧外侮，乘明軍精銳在關內，謀奪天下，崇禎帝煤山自縊，費貞娥刺虎，李闖復奪陳圓圓，以至吳三桂衝冠一怒，引清兵入關，鑄成大錯，後圓圓在雲南勸三桂反清復明，而三桂已老，漢奸末路，三藩之亂亦敗。

36. 《易水寒》

「錦鳳屏」首演，十三郎授意靚少鳳，編劇者未詳，劇情為荊軻刺秦皇。

37.《花市》

「覺先聲」短期班「覺先劇團」首演，馮志芬助撰間場。本事：以《山查子》詞「去年元夜時，花市燈如晝。月上柳梢頭，人約黃昏後。今年元夜時，月與花依舊。不見去年人，淚灑青衫袖」作劇情，鍾卓芳演男扮女裝，與薛合演探花與榜眼，原是一雙有情人。半日安飾一富翁吝財而迷於女色，卒為一名妓女扮男裝感化，捐輸報國。據一九三五年八月《優游》雜誌報導，《花市》為「越夕」所編，惟「越夕」未詳何人。

38.《花債何時了》

「勝光明」首演，又名「分香還血債」，劇情未詳。

39.《花落春歸去》

「義擎天」首演，女弟子阮惜梨助編其中一場。本事：徐氏為解前丈夫欠將軍陳無德之債，設計誆騙其女林秀蘭之愛侶汪嘯儔寫絕情詩，逼女嫁

陳無德之呆子宗祺。秀蘭不知嘯儔苦心，責其薄倖，遂嫁宗祺。婚夕，嘯儔偕書友劉普明、妹麗嫻前往鬧新房。普明不知內因，亦認嘯儔寡情，麗嫻欲代兄剖白，嘯儔不想再傷秀蘭之心，不允。時元帥趙干城為平番邦之亂，徵調無德父子及嘯儔等參戰。三年後，無德因侵吞軍糧被干城責打，懷恨在心，便密通番兵。干城被困，幸嘯儔解圍，全軍才免覆沒。干城知無德賣國，下令嘯儔、雄飛逮捕無德家屬。嘯儔不忍秀蘭慘受牽連，通知秀蘭先逃，秀蘭明白嘯儔苦心，但又不願累嘯儔，終隨雄飛歸案。嘯儔為着秀蘭，往求普明設計，普明誤會，冷語氣走嘯儔。及後麗嫻（已與普明結婚）向普明解釋，才知怪錯好人，急去救秀蘭。當無德父子伏誅，秀蘭亦與幼子等候處決時，嘯儔、普明先後趕到，救起秀蘭母子。嘯儔與秀蘭得重相聚，但已花落春歸去，人事皆非。

40. 《青衿淚》

「勝利年」首演，岳清的《烽火梨園》有一九四一年「勝利年」的演出廣告，內有十三郎的《青衿淚》與《五代殘唐》，兩劇均注明為「江楓先生血淚傑作」。本事：桃源村內有老農余自樂者，躬耕積累，衣食無憂。長子

294

家駒，負才名；次女家香，甚為美麗；少子家雄，長得英俊；一方之內，皆慕余氏一家之名。邑有金玉堂者，才冠遠近，與家香私下定情，而金玉堂之父，乃是當地縣宰，為人十分不仁。時有盜寇作亂，縣宰竟不戰而降──餘下情節未詳。

41. 《南宋忠烈傳》

戰時曲江伶人首演，或為「捷聲粵劇社」，此劇改編自十三郎的《萬世才人》。本事：宋末謝枋得為降臣留夢炎弟子，宋敗於元，枋得不降，自稱大宋遺民，二子安之、定之逃去從軍，以與元兵抗，枋得母病，其妻斷髮換資療治，枋得故舊文天祥，亦曾得枋得援助，又以受傷得枋之外嫁女醫治創痕，重返陣中，枋得以開罪於張弘範，搗亂其家，以至枋得母驚亡，又被元兵劫棺，枋得被執，以不肯降，遣送至燕京，其妻女躍橋而死，其子安之、定之仍與元兵苦戰，枋得成仁就義，至死不屈。

「覺先聲」首演，十三郎《後台好戲》（三五）講及此劇本事：劇情敘述一將士（薛覺先先飾）陣上受傷，遺書給其妹，必嫁能為彼復仇之男子，黃千歲帶書歸見其妹（薛覺先後飾），此場薛覺先表演擔水桶走圓台之絕技，及悉其兄陣亡，決身上前線，繼兄遺志，其妹尚有愛人廖俠懷、白駒榮，均投筆從戎，在軍中互助，以殺敵為己志，絕不因情生妒，薛覺先更扮作歌女，深入敵後，效昭君出塞，廖俠懷、白駒榮、黃千歲均入敵後營，救薛覺先，與敵鬥智鬥勇，大破敵陣，而薛以三人皆為兄弟復仇，故不嫁任何一位，永成知己。《粵劇劇目綱要》所記的劇情則有出入：趙玉良、許惠宣和白絳郎均愛交際花白玫瑰，而玫瑰則獨鍾玉良。胡虜進犯，三人爭護送玫瑰入關，玉良託惠宣攜玫瑰回家，而玫瑰到許家，與惠宣之父許金城私通，而惠宣尚未知。關外玉良戰死，臨死將玫瑰託於白絳郎，絳郎至許家，知玫瑰已為金城所有，遷怒於惠宣，斥其背義，惠宣茫然無可辯。絳郎愛玉良之妹如玉，適惠宣也訪如玉，為絳郎所見，忿然拂袖而去。惠宣和如玉騙金城之財富以為軍需，我軍士氣大振，破胡虜，而戰中絳郎、惠宣皆負傷，金城追至，良心自責，向絳郎解釋前因，事始大白。

43.《幽香冷處濃》

「覺先聲」短期班「覺先劇團」首演，十三郎《後台好戲》（三二）中說
此劇「力主抗戰」，《粵劇劇目綱要》以「白虹編劇社」為此劇編者，並提供
本事：天方國王叔作亂，京陷帝奔，超勇親王有病，不能提兵禦敵，只得
扶其愛人紅紅逃難，又於亂軍中失散。時有建威將軍招集殘兵圖復國，惟
糧餉無着，超勇親王乃冒險改易女裝回京，向富戶金源求助，金妻極妒，
見超勇親王乃女人，疑其誘惑金源，乃處處防範，後發現親王實雄非雌，
則多方向他挑逗，親王不為所動。時紅復返京城，金源見其貌美，因帶其
回家，無意中與親王相遇，乃生誤會。後親王與紅紅設計盜得金源家財，
以供軍餉，掃除叛逆，光復河山。

44.《春思落誰多》

「覺先聲」短期班「覺先劇團」首演，十三郎《後台好戲》（三二）中說
此劇「力主抗戰」，《粵劇劇目綱要》則沒有編者的記錄，只提供本事：老將
趙國梁被桃色女間諜花影恨所迷，弄到身敗名裂，復被國法所制裁，全家

香如故──南海十三郎戲曲片羽

297

受害。他的兒子趙志剛改扮女裝，投奔異國，到女間諜花影恨家中。這時花影恨正在懺悔其生平罪孽，她雖然識破志剛是個假女兒，但不忍將他加害，而且和他產生了愛情，終於跟隨志剛出走。後來志剛明白了花影恨原來就是殺父仇人，忿然將她殺死。

45. 《毒霧罩梨花》

「玉堂春」首演。現藏佛山市博物館的鉛印本劇本（粵曲研究社出版），說明是「玉堂春首本」，據一九八二年一月十六日《星島日報》「戲台上下」專欄則說此劇是十三郎為《錦添花》編撰的。查一九三四年十三郎自組以陳錦棠為首的「大江南劇團」，惟不久即因虧蝕太多而改組為「新宇宙劇團」，亦苦無盈餘，陳錦棠乃另組「玉堂春」，《毒霧罩梨花》應編於此時。此劇共十五場，具體劇情未詳。

46. 《洪宣嬌》

以關德興為首的前線粵劇團首演。本事：太平天國內爭，以至潰敗，

而石達開並不爭功，獨率兵入川，以抗清兵，劇中寫韋昌輝之橫暴，石達開全家蒙難，妻死子亡，仍忠於太平天國，與清兵對抗，賴洪宣嬌之助得以引兵入川。

47.
《紅俠》

「錦添花」首演。本事：明室既亡，義士不甘降清，屠狗之輩，流為俠盜，紅俠本忠臣之後，其未婚妻從呂四娘學劍術，無意中與紅俠重逢，救遺民父女夫婦於奴役中，嘯聚起義，與血滴子鬥劍，清室雖強，而紅俠夫婦不畏侵略者強悍，集明室遺臣，誓不降清，迫至清室避其勢，不敢壓迫遺民。

48.
《紅粉金戈》

「覺先聲」首演，《粵劇劇目綱要》記此劇為黎鳳緣、十三郎合編。本事：桂顯與梅雨天本結姻婭，桂以璧玉連環為信。一日，梅雨天之子國華與副將柳迎春試馬，見柳之馬是名駒，願以婚物玉連環交換，柳答允。柳還鄉之日，以玉連環冒名騙婚，桂顯之女飄香不疑，願候父喪過後成婚。

一日，國華奉旨出征，與敵軍相遇，被敵女將傷自己兩名大將，後來計擒敵女將，後見其懷有玉連環，詢之才明是自己的未婚妻飄香。飄香、國華班師回朝欲成婚，國丈蒲陶阻之，欲以其女蒲秀英許配國華，皇上主意不定。後得王爺之妃（梅雨天之妹）出力，飄香才得與國華成婚。

49.《紅線盜盒》

首演者未詳，劇情未詳，估計是搬演唐傳奇的故事。查唐楊巨源《紅線傳》故事寫魏博節度使田承嗣欲吞併潞州節度使薛嵩之地，薛嵩甚為憂慮。薛嵩侍兒紅線有劍術，自告奮勇往田承嗣處探聽，給予警告。值田承嗣睡臥，紅線欲行刺，後改盜田承嗣金盒而返。田承嗣遣兵追之，又為紅線所敗。紅線獻盒於薛嵩，薛嵩乃修函附盒還與田承嗣。田承嗣大驚，知薛嵩部下有強將，乃與薛嵩修好。

50.《美人關是鬼門關》

「新生活」首演，劇情未詳。

51.《風洞山傳奇》

「太平劇團」首演。本事：王開宇讓妻與友，隻身為僧，風洞山之戰，大敗清兵，永曆帝殉國，開宇仍率僧徒抗敵。

52.《飛渡玉門關》

此劇原名「血債血償」、「義擎天」首演，惟不賣座，後改編並易名為「飛渡玉門關」、「錦添花」首演。此劇意念由韋碧魂提供，十三郎編撰。《粵劇劇目綱要》有《血債血償》的劇情資料，惟沒有注明編者是誰，未知是否就是十三郎的《血債血償》，迻錄劇情介紹如下：千里香為其夫謝華通所逐，流浪風塵。其女秋萍在家受虐待，華通貪慕虛榮，將秋萍嫁給尚書趙弗庸為妾。秋萍本與呂鳳衡相戀，且已有孕。入門八月生一女，是時鳳衡已中狀元。鳳衡因路救弗庸之子趙子超，同上京到子超家居敍。鳳衡在趙家獲見秋萍，為弗庸所悉，雖知秋萍之女是自己骨肉，但欲認無由。秋萍留書約鳳衡，半路秋萍病故，只得將幼女鳳嫦交逐之歸母家。千里香偕秋萍往尋鳳衡。鳳衡父女見面，悲痛萬分，復憶秋萍，深恨迫人環境，乃棄官歸隱。

53. 《香化復仇灰》

約一九三六年，十三郎與馮志芬籌款辦《持平日報》，乃商請廖俠懷、白玉堂義演籌款，《香化復仇灰》即編於此時，具體劇情未詳。

54. 《桃花扇》

「玉馬劇團」首演。本事：搬演孔尚任《桃花扇》的故事，寫侯朝宗自負一時才人，其氣節竟不如秦淮一名妓李香君。

55. 《桃花扇底兵》

「錦添花」首演，此劇改編自十三郎的《風洞山傳奇》。本事：王開宇奉母家居，清兵攻至，背母逃避，備極艱辛，開宇本有聘妻呂紉珠，由明室被破，互相失散，開宇田園盡失，無所依附，乃投其同學趙印選之子趙永祚家，時呂紉珠誤以為開宇已亡，憑媒說合，嫁與永祚為妻，新婚之夕，

一九三八年一月五日香港《工商日報》廣告。《香化復仇灰》及《燕市鐵蹄紅》均為十三郎的作品。

始與開宇遇，兩人深知本已訂婚，開宇則以已淪落，賴永祚仗義供養，而聘妻嫁與永祚，亦不欲多生事端，故詐作不識紉珠，而紉珠即心知了了，自忖本不應貳夫，況開宇未死，已則貪永祚父子勢位，失節改嫁，誠恐千秋責罵，會洞房之夕，永祚大醉，紉珠暗至書房訪開宇，辯白一切，而開宇則力主紉珠仍歸永祚，免傷友人情面，永祚之妹麗貞，窺破端倪，亦至開宇書房，而永祚醒來，不見新婦，四處尋覓，亦至開宇書房，幸麗貞聰慧，使紉珠從窗門逃返己房，永祚闖開宇房中有女子聲音，大疑，及睹己妹，欲作伐以麗貞配開宇，而開宇則力辭，時清兵攻至，城陷，印選殉國，王母被俘，開宇與永祚逃脫，紉珠與麗貞亦失散，時開宇投瞿式耜軍，瞿式耜為保永曆帝而戰死，開宇與永祚逃禪，集僧人與清兵抗，時紉珠本為開宇妻，永祚大悟，亦逃禪不娶，卒至清兵執王母於城，逼開宇及永祚降，王母訓子盡忠到底，跳城而亡，開宇與永祚率僧人抗清兵，卒攻退強敵，紉珠麗貞亦棲真。

56.

《梳洗望黃河》

此劇原為「覺先聲」編撰，但未曾上演，修訂前的劇情，寫在北方有

一孀婦，二子從軍，在黃河以北服役，經年不歸，乃梳洗祭亡夫，佑二子同歸，得以團聚。果然二子戰勝，解甲歸農，奉母餘年。修訂後的劇情則寫焦仲卿為縣令，有妻劉蘭芝，賢而慧，焦母甚頑惡，蘭芝晝夜拈針早下廚，為覓封侯夫遠去，不為惡姑所諒，迫令夫歸，仲卿歸慰賢妻，蘭芝以國家多難，敵寇壓境，夫為縣吏，先公後私，勿以己為念，勉夫禦寇，縣陷，漢奸以蘭芝具姿色，且為棄婦，迫令事敵，蘭芝梳洗望黃河，誓守貞潔，以報夫子，懷砒霜以見敵帥，下毒於酒，敵帥中毒，而仲卿率軍反攻，克復縣城，誤聞蘭芝殉節，慟極憑弔，蘭芝出與夫聚，並喜為夫立功，且保存貞節。據十三郎說，馮志芬據此劇改編成《胡不歸》及《含笑飲砒霜》。

57.《海上紅鷹》

「錦添花」首演。本事：金兵侵宋，韓世忠、梁紅玉禦敵，部將洪鷹為敵所俘，混入敵營，得宋邦女間諜之助，盡悉投金之奸細，乃與女間諜逃返宋邦，在韓世忠部下作戰，於太湖大敗金兵，梁紅玉擊鼓助戰，金兵突圍逃返北方。

58. 《海角孤臣》

「勝利年」首演。本事：明帝賜鄭成功姓朱，帝后蒙難，鄭成功歸見父鄭芝龍請兵，斬檀角為誓，矢志忠於明室，與妻告別，訓其子鄭經為國，其後鄭芝龍降清，力勸成功歸降，成功以父既不忠，難勉子盡孝，卒與妻子據守台灣，力與清抗，而游擊部隊孫光成、馬金子輩，均為成功響應，鄭成功率子鄭經攻至南京，不幸中伏，鄭經救父，重返台灣，勵精圖治，終身不降清。

59. 《秦淮月》

「覺先聲」首演，又名「夢斷秦淮月」。本事：秦淮歌妓力勸一元帥及先鋒不要沉迷壯志，並允婚先鋒，以先在前方平敵為條件，先鋒孤軍深入，歌妓亦萬里勞軍，卒奏凱完婚。據十三郎說，此劇改編自外國電影《沙漠情花》。

60.《從戎續舊歡》

「勝利年」首演。本事：一窮婦貞烈事夫，斷髮買藥，以治老姑之病，又勉夫從軍，並感化一好色之守財奴，捐輸為國，卒與其夫同在戰中並肩作戰。

61.《情央夜未央》

「大羅天」首演。岳清的《烽火梨園》有一九四二年「大東亞」劇團搬演《情央夜未央》的演出廣告，演員之一的袁準正是十三郎的弟子；但所演未知是否就是十三郎的作品。劇情未詳。

62.《情海慈航》

「太平劇團」首演，馬師曾改編自十三郎的《風洞山傳奇》。據十三郎在《後台好戲》（四一）說，馬師曾不悅「風洞山」之劇名，減少抗敵場口，劇情是開宇以未婚妻讓友，個人為僧，作情海慈航。

63. 《惜花不護花》

「覺先聲」短期班「覺先劇團」首演，據十三郎在《後台好戲》（三二一）說此劇是「倉卒之作，余亦未為滿意，雖初演旺台，余亦要求不再點演」，劇情未詳。

64. 《梅花塞上胡人血》

首演者未詳。據《粵劇劇目綱要》所記，此劇寫宋朝因胡人入侵，唐湘、趙范、朱國英、張玉華奉命抗敵。唐湘與國英，趙范與玉華相愛訂婚。時國英之兄朱援亦深愛玉華，情場失意，加以王青挑撥，便欲投降胡人。事為吳榮得知，告訴國英、玉華設計挽救，使其不因情誤國。玉華遂往見朱援，假允其婚事。朱援歸家向母拜壽。其時王青引元兵入關，朱援仍偷渡洛陽，投王青一同滅宋。趙范引兵抗王青。時朱援與玉華成婚，洞房之夜，趙范殺到，帶走玉華而放走朱援。朱援則正式投敵而去。唐湘、趙范被冷冲所擒。王青將他送交朱援，援欲殺趙，朱母聞知大怒責子，開枷放走趙范。王青到來，得知此事，即將朱母殺死。趙

308

範逃走後途遇國英、唐湘。設計騙朱援回家，將他擒獲。後冷沖、王青追來，被唐湘、趙范等殺死。國英大義滅親，殺朱援祭母親亡靈。最後唐湘與國英、趙范與玉華結婚。

65.《梨香院》（上下卷）

「覺先聲」首演，十三郎在《浮生浪墨》（五四）對此劇的創作動機有很詳盡的回憶，那大約是一九三一年的往事：「翌年，余自港赴滬，擬轉學北平協和大學醫學院，及抵滬而得馬利死訊，萬念俱灰，更不願赴北平傷心地，因為編《梨香院》一劇，以誌不忘。又余留滬一年餘，一無成就，且旅病窮愁，身為遠客，遇馬利女同學張慧梅君，張為粵籍滬商女兒，畢業於廣州光華醫學院，彼素知余與馬利一段情史，以余隻身居滬，消沉壯志，甚為余惜，時來慰余。並謂馬利生平，願得一癡心男子，為彼寫出一無母之女遭遇，不論戲劇或小說，亦足以記彼傷心痛史，而余編劇過活，亦文人本色，遇其妹，勉以從戎，友本為富家子弟，出入於梨香院中，友到其家泣甲，足以慰馬利於泉下⋯⋯」。本事：一愛國志士少年夭折，其父不贊成其從軍，以表妹為伴，着其攻讀，而國事日非，敵寇披猖，友其父不贊成其從軍，以表妹為伴，着其攻讀，而國事日非，敵寇披猖，友

念志士之亡，欲效班超投筆從戎之志，說其表妹，毋癡戀彼，彼心另有所屬，偕其表弟從軍，梨香院遂風流人散，彼在前線染病，而敵兵遝至，乃演病挑安殿寶一場，卒洗脫病夫之名，得保國土，重返梨香院，與亡友之妹團聚。

66. 《莫負少年頭》

「錦添花」首演，尾場在後台唱《義勇軍進行曲》，由話劇界參加歌唱，由林檎領導後台大合唱，一說演的是岳飛抗金的歷史故事，具體劇情未詳。

67. 《陳子壯》

曲江兒童教養院職教員首演，話劇劇本。本事：陳子壯反清被執，鋸腰殉難。

68. 《啼笑皆非》

授意「太平劇團」搬演，惟沒有正式上演，此劇原意寫在淪陷區之人民，

310

有啼笑皆非之苦，一個志士為保國土，深入敵後，救妻友逃出淪陷區，而己反被疑為漢奸，幸友人以生命擔保其為國立功，破敵後與妻團聚。

69. 《寒夜簫聲》

約一九二四年成劇，本擬由「寰球樂劇團」義演，「寰球樂劇團」班主何浩泉為十三郎表親，他邀請十三郎撰一新劇義演。十三郎乃據莎士比亞的《隨汝喜歡》改編成《寒夜簫聲》，以場口不熟未合演出，乃由鄧英整理，轉給白玉堂、肖麗章唱演，後復經林健生、胡鳳昌、鄧公遠、劉天一等人改善音樂部分，惟始終沒有正式公演，但作為十三郎編劇之始，別具意義，具體劇情未詳。十三郎提及的《隨汝喜歡》指的可能是莎劇「As You Like It」，劇名或譯為「皆大歡喜」，是一齣喜劇。

70. 《渴飲匈奴血》

「萬年青」首演。本事：漢武帝迷信神仙，國家日弱，匈奴乘機屢犯

邊境。武帝則日煉仙丹，以為以此可以禦敵。御林軍司馬宏規諫不聽，便把仙丹吞下，武帝下令放出猛虎噬司馬宏，幸李廣將虎射死。匈奴大兵進攻漢室，李廣與司馬宏投在衛青麾下殺敵。匈奴的太子，擄兩漢女在胡宮，強二人穿胡服，恣意調戲，李廣及司馬宏混進宮中，殺死太子，救了二女，匈奴兵馬將胡宮團團圍住，二女撞死，李廣犧牲，司馬宏被擒。漢武帝一面命李陵提兵出戰，一面命蘇武出使議和。匈奴對蘇武諸多引誘，蘇武不屈，李陵深入重圍，為匈奴雪鳳、湘鳳計擒，匈奴王招李陵為婿，李陵因之降敵。

71. 《無情了有情》

「義擎天」首演，據十三郎説，《無情了有情》是改編自《梳洗望黃河》的。本事：東望關外的土地盡落於敵人之手，守將馬當峰竄入森林中，死戰以待援兵，馬當峰之妻徐氏，為了使兒子馬孝忠不受己累，乃一死勉子出征。其媳婉蘭也勉夫紓國難。孝忠乃率義師抗敵，一路上受到百姓歡迎。因敵人強大，孝忠屢敗，竟因此成狂。村女阿蘭、村民阿豬，皆具愛國真誠，為救孝忠，阿蘭留在家為孝忠調治，並以身事之。孝忠之妻謝婉

蘭教子馬小慧成人，家窮無法生活，乃偕兒往外尋夫。得遇阿豬，邀其至村中。阿蘭此時已生下一子，婉蘭見狀，傷心而離去，孝忠此時已恢復本性，欲追回髮妻已不知何往——後段故事不詳。《粵劇劇目綱要》有附注：「又名：《東望關》」。

72. 《紫塞梅花》

「勝利年」首演。本事：陳錦棠與新馬師曾飾一雙名將，新馬師曾為廖俠懷活命恩人，故與廖俠懷之妹韋劍芳交厚，而陳錦棠與異國女郎金翠蓮相戀，會兩國交兵，陳錦棠與愛人陣中相見，斥異國侵略，說其女將釋兵來歸，而廖俠懷因爭政權，投異邦為傀儡，新馬師曾被其所擒，賴母妹大義縱釋，與陳錦棠會合，大勝侵略者。

73. 《黃浦月》

「大羅天」首演。本事：描寫將帥未曾心灰，喚起抗戰精神。

74.《節義千秋》

在粵北之戰時期為關德興編寫的劇本，以傳統「關戲」為藍本，又即《關雲長月下釋貂蟬千里送嫂》。此劇在五十年代由關德興指導改編成電影，搬上銀幕。十三郎在《浮生浪墨》（六九）說電影由關德興與周坤玲主演，諒誤。查關德興所主演者，上集《關公月下釋貂蟬》（一九五六年十二月二十九日首映）與鄧碧雲及鳳凰女合演，下集《關公千里送嫂》（一九五七年十月三十一日首映）與麗兒及鳳凰女合演；並沒有與周坤玲合演。查一九四七年三月六日首映的《娛樂昇平》，電影中「釋貂」、「送嫂」兩場戲，則由新珠及周坤玲合演。

75.《節義歌》

十三郎在「粵北之戰」從事愛國宣傳及戲劇勞軍工作時的戲曲作品，乃改編自話劇《陳子壯》。本事：寫陳子壯反清被執，鋸腰殉難的壯烈事蹟。

314

76.《萬世才人》

「勝利年」首演。此劇是十三郎應盧恢之請為「勝利年」編撰的新劇，又名《亂世遺民》，由廖俠懷、新馬師曾、陳錦棠演出，惟劇情未詳。此劇在港澳不受歡迎，十三郎乃在曲江從頭再編，成《南宋忠烈傳》，估計兩劇的劇情也許相類。

77.《跨海屠龍》

「錦添花」首演，劇情未詳，十三郎在《後台好戲》（四二）說「余又編唐太宗《跨海屠龍》史劇」，估計搬演的可能是唐太宗、薛仁貴跨海征遼東的故事，待考。

78.《零落花無語》

「義擎天」首演。本事：一府台好作狎邪遊，私一妓，有孕，而府台懼內，不敢納為妾，十八年後，該妓之女長成，本為府台骨肉，亦淪為雛

妓，府台之子，不知雛妓即為其妹，甚愛之，雛妓亦有終身相許之意，會府台之子上京赴試，相國之子亦愛該妓，逼之成婚，雛妓懷刃相向，刺死相國之子，因陷囹圄，由其父審，老妓往見府台，道出雛妓即其女，府台以殺人罪大，無能為力，其子高中回來，與父爭辯，而雛妓力保其父名譽，寧死不欲道出身世，府台之子尚不知愛人即愛妹，行刑時哭祭，其妹勸以另覓愛人，天下多美女子，勿以己為念，含笑保父譽而終。此劇又改編成電影，即《兒女債》。

79. 《趙飛燕》

十三郎在粵北時為提拔演員高飛鳳（高風），因就其演出專長而編《趙飛燕》一劇，劇情未詳，估計是搬演漢代美人趙飛燕的故事，待考。

80. 《銀鎧半脂香》

「新生活」首演，此劇是《女兒香》的另一個改編版本。劇中仍舊以梅暗香及魏昭仁為主角，但劇中的魏昭仁並非負心漢，他與皇姑訂婚姻，只

316

因王上賜婚，而魏昭仁又要隱瞞代梅暗香兄長從軍的事實，只好暫時啞忍。

81. 《鳳凰簫》

「覺先聲」首演，據《粵劇劇目綱要》所記，此劇為「江虾」及馮志芬合編，「江虾」是十三郎父親的別名，十三郎借用。本事：元末志士凌天虹密謀起義，事敗被捕。凌之未婚妻李秋波營救，求於元吏王客敏，客敏以與秋波成婚為要挾，秋波因救天虹心切，允之，天虹乃得釋。秋波雖歸客敏，仍守身如玉，天虹夜間秘訪秋波，竟生誤會，含怒而去。秋波為客敏所迫，謀刺又不成功，投水自殺，被人救回。義軍大破元兵，客敏被擒，秋波易男裝雜於義軍中，月夜弄昔日天虹所贈之鳳凰簫，得與天虹相見，解釋誤會，兩人遂重新和好。天虹方知秋波真相，但人海茫茫，無從相見。秋波易男裝雜於義軍中，月夜弄昔日天虹所贈之鳳凰簫，得與天虹相見，解釋誤會，兩人遂重新和好。

82. 《劉伯溫》

十三郎在粵北時所編的戲曲作品，估計是搬演常遇春、劉伯溫等人反元的歷史故事，具體劇情未詳。

83. 《誰是負心人》

「覺先聲」短期班「覺先劇團」首演，馮志芬助撰間場。本事：青年張雲龍因其父張益被困胡邊，殛思圖救，遇義俠龐一虎，允拯其父，惟一虎本草莽之夫，心慕玉鳳公主之色，欲作入幕之賓，會玉鳳公主彩樓拋繡球選婿，一虎約雲龍同往應贅，雲龍承母訓，心切救父，無心富貴姻緣，然以一虎所約，不得不同行，而玉鳳公主，一見雲龍，覺其溫文俊秀，即已屬意，將繡球拋向雲龍，雲龍無心雀屏中目，得繡球亦不上殿求贅，及知一虎心在玉鳳公主，即以繡球轉贈一虎，惟成全別人姻緣，亦有條件，蓋一虎須先救雲龍父張益，一虎乃率俠夜踐胡邊，救張益出險，父子同往金鑾面聖，一虎亦持繡球上殿，欲娶玉鳳公主，惟玉鳳公主認得接繡球者為雲龍而非一虎，責其李代桃僵，且兒戲公主婚姻，卒由聖帝下詔，以張益入獄中作質，逼其子雲龍與玉鳳公主成婚，雲龍本無心玉鳳公主，且許諾恩公一虎於先，自不能作負心人而與玉鳳公主成親，惟以其父在縲絏之中，又不能不曲順聖帝之詔，洞房之夕，虛與玉鳳公主委蛇，而為一虎誤會，冒險入宮幃，大鬧洞房，責雲龍負心，忘救父之恩，美色是戀，雲龍百辭莫辯，而一虎與御林軍及將軍戰，寡不敵眾，傷重彌

留，猶悻悻責雲龍負心，雲龍卒不娶玉鳳公主，以報一虎之義，而皇上亦感其孝義，釋放張益，父子團聚結局。十三郎在《浮生浪墨》（一一二）說的：「今『慶新聲』重編是劇，改為喜劇，並加一段匈奴瓊花公主招婿，亦屬意雲龍，因而入貢，瓊花公主與玉鳳公主金殿爭婿，及尾場改為《醉打金枝》排場，玉鳳公主得配雲龍，瓊花公主招贅一虎，而一虎亦不再為俠盜，棄暗投明，皇上封為大將軍，全劇喜劇結局。」

84. 《橫斷長江水》

「錦添花」首演，十三郎在《小蘭齋主隨筆》（五）說此劇改編自《馬可孛羅》，中西混合，有涉及西班牙人事蹟。《馬可孛羅》，或指《馬可孛羅遊記》。本事：寫元太祖忽必烈西征，卒至失敗。

85. 《燕歌行》

在粵北期間為關德興編撰的戲曲劇本，內容取材唐詩《燕歌行》。本

事：寫漢武帝拒絕匈奴故事，寫李廣之盡忠報國、李妃之苦守寒宮、漢武帝重見李夫人。十三郎所參考的，是唐代高適的《燕歌行》：「漢家煙塵在東北，漢將辭家破殘賊。男兒本自重橫行，天子非常賜顏色。摐金伐鼓下榆關，旌旆逶迤碣石間。校尉羽書飛瀚海，單于獵火照狼山。山川蕭條極邊土，胡騎憑陵雜風雨。戰士軍前半死生，美人帳下猶歌舞。大漠窮秋塞草腓，孤城落日鬥兵稀。身當恩遇恆輕敵，力盡關山未解圍。鐵衣遠戍辛勤久，玉筋應啼別離後。少婦城南欲斷腸，征人薊北空回首。邊庭飄颻那可度，絕域蒼茫更何有。殺氣三時作陣雲，寒聲一夜傳刁斗。相看白刃血紛紛，死節從來豈顧勳？君不見沙場征戰苦，至今猶憶李將軍。」

86. 《燕歸人未歸》（上卷）

「義擎天」首演，十三郎在《後台好戲》（二九）談及此劇劇情：劇作描述一個王子，在鄉村墮馬，得一村女拯救，種下情苗，尋且私自成婚，恰巧敵寇入侵，老王要王子到鄰國聯婚，借兵禦敵，王子捨不得村女，乃使村女之兄冒認王子，到鄰國請兵，與村女相約，燕歸人便歸，不料村女之兄，一到鄰國，以不懂禮節，露出破綻，卒逼王子成婚，始允出兵相助，

320

一九七四年十二月二十八日《工商晚報》。報導中提及「南海十三郎江楓」編撰的《燕歸人未歸》。

淺彈輕唱

丹鳳

金漢拍片搵苦嚟辛

金漢自己組織公司拍成「青青草原上」後，大歎做老闆不容易。又說拍片目的，不在賺錢，祇求不蝕本。金漢可謂搵苦嚟辛矣。

江楓「燕歸人未歸」

四十年前，由南海十三郎江楓編撰的「燕歸人未歸」，將由鳳凰女、麥炳榮、梁醒波作賀年演出。

江楓流浪香江二十多年，這幾年已無復見面，「燕歸人未歸」，不無使人懷念。

胡歸大耍花槍

胡歸在人前，當着張冲面說：認為嫁給圖中人，婚姻不會理想，又表示遲一兩年結婚沒有問題。

這花槍顯然是耍給「找消息」的朋友看的

王子以國家為重，惟命是聽，惟求准許其歸慰村女，鄰國公主允其所請，且親往一見村女，時村女已產下一子，盼望王子歸來，燕歸人未歸，無限傷心，王子偕村女之兄歸，告以另婚，村女大慟，依依不捨，後遇公主相訪，告以大義，村女不便嫁王子，且為其所生之子將來教育問題，公主願替村女撫育兒子，村女不得已，以夫子讓公主，苦守農村，而王子得借兵，始能退敵，與鄰國公主成婚，仍感村女之大義，為國家而犧牲愛情，終身不忘。《粵劇劇目綱要》稱「上卷」為「一集」，所記劇情略有出入：

王子華遠光，偶與採桑女子呂孟儀邂逅，一見鍾情，共訂三生，繼而在外同居，夫妻極相燕好。後因王子被父召回朝，欲以刁蠻公主趙碧芸招贅，時樓頭燕子已歸去，故訂燕歸來共聚。時因異國聞王子貌美，難拋孟儀之情，不願前往，然父命不敢逆，過邦招親之時，竟私自請呂孟儀之兄呂友慈，代為喬裝出國受招，友慈為了妹妹，只好答應代行，不料事被發覺，鬧了許多笑話，刁蠻公主知王子有情婦，一時柳眉怒豎，為萬全計，暫息心頭之恨，乃親到山村會見呂孟儀，婉言勸孟儀讓出丈夫，以保存皇家體面。呂孟儀見狀，肝腸俱碎，為了他人幸福，也為了不使王子受責，淒然答應割愛存義，然後奔走天涯。王子為呂神魂顛倒，燕子歸來時節，又再私訪山村，

而孟儀已不知所終，見燕歸人未歸，熱淚獨向天涯灑。又一九七四年十二

月「大龍鳳劇團」十八週年紀念，由潘一帆改編《燕歸人未歸》，經劉月峰參

訂，再次搬演。改編版本得十三郎肯定，認為能保留原版本的精華。

87.《燕歸人未歸》（下卷）

又名「郎心傷母心」，

「義擎天」首演。本事：老

王駕崩，王子繼位，時公

主亦產下一子，惟愛村女

之子甚於己子，但以身分

關係，弟弟為鄰邦強國公

主之子，故掌兵權，哥哥

為村女所生，雖己不知，

而權實不及弟弟，二人同

愛一臣女，以王位兵權愛

情相爭，論理哥哥為長

一九三三年十二月七日香港《工商日報》。《燕歸人未歸》、《郎心傷母心》及《飄泊王孫》均為十三郎的作品。

子，應為太子，太子平素好遊農村，與母遇面不相識，及其父駕崩，弟弟興兵逼位，太子逃至母居，其母勸以讓位弟弟，適弟弟領兵來，擒太子歸國，太子誤會為村婦出賣，忿忿不平，而公主斯時，責己子不肖，由其老父取消其兵權，逼其還位哥哥，其哥哥怨村婦令己被捕，親往農村問罪，不知村婦為其親母，幾欲殺之而甘心，幸公主來及，告以村婦始為太子生母，令其認錯，太子始知身世，並知親母大義為國，允登位後善為供養，並為農村中人造福。查《粵劇劇目綱要》稱「下卷」為「二集」，有附註說明此劇即《郎心傷母心》，沒有提供劇情。此外，一九三四年三月九日香港《工商日報》「義擎天」的演出廣告有「《燕歸人未歸》三本」的戲匭，但未知是不是十三郎作品，劇情未詳，待考。

88. 《飄泊王孫》

「義擎天」首演。本事：呂尚達家藏罕世之寶釵一支，為國王所吞佔，其友馬庸安設法將釵弄回，事洩，庸安父子獲罪下獄。庸安之子馬俊玉，逃出監獄，欲將釵救父。偵知呂尚藏釵於飄飄樓，於是貪夜往盜。另有白雲珊、白雲瑞兄弟，二人本王親，因與國王寵姬發生曖昧被逐，遂淪為樑上

電影劇本類

89. 《一代名花花影恨》

又名「一代名花」，春城影片公司出品，一九四〇年三月十三日香港首映，十三郎編劇、導演。故事改編自石塘咀名歌妓花影恨的事蹟。本事：

花影恨雖然身為歌妓，但卻精忠愛

君子。是夜二人也來盜釵。馬俊玉險些失手被捕，幸二人救之，結果三人只盜得偽釵，而真寶釵則為呂尚達之女呂婉常密藏。馬俊玉險些失手被捕，幸二人救之，結果三人出於無奈，只得依白家兄弟共棲。世途艱險，經過不少曲折弟弟共棲，俊玉後來終於和朝官趙啟元之女締結姻緣，在趙的幫助下，最後俊玉得中，救出父親免罪，而白家兄弟，由於行為放蕩，始終淪落天涯，作為飄泊王孫。

一九四〇年四月十二日香港《大公報》。

娛樂消息

「一代名花」

白燕、張瑛等

散大明星主演之粤歌姬行歌

紓難勤人事蹟「一代名花花

影恨」，昨日起映於醇仔洛

克道國民戲院。不因雨阻，

依然五場客滿。該片故事固

哀艷動人，而戲中有戲，麥

炳榮、徐人心合演之「陳圓

圓」，斥說賣國賊之罪惡，

更照淋漓盡致，不可多得。

國。可惜在她當選歌妓選舉冠軍後，卻突然服藥自殺，只留下一封遺書，訴說婚姻不自由，導致她一死以殉情。片中麥炳榮、徐人心和劉伯樂客串演出戲中戲《陳圓圓》。

90. 《女兒香》

三友影業公司出品，一九三九年八月十九日香港首映，十三郎編劇、導演。改編自十三郎同名劇作。本事：抗戰時期，一對青年男女相遇。男的是個革命家，女的是個富家千金。女孩仰慕男孩英雄氣概，兩人相戀起來。可是，兩人身分懸殊，又性格大異，產生了不少矛盾。兩人終於結了婚，富家女漸漸變得鬱鬱寡歡，怪責丈夫過份投入於抗戰事業而冷落了她，不了解她的心事。片中的戀愛故事，帶有濃厚抗戰意識。

91. 《心聲淚影》

電影劇本，未完成，據一九六二年三月二十八日香港《大公報》報上

〈十三郎寫劇本秘聞〉的報導，十三郎當時已為《心聲淚影》寫下萬餘字的電影劇本，並已交某電影公司審閱中。據他說，這是一個悲壯故事，又是個愛情故事。劇中女角是以十三郎認識的三個女子為形象藍本，而劇中的男角則是為黃興偷運軍火的人。十三郎強調這是真人真事改編而成的。

92. 《公子哥兒》

南洋影片公司出品，一九三七年十月二十八日香港首映，十三郎編劇、汪福慶導演。本事：一名富家子雖然自小養處優，但卻並非一般縱情聲色的公子哥兒，而是一位正義凜然、敢作敢言的記者。他深深同情困苦的

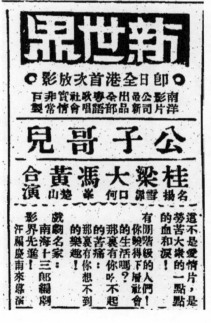

一九三七年十月二十八日香港《工商日報》。

低下階層，與他們建立起真摯的友誼。為了拯救一名窮家女的性命，他更不惜大義滅親。

93.《天涯慈父》

社會聲片公司出品，一九四一年二月二十六日香港首映，十三郎編劇（說法根據十三郎的回憶文章，香港電影資料館記錄為石友宇編劇兼導演）、石友宇導演。故事改編自外國電影《凡夫行徑》。《浮生浪墨》（七○）有關於此劇的回憶片段：「當年有『琳瑯幻境』舊演員黃合和自資拍片，黃在『琳瑯幻境』與林坤山齊名，老興不淺，親上銀幕，浼余將《凡夫行徑》改編為粵語聲片，余將該片劇情略為更改，以聖誕團聚為外國風俗，中國人團年，應在除夕，亦為『火樹銀花佳節夜，良辰美景奈何天』，更加一段歌唱，由黃合和乞食時自唱，有『除夕幾曾見有月，月如掩面怕相看』句……。」本事：一個不羈浪子，風流成性，傷透了慈父和賢妻的心。最後，浪子回頭，卻是為時已晚，皆因老父早已離開人世。

328

94.《寂寞的犧牲》

又名「日落」，一九三三年作品，首映日期未詳。莫康時、李穆龍及十三郎合編。查二○一六年香港康樂及文化事務署主辦的「允文允笑莫康時」活動，相關的網頁有簡介文字提及這齣電影：「一九三五年，他（編者按：莫康時）應香港鳳凰影片公司邀請導演了默片《日落》，但影片尚未公映，鳳凰已破產結業。」十三郎在《浮生浪墨》（八二）則說：「其後大長城公司改為大聯公司，由明達影業公司管理，遷港製片。莫康時、李穆龍及余合編《寂寞的犧牲》（原名《日落》），由高占非、梁賽珍、李穆龍主演，李應源、莫康時聯合導演，余留滬未南返，故未參加攝製……則大聯公司已將結束，《寂寞的犧牲》雖已完成，而莫康時又重返上海……。」其說法與康文署網頁上的說法有出入。查一九三三年三月一日天津《大公報》〈中國銀壇情報〉有如下報導：「脫離明星的梁賽珍受了大長城影片公司的聘請，跟隨攝影隊南下攝製一部影片《寂寞的犧牲》，已經拍竣，由新派作家莫康時導演……配演者有朱飛、張美玉和李穆龍，現在將近接片完妥，不久當和我們相見於銀幕之上。」可證十三郎的回憶可信。此劇本事據〈中國銀壇情報〉的介紹為：「這劇以漁村背景，已將香港名勝石澳的沙灘和平洲

（編者按：即今東平洲）的漁村撮入鏡頭中，哀艷纏綿的兒女韻事，確有撩人心酸的情調。」

95.《兒女債》

和樂影片公司出品，一九三六年四月十二日香港首映，十三郎編劇、導演。故事改編自十三郎的《零落花無語》。本事：林坤山所飾演的大律師，本有一子一女，分別由吳楚帆和林雪蝶飾演。兒子吳楚帆跟隨父親學習法律，最終考獲大律師資格；但女兒林雪蝶卻淪落為舞女，更時常遭流氓恐嚇。其後吳楚帆在舞場中巧遇林雪蝶，吳楚帆不知林雪蝶原是自己的胞妹，與林雪蝶產生了感情。不久，林雪蝶與流氓發生衝突，錯手殺死了流氓，被警方拘捕。此時，吳楚帆發

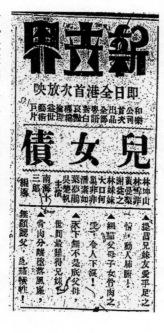

一九三六年四月十二日香港《工商日報》。

330

現林雪蝶是自己的親妹，決定上庭為她辯護。案件的主審法官竟然是林坤山，當他知道被告原是自己的女兒時，即使十分痛心，但卻沒有偏私，仍然判林雪蝶罪名成立，判處死刑。相關影評詳參本卷附篇。

96. 《夜盜紅綃》

寶興影業公司出品，一九四〇年六月四日香港首映，十三郎編劇、導演。本事：一名忠義之士，為了保衛國土，不惜拋頭顱，灑熱血，揮慧劍，斬情絲。據一九四〇年六月二日香港《大公報》的廣告，有「流離故鄉，勒馬向明月。此恨幾時休，仇讎尚未滅」的題辭，又六月十日報上另一則廣告則有標題「屈大夫投江明志是消極的，崑崙奴保土鋤奸是積極的」，又有介紹文字：「崑崙奴盜紅綃故事改編粵語巨片《夜盜紅綃》，由胡戎、徐人心、麥炳榮等主演。述義士誓保孤城，正氣磅礡。今日為俗傳紀念屈大夫投江之端午節，屈大夫作消極自沉而明志，而《夜盜紅綃》中，諸豪俠則作百折不撓之積極奮鬥，互相對照，不難辨出亂離時節，吾人應走之正確路線。」以此估計電影劇情跟舞台戲曲版本未必相同，可能是十三郎另一部借題發揮之作。又同報六月三日的廣告上，有此劇插曲的曲目：《溫柔

97. 《花街神女》

大觀聲片有限公司出品，一九四一年二月十六日香港首映，十三郎編劇、石友宇導演。本事：青年教師張華在街上結識了私娼白雪，張華得知白雪坎坷的身世後，決意帶她回家，助她重新做人。剛巧張華被學校辭退，本是粵曲家的張華只好以撰曲來維生，發現白雪甚具歌唱天份。後來張華積勞成疾，經濟出現困難，白雪惟有重操故業，怎知卻被警察關進牢獄。張華見白雪一去不返，誤會她不願甘苦與共。其後

一九四一年二月十八日香港《大公報》。

香如故——南海十三郎戲曲片羽

張華出任戲班師爺，恰巧白雪在出獄後亦加入了該戲班為學徒。二人再度相遇，卻因誤會未釋而形同陌路。某日，紅伶胡麗麗失台，白雪代麗麗出場，竟然一舉成名。張華見白雪生活嚴謹，與她重修舊好。

98. 《最後關頭》

大觀聲片有限公司、南粵影片公司、南洋影片公司、合眾影片公司、全球影片公司、啟明影業公司聯合出品，一九三八年三月二日香港首映，是「華南電影界賑災會」用作籌款的一齣電影。本片共分為七個段落，每個段落由不同的導演負責拍攝，電影的第三節由十三郎編劇、導演。本事：日軍入侵中國時期，一羣大學生在一個愛國同學的教導下，明白國難當頭，應當立即動員中國人民抗日救國，於是分頭到工商界、婦女界、農村、電影界和軍界展開抗日救國的宣傳工作。最後，各界人士紛紛團結起來，遠赴前線攜手抗日。一九三八年四月二十日新加坡《南洋商報》有《〈最後關頭〉之我評》，文中詳細談及此劇的內容，過錄如下，供讀者參考：「全片的故事是多樣的，雖然沒有整部的連貫性，但分報（編者按：疑是「部」）的表演方法，使每一個演員都得到發揮個性和技能的機會，這未始不是編

最後關頭一片
實收入一萬九千餘元

本港救世軍亦蒙惠一千元
滬善團函述滬難民待救慘狀

日前華南電影界賑災會捐送最後關頭影片一套與華人賑災會、由何甘棠主理發行事宜、並請將最後關頭收入欵項、一半購買救國公債、半數撥交華人賑災會發賑、現該片發行已畢、除支外、實收入港幣一萬九千三百八十五元三毫七仙、照購國幣公債票一萬元、該債票復捐送東華醫院、其餘撥入華人賑災會發賑救災備等、經于二月廿四日、捐助第五路軍雨具欵三千元、及三月廿二號、捐助中央第四軍雨具望遠鏡欵一千五百元、又泄茂東吳主席鐵城收轉廣州市救濟由外同鄉難民會捐欵毫券五千員、匯水一六四八仲算港銀三千○三十三元九毫八仙正、又捐香港救世軍主理之灣仔救濟難民會港銀一千員正、其餘尚須捐助廣州各界慕製寒衣慰勞前方將士會云、

導者的匠心所構成的。每一段的故事和結構，大都充滿之（編者按：疑是「了」）民族戰爭底意識的。在第一幕裏：它明白地指出在整個民族抗戰中，後方智識分子的明暗面。一所大學裏的一些學生，在無形中也分開了幾大流派：前進的如吳楚帆、伊秋水等；落伍頹廢的，例如馬師曾、譚蘭卿、薛覺先和林妹妹這一羣，他們和她們簡直不知有國家有民族，只知敵人的炸彈未彈到自己身上，還是須要盡情的享樂，結局客觀事實給他們和她們一個悲慘的下場，這時候終於驚醒了薛覺先的享樂迷夢，於是幹出了一番為國家民族的偉大工作，結果把他爸爸的藏滿了劣質底貨倉燒掉了。」

99.《萬惡之夫》

新城影業公司出

一九三七年二月二十七日香港《工商晚報》。

品，一九三七年二月二十七日香港首映，十三郎編劇、導演。本事：透過
男女主角梁添添和謝天的一段愛情，寫盡人生中的樂與哀。梁添添飾演一
名純潔無瑕的少女，她雖然深愛謝天，但由於母親的勢利目光，終不能與
謝天一起；謝天則飾演一名閱世未深、不知人間險惡的少年，最後謝天更
連累兄長伊秋水替他入獄受苦。

100. 《趙子龍》

嘉華影業公司出品，一九四〇年九月二十日香港首映，十三郎編劇、導演。本事：劉備與曹操於荊州大戰，劉備不幸戰敗，逃到新野城，而趙子龍則單人匹

一九四〇年九月二十三日香港《大公報》。

馬保護麋夫人為劉備所誕下的嬰兒。一九四○年十一月二十三日香港《大公報》有這齣電影的介紹：「金牌小生白玉堂、銀壇艷后鄭孟霞主演。描寫國家多事之秋，男女國民應守之天職，意味深長。如趙子龍馳逐百萬軍中及麋夫人投井之深明大義等場面，使人血脈奮張，深受感動。他如張飛喝斷長板橋等熱鬧場面，悉有攝入，誠為一部正氣磅礴之粵語片云。」

101. 《百戰餘生》

又名「戰地餘生」（見一九三七年十月二十七日《每週電影》），南洋影片公司出品，一九三七年十一月七日香港首映，十三郎編劇、導演。本事：女主角由於家貧母病，因此被

一九三七年十一月七日香港《工商日報》。

迫淪落風塵；而男主角則為了國家民族，堅決放下筆桿，拿起槍桿，赴前線為國捐軀。《每週電影》中「每週評壇」專欄對這齣電影的評價為：「把社會上趨炎附勢的醜態暴露出來，把讀書出來而不免於失業的社會病，以及在國難當中的歌舞，都罵得極痛快淋漓，是南海十三郎的一部極佳作品。」

附　《兒女債》試映後總評（影子）

　　和樂公司拍《兒女債》告成，長凡萬六千餘尺，迨經謝益之大事剪裁，實得九千餘尺，故全片緊接湊密，無一閒場。此係聞自和樂中人傳出者耳，一昨《兒女債》試映於某院，記者適逢其會，得窺全豹，不禁擊節稱許，私擬為南中國真實的第一部意義深長之成功作中，良心驅使，不能不對此片作忠實的介紹。

劇情

　　此片題名「兒女債」，下加疑問符號，忖編劇者初意，似欲將劇旨所在，留待公眾評定，吾人在此片未公映前，亦未敢遽下論斷，第劇情●昭示提倡孝悌、任何人俱得而領會之。此劇大要，述一貧苦法律家，娶妻多年，猶虛嗣續，妻固富女，法律家●時，家計仰以維持，因養成其一種驕縱氣習，惟堂上雙親，抱孫心切，憚於雌威，莫如之何也，後法律家既能自立，且深得泰山器重，遂秘密於平康買妾，數年後已舉一雄一雌，迄未為其婦所知，詎妾因積勞成療，不治而死，臨逝以善處子女為囑，法律

340

家迫得返家以事白諸其妻，丐其允許容此一雙無母之兒女，妻不許，迨翁姑環睹，良久苦勸，始只准幼子歸家，女則寄養於外祖母家，十年以後，法律家寄去其女外祖母家之信迭被退回，蓋已燕子辭巢，不知何往矣，法律家雖心念之，窮苦無法尋覓，其時子已肄業大學校，夜深潛出赴舞場尋樂，於舞院遇一舞女，喜其美麗，欲與一舞，惟舞女之姊夫適在座，竟起而與爭，大學生遂呼舞女坐檯，垂問個妮子身世，益注意之，幾經究詰，舞女始道出幼少寄養外祖母家，外祖母死，為經濟環境驅來都市，操舞女業，舞女氏，其餘俱諱莫如深，大學生以其同姓同里，益注意之，幾經究詰，舞女適之男子，實當地之流氓，亦已被迫嫁之之人也，大學生深疑其人即己之親妹，踵寓訪問，舞女出亡母遺像示之，果然不謬，遂勸之離流氓，入校肄業，詎流氓適在此時返，見二人親愛甚狀，決為情敵，欲毆之，為大學生打倒，挾愛妹出奔，後流氓甦醒，憾大學生奪其所歡，遍囑黨羽，偵查大學生蹤跡，欲施綁票，為流氓舊歡另一舞女所聞，急趨女肄業之學校告密，女恐以己故害及其兄，毅然獨返流氓家勸止，同時一方面流氓數輩，正瞰大學生外出必經之道，實行綁票，幸其時大學生適接乃父法律家電報，謂奉調來此地任檢察官，囑使接車，大學生倉促赴車站，致流氓不遂厥願，而舞女返至流氓家後，流氓威迫其出大學生究為伊何人，女堅不

演員

林坤山為領銜主演之男主角，飾片中之法律家，表演藝術，一反以前作風，依稀追蹤外國之李安奴巴里摩，蓋其飾演由少年以至中年之身份，化裝既不同，動作亦隨年代而互異，在全片最精彩之表演，當以法庭主控吐實，謂汝所爭者我耳，我既返汝，何必復究其他，未幾，流氓之舊歡踵至，責流氓不應害此清白女子，並欲護女同出，流氓怒其預己事，拔手銃欲殺之，女趨前制止，誤觸槍機，致流氓倒地而死，流氓之弟適返，女向其直承殺人，遂被逮入獄，大學生閱報知其事，入獄探女，責其不應復就流氓，幸己扶植好意，女亦不說明原委，痛苦自受。大學生因窮所有之力研習法律，準備異日為女出庭辯護，及法庭開審，主控者乃為新任之檢察官，力證犯人罪狀，請求處以死刑，大學生乃據理力爭，滔滔辯護，奈卒為流氓之弟出庭證明大學生當日曾與死者因爭女而互鬥，法官乃問大學生與女究有何種關係，二人皆不使直陳，結果，女受法律裁判處死刑，檢察官歸家，接其子函，言明此中底蘊，法律家深覺女為保全一己名譽，不惜犧牲生命，大為悲慟，次日，偕子造監獄視女，然已無從挽救矣。

342

及接到子信兩場為難得，獄中會女時，説出「本來我可以救你的，但⋯⋯法律，社會秩序⋯⋯」數語，挫頓得體，殊非國內任何明星所能幾及，林氏在南中國以往之成名，僅獲得詼諧博士之稱，此片之演出，林坤山可以傲視一切矣。

林雪蝶在此中飾林坤山之女，表演藝術猛晉，竟出吾人意想之外，向日吾人之稱好於林女士者，僅以其面貌娟美，勉強可用而已，惟林女士此片之演出，如對流氓哀懇勿害乃兄，與法庭受訊時之委屈，及獄中見父時之悲慟，種種表情，皆隨時隨地而有深刻之流露，又以所飾角色處境之悲涼，故無一幕不有流淚，吾於林女士亦云然。

黃曼梨在此片飾林坤山外妾，雖演戲機會無多，然黃有悲劇聖手稱，此片之角色，乃一妾身分未明，何以見姑嫜之人，辛苦持家，撫育兒女，久待良人疏通，乃至死猶不獲身入林家，淒涼何限，故黃女士所飾演角色，既合個性所長，亦能勝任愉快。

吳楚帆飾劇中林坤山之子，演技上視前頗見進步，全劇最精彩之表演，厥惟法庭辯護與獄中會妹兩場，吳以此演戲，每病輕佻浮躁，今則已到爐火純青之候矣。

林妹妹向以浪漫女子著於時，在此片飾流氓之舊歡，身份微嫌不適，

惟林表演告密探監各場一種着急神氣，恍如設身處地，尚覺無慚可摘，個妮子似無往而不利也。

此外謝益之之飾流氓，巢非非之飾林坤山父，大口何飾林坤山母，潘素茹飾林坤山妻，郭少山羅大鉗飾幼年時代林坤山子，葉夢鵑飾流氓之弟，咸能各盡厥職，值得稱許者。

分幕

編劇非難事，難在分幕得當，以一件複雜錯綜之故事，若分幕不得其當，則不失之重複，遂失之遺漏，以上面之劇情，苟全部由銀幕上映出，雖費片三數萬尺、恐亦難盡萬一，而是片之分幕，許多可省卻之事，均由劇中人對白道出，即舞台劇之所謂「暗場」然。開幕時，映黃曼梨夜深撫兒，即已將前事抹煞，但由黃曼梨向林坤山催促早日迎其返家定正名份，於對白間將過去事跡說透，而黃曼梨之出身青樓，則由一小曲之詞意間流露，其他各場，每一演員出現鏡頭，動作與說白即隨着出現，無一冷落枯寂場面，統觀此片之劇旨意識演員藝術，吾人確認為一部不可多得之電影片，非有所偏愛而進諛也。

一九三六年四月十二日香港《天光報》。

新世界

即日公映
公座火速
定巨片
哀艷倫理
粵語全部出品
首次公司出品
影片和樂

兒女債

林坤山
林雪蝶
林妹妹
黃曼梨
大口何
巢非非
謝益之
吳楚帆

歡迎
大明星合演

★南海十三郎編★
★導演陸容樂監製★

一身父母恩，
半生兒女債！
父母恩未償，
又償兒女債！
願天下兒女，
莫忘父母恩！
願天下父母，
盡還兒女債！
償債債償！
還不盡的債！
要知恩與債，
請看「兒女債」！

《兒女債》女主角林雪蝶，與十三郎一度傳出婚訊，時人戲稱她為「十三娘」。

《兒女債》劇照。

和樂公司出品

南海十三郎編導

林坤山領銜主演

本書由三個部分組成，還帶些附錄文字，感覺上有點零碎，只是一旦讀到陸游《卜算子·詠梅》的「零落成泥碾作塵，只有香如故」，就彷彿為本書的「零碎」找到了別具說服力的文藝理由。

在千禧年代的今天，無論是重刊十三叔的劇作，還是拼砌十三叔的回憶，又或者是整理十三叔的劇目，動機都幾乎可以肯定是「無意苦爭春」——為前人做事，真的不能計較太多。感謝陸游，「香如故」三字不無巧合地道得出個人編著此書的一點信念與一點堅持。「香」字與十三叔筆下的女兒香引情香幽香冷處濃分香還血債香化復仇灰銀鎧半脂香又處處雙關，甚至附會到「香港」，都勉強可以；因利乘便索性拿來充當書名。至於九字副題「南海十三郎戲曲片羽」肯定是點題的蛇足——只是為前人做事，就不能計較太多了。

明末清初戲曲大家李漁在《閒情偶記》中說過：「傳奇不比文章，文章

朱少璋

作與讀書人看，故不怪其深；戲文做與讀書人與不讀書人同看，故貴淺而不貴深。」雖說「文章作與讀書人看」，但文章似乎也應該跟戲文一樣，「貴淺而不貴深」。我二〇一六年編訂《小蘭齋雜記》，今年編著《香如故》，出版過程中得以靜心細細品讀十三叔的文章以及戲文，發覺十三叔的作品大都寫得顯淺明白。「顯淺明白」無論對哪一類讀者來說，都是好事；至於誰自詡為「讀書人」又誰自謙為「不讀書人」，試問十三叔又怎會計較呢？

十三叔多次說自己只是「業餘」為各劇團撰寫劇本，強調自己與一般「開戲師爺」有別。我向來尊重他這點「主觀」想法，這不單是十三叔個人的信念與堅持，更是尊嚴。至於在編劇上到底誰是他的弟子又或者他到底是誰的師傅，要講的事實十三叔都已經講得很清楚，而我為此所作的種種論證也曾不只一次在文章中或演講上清楚交代，責任已完，再也沒必要在此重提。反正這點點上世紀的薪火因緣，十三叔本人都未必會計較，後輩如我，也就不宜計較太多了。

《香如故》得以成書，須感謝商務印書館的支持。在編撰書稿的過程中，則須感謝以下人士不吝賜教：張宇程先生、吳貴龍先生、岑金倩小姐、丁家湘先生、歐翊豪先生及鮑國鴻老師。「不吝」，在我來說就是毫不計較的意思。師母（黃兆漢教授夫人）跟我說，她大約十歲時有一晚在銅鑼

灣的四喜茶樓與親友「飲夜茶」，一名素不相識的男人突然趨前坐下，二話不說就拿他們點的叉燒包來吃，吃完便自顧自離開。後來才知道，那人正是南海十三郎。作家蓬草也寫過在灣仔流浪的十三叔：「話說某天父親正和店員吃飯，南海十三郎走進來了，父親竟然要請他坐在身旁，毫不在乎席上的人有怎樣的反應。」當時蓬草想：「父親和乞丐同桌吃飯了。」在那個年代，讓陌生人吃一個叉燒包或者主動邀請流浪漢同席吃飯，似乎誰都不會計較，無意中卻換來一點點零碎而美好的回憶。小思老師說：「街坊都對他很寬容，從不會叫他癲佬。路過梁秋祺生果店，會看見他正在吃橙，太平館門前，他在吃西餅。」微黃歲月中各種冷暖人情與炎涼世態，都能循環相輔，生滅平衡，自成生態──原來，只有這樣的城市、這樣的年代、這樣的人情，才容得下一個在灣仔長期流浪的潦倒編劇。

編著者簡介

朱少璋

　　作家，現為香港浸會大學語文中心高級講師、「香港文學推廣平台」主任。香港新亞研究所文學碩士、香港大學哲學碩士、香港浸會大學榮譽學士及哲學博士。國際南社學會、廣東南社學會、香港作家協會會員。工餘熱衷參與文化藝術活動，多年來從事文學研究、文學創作及中文教學，近年着手整理編訂罕見文學材料，尤致力於廣東戲曲文獻及劇本唱詞的研究。